문신의 삶과 예술

탄생 100주년을 기리며

최성숙 지음

Moon
Shin

StarRich
Books

지은이 **최성숙** ———

1946년 경기도 부평에서 태어나 경기여자고등학교, 서울대학교 미술대학 회화과, 서울대학교 교육대학원 미술
교육학과를 졸업했다. 독일 괴팅겐대학교와 프랑스 아카데미 그랑쇼미엘에서 수학했다. 1978년 파리에서 문신
을 만나 1979년에 결혼하고 1981년부터 문신의 고향 마산 추산동에 정착했다. 문신과 함께 14년간 추산동 언
덕에 미술관을 짓고 1994년 문신미술관을 개관했다. 숙명여자대학교 회화과 객원 교수로서 꾸준히 개인전을
비롯한 작가 활동도 계속하고 있다. 1995년 문신 타계 후에 그의 유언을 받들어 수많은 전시와 심포지엄을 열
고, 도서·도록 등을 제작하며 문신의 예술과 작품을 세상에 널리 알리고 있다. 현재 창원시립마산문신미술관
명예관장과 서울 숙명여자대학교문신미술관 관장직을 겸임하고 있다.

거장의 삶과 예술혼을 기리며

대한민국의 조각가 문신은 영국의 헨리 무어Henry Moore, 미국의 알렉산더 콜더 Alexander Calder와 함께 '세계 3대 조각 거장'으로 불린다. 전 세계는 이들의 생애와 작품 세계를 조명하는 데 앞장서며, 추모를 이어나간다. 위대한 예술가는 인류의 자랑이며 그들의 작품은 보존해야 할 문화유산이기 때문이다.

우리나라에서도 문신의 고향 창원시와 창원시립마산문신미술관이 주축이 되어 2022년, 문신 탄생 100주년을 맞아 기념사업을 활발히 진행했다. 국립현대미술관 특별전을 비롯해 수많은 전시가 열렸고, 문신의 생애를 담은 동화책도 발간되었다. 이를 기점으로 초중고 교과서에 문신의 생애와 작품을 소개하는 사업이 결실을 맺었다. 다소 늦은 감이 있지만, 어린 학생들이 학교에서 대한민국이 낳은 조각 거장 문신의 생애와 작품을 감상할 수 있게 되었으니 고무적인 일이 아닐 수 없다.

문신 탄생 100주년 기념사업을 마무리하며 창원시립마산문신미술관 명예관장이자 문신의 반려자였던 나는 그 열기가 계속되길 바라며 고인의 삶과 예술세계를 정리한 책을 출간하게 되었다.

이 책은 문신의 탄생부터 타계까지 삶 전반을 조명하고 그가 남겨놓은 수많은 작품과 예술 세계를 다루고 있다. 문신의 전 생애와 예술을 다루는 책이다 보니 객

관적인 시각으로 작가 문신을 들여다보기 위해 개인적인 견해나 동반자로서의 주관적인 입장은 최대한 배제하려고 애썼다. 그럼에도 그를 지지하고 그리워하는 한 사람의 감정을 온전히 지워내는 글이 되지 못했음을 잘 알고 있다. 그저 나의 글쓰기의 부족함이니 독자 여러분이 너그러이 양해해주기를 바랄 뿐이다. 아울러 이 책은 그동안 문신과 관련하여 출판된 도서와 도록, 작품에 대한 평론, 언론 보도 등을 참고하였음을 밝혀둔다.

책은 크게 다섯 개 장으로 나뉜다.

첫 번째 장에서는 '문신의 삶'을 다룬다. 조각 거장으로 알려진 문신이 회화에서도 뛰어난 실력을 발휘했다는 점은 예술가로서 문신의 탁월한 역량을 짐작하게 한다.

현실에 안주하지 않겠다며 조국을 떠나 프랑스로 간 문신은 조각이 가진 입체성에 매료된다. 아이러니하게도 이는 생활비를 벌기 위해 낡은 고성古城을 수리한 일이 계기가 되었다. 작업에 몰두할 수만 있다면 열악한 환경 따위는 전혀 문제가 되지 않는다는 문신의 친필 원고에서도 예술을 향한 그의 사랑과 집념을 느낄 수 있다. 아내 최성숙과의 만남도 소개한다. 우연처럼 만나 부부의 연을 맺기까지 두 사람이 느꼈을 깊은 통한과 슬픔은 읽는 이로 하여금 '삶, 행복과 고통, 풍요와 성공'에 대해 진지한 질문을 던지게 한다.

두 번째 장에서는 '문신의 예술 세계'를 소개한다. 2차원인 드로잉이 3차원인 조각으로 구현되기까지의 과정을 살펴보면 경외감마저 불러일으킨다. 좌우균제를 통해 표현하고자 했던 생명력과 그 안에 담긴 토테미즘은 한없이 순수한 원시적 믿음인 동시에 그리스도교적 신앙을 은유한다. 회화와 조각의 경계를 허문 대한민국 유일의 예술가 문신을 가까이에서 만날 수 있다.

세 번째 장 '문신의 미술관'에서는 문신이 14년이라는 긴 세월 동안 고향 땅 황무지를 개척하고 돌을 쌓아 올리며 손수 미술관을 짓는 과정부터 이를 조국에 기증하기까지의 일들이 서사적으로 담겨 있다. 대한민국 국민을 향한 문신의 깊은 애정

과 조국을 사랑하는 마음은 그가 왜 특별한 예술가인지 깨닫게 한다.

　네 번째 장 '추모'에서는 문신이 타계한 후 그를 그리워하는 이들의 마음과 이를 바탕으로 실현된 다양한 추모 사업을 돌아본다. 작곡가는 문신의 생애와 작품에서 영감을 얻어 문신교향곡을 헌정했고, 세계적인 오케스트라는 추모 음악회를 열었다. 문신의 예술을 학술적으로 연구하는 심포지엄도 계속해서 개최되고 있다.

　끝으로 다섯 번째 장 '최성숙, 문신을 기리다'에서는 가장 가까운 곳에서 문신을 보필해왔던 나의 소회를 실었다. 한 여자의 남편을 넘어 시대를 앞서간 뛰어난 예술가 문신을 기리며 그의 그림자로서의 삶을 기꺼이 선택한 지난날, 나의 생각을 조금이나마 밝혔다. 문신은 나의 '십자가'였으며 그 덕분에 삶의 의미와 희망을 되찾았다. 그는 고통에 대한 일반적인 관념마저 바꿔놓았다. 예술적인 동지이자 부부였던 우리는 서로를 향해 평소 다정하게 '사랑한다'라고 표현하지는 않았지만, 문신은 나에게 진정한 사랑의 의미를 일깨워준 사람이었다.

　노예처럼 작업하고 신처럼 창조해왔던 문신, 그의 예술은 세월을 초월해 더 높은 세상을 향해 끝없이 날아오르고픈 희망을 상징하며, 우리에게 역동하는 생명력을 선사한다. 문신의 삶과 예술 세계가 좀 더 많은 사람에게 널리 알려져 후대에도 이어지길 바라며 이 책을 출간하는 데 도움을 주신 스타리치 어드바이저 김광열 대표님과 이혜숙 전무님, 박미희 이사님께 감사드린다. 그리고 수많은 자료를 정리해 글쓰기를 도와준 한경아 작가님, 멋진 편집 디자인 작업으로 책을 빛내준 권대홍 실장님께 특별히 감사의 마음을 전한다.

<div align="right">

숙명여자대학교문신미술관 관장

창원시립마산문신미술관 명예관장

최성숙

</div>

"문신 조각의 하나하나는 생명 그 자체, 즉 자연 속의 식물,
곤충 혹은 새들의 발견, 성장과 자석성磁石性이 자란 것과도 정확하게 닮은
시머트리의 생명 원리로서 치밀하게 구성되었다.
이 창조적 원칙의 귀결로 문신의 모든 작품은 매혹적이며 거대한 보석과도 같다."

— 자크 도판느(국제예술평론가협회 정회원)

문신의 삶

문신의 유년기
1922~1938

　문신文信의 본명은 문안신文安信이다. 1922년 1월 16일 일본 규슈九州 북서부에 있는 사가현佐賀州 다케오武雄 탄광지대에서 한국인 아버지 문찬이文贊伊와 일본인 어머니 치와타 다키千綿タキ의 차남으로 태어났다. 호적에는 출생 1923년 1월 16일, 본적 마산시 오동동午東洞으로 기재되어 있다.

　아버지 문찬이는 1918년 일본에서 조선인 광부를 모집한다는 공고를 보고, 일본으로 건너가 석탄을 캐는 노동자가 되었다. 1919년 여름, 문찬이는 낚시를 마치고 숙소로 돌아가던 중 어느 외딴 농가에서 나는 여인의 다급한 비명을 들었다. 집에 도둑이 들었던 것이다. 문찬이는 곧바로 도둑을 쫓아갔으나 추적 과정에서 그만 발을 헛딛어 언덕 아래로 굴러떨어져 부상을 입었다. 고마움 때문인지 그때 다친 문찬이를 지극정성으로 돌본 여인이 바로 치와타다키였다. 두 사람의 인연은 이후 사랑으로 이어졌으나 치와타다키의 가족들은 조선인을 쉽게 받아들이지 않았다. 두 사람은 부모의 극렬한 반대를 극복하지 못하고 결

국 집을 나와 탄광촌 부근에 신혼살림을 차렸다. 그리고 장남 문안수
文安守, 차남 문안신이 태어났다.

안신은 다섯 살 때인 1927년 아버지와 함께 고향 마산으로 돌아왔
다. 이듬해 어머니도 형과 함께 귀국했다. 하지만 탄광에서 일했던 아
버지는 마산에서 마땅한 일자리를 찾지 못했고, 아버지를 대신해 손재
주가 좋은 어머니가 뜨개질, 조개 캐기 등으로 생계를 꾸렸다. 어린 안
신은 어머니가 조개를 캐는 동안 바닷가 모래밭에 앉아 혼자 모래놀이
를 하며 하루 종일 시간을 보냈다. 문신은 어릴 적 모래놀이가 훗날 자
신의 미술적 조형 작업에 큰 영향을 미친 것 같다고 술회하기도 했다.

고국에서의 곤궁한 생활이 길어지자 아버지와 어머니는 다시 일
본으로 건너갔다. 하지만 손자들이 조선인으로 살기를 바랐던 할머니
의 뜻에 따라 어린 형제는 고향에 남았다. 이듬해인 1928년, 여섯 살이
된 안신은 마산공립보통학교(지금의 성호초등학교)에 입학했다. 어린 나이였
지만 크고 작은 심부름을 하며 할머니를 도왔던 안신은 추석을 앞두고
할머니의 심부름차 들른 숙부의 잡화점에서 '그림'이라는 새로운 세상
을 처음 접하게 된다. 마침 그날은 잡화점에 새 간판을 다는 날이었다.
안신은 탐스러운 과일이 생생하게 그려진 간판에서 눈을 떼지 못했다.
그 모습을 유심히 지켜보던 간판업자가 어린 안신을 대견하게 여겨 자
신의 가게이자 작업실인 '해룡사'로 데리고 갔다. 그곳에서 안신은 많
은 그림과 바로 눈앞에서 그림이 그려지는 과정을 보게 된다. 붓이 움
직일 때마다 서서히 완성되는 그림이 마냥 신기했던 안신은 이후 하루
도 빠짐없이 해룡사를 찾았다.

여덟 살이 되었을 때 할머니가 돌아가시자 안신은 숙부의 집으로
거처를 옮겨 잡화점의 배달 일을 했다. 훗날 문신은 힘든 조각 작업에
필요한 강인한 체력이 어렸을 때부터 고된 배달을 하면서 단련되었을

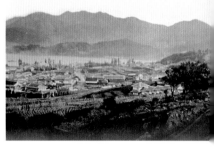

1910년대 마산항 전경(마루아상점 발
행 엽서)

것이라고 회상하기도 했다. 배달이 끝나면 철길에 홀로 앉아 메뚜기와 여치를 잡으며 놀았다. 때로는 줄지어 이동하는 개미 떼를 한참 동안 바라보기도 했다. 그때마다 곤충의 모습이 신비롭게 느껴졌다.

이윽고 일본으로 건너간 아버지가 홀로 마산으로 돌아왔다. 안신은 숙부의 집을 나와 아버지를 따라 추산동 언덕배기 오두막으로 거처를 옮겼다. 어머니가 돌아오지 않은 것은 서글펐지만 아버지와 함께 드넓은 마산 앞바다를 바라볼 수 있어 어린 안신은 행복했다.

아버지는 과일이나 채소를 키웠고 안신은 간판 그림을 그렸다. 열두 살 때는 자주 다니던 시민극장 근처에 서양화가 박명수가 '태서명화泰西名畵'라는 화방을 열었다. 그곳에서 난생처음으로 본 서양화에서 눈을 떼지 못하는 안신에게 박명수는 그림을 가르쳐주었다. 비로소 안신의 가슴속에서 화가라는 꿈이 싹트기 시작한 시기였다. 매일같이 화방에 들러 그림을 배우고 액자와 캔버스 만드는 일도 거들었다. 서양화를 배우면서 안신의 그림 실력도 나날이 발전했다. 그러나 얼마 뒤 박명수는 불치병에 걸려 그만 세상을 떠나고 만다. 졸지에 어린 안신이 박명수의 뒤를 이어 극장의 간판 그림을 주문받아 태서명화를 이어갔는데, 마산공립보통학교를 졸업할 무렵에는 극장주들 사이에서 뛰어난 실력가로 입소문이 났다. 마산뿐만 아니라 진주, 통영의 극장까지 안신에게 간판 그림을 의뢰했다. 극장 간판 그림 외에도 신문에 실리는 그림, 사군자 의뢰 등 태서명화로 들어오는 그림 주문량도 점점 늘어났다. 안신의 나이 불과 열세 살 때의 일이다.

일본 유학기

1938~1945

1938년 안신이 열여섯 살이 되었을 때 고국을 떠나 더 넓은 세상으로 나가고 싶다는 바람이 생겼다. 그리고 만주 목단강牡丹江 지역으로 떠날 결심을 하게 된다. 당시 많은 조선 청년이 독립운동을 위해 또는 새로운 일자리를 찾아 목단강 지역으로 떠났다. 같은 해 일본으로 유학을 갔던 친구 서두환이 잠시 귀국하여 안신을 찾아왔다. 두환은 안신에게 만주보다는 일본미술학교 진학을 권유했다. 그리고 안신의 밀항을 적극적으로 돕기 위해 배편을 마련해주고 일본 히로시마 고료중학교御領中學校 교복과 교모까지 구해다 주었다. 당시는 도항증명서가 없는 조선인은 일본에 갈 수 없는 시절이었다.

친구의 도움으로 모든 준비를 마친 안신은 잠들어 계신 아버지를 향해 문밖에서 큰절을 올렸다. '성공한 화가가 되어 돌아오겠습니다'라고 다짐하며 집을 나왔다. 이윽고 마산역에서 부산행 첫차를 탄 뒤 시모노세키행 배에 올랐다. 여객선 갑판 위에서 안신은 '나는 이제 문안신이 아니라 화가 문신이다'라고 다짐했다.

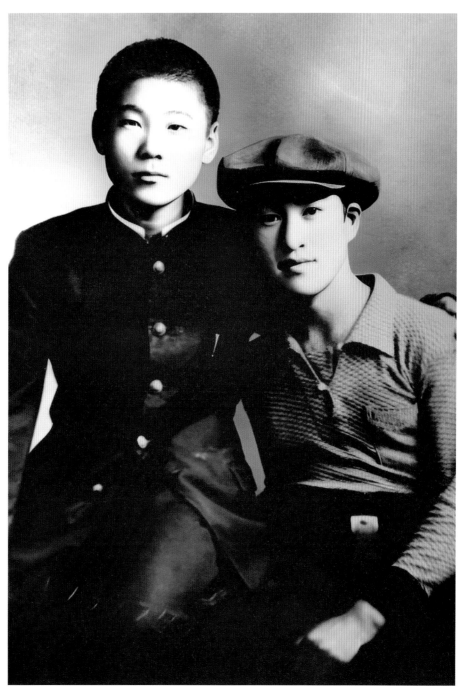

마산공립보통학교 동창인 친구 서두환과 함께(1937)

도쿄에 도착하자마자 산부인과 조수부터 구두닦이, 포스터 붙이기, 목공 등 돈을 벌 수 있다면 무슨 일이든 했다. 문신은 이 당시 목수 일을 배운 것이 나중에 나무 조각 작업에 큰 도움이 되었다고 회고했다.

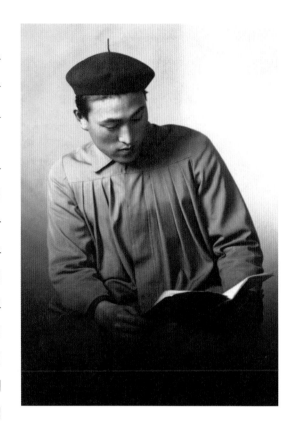

1년 뒤 1939년 등록금이 마련되자 문신은 일본미술학교日本美術學校 서양화과(당시 양화과)에 입학했다. 이 학교는 1918년《고본일본제국미술사략稿本日本帝國美術史略》을 저술한 미술사가 기노 도시오紀淑雄가 설립한 학교로, 미술(실기)과 비평(이론)에서 명성이 높았다. 입학 자격은 초등학교를 졸업한 만 14세 이상 남녀로서 별도로 실기 시험은 치르지 않았다. 수업료가 타 학교에 비해 상대적으로 저렴했는데 본과本科, 선과選科, 예과豫科 외에 근로 청소년들을 위해 야간에 수업

▲ 일본미술학교를 다니던 열아홉 살의 문신(1941)

하는 속수과速修科 등이 있었다. 어린 나이에 일본으로 건너간 문신이 학업과 일을 병행하는 데 적합한 조건이었다.

당시 일본미술학교는 서양화, 일본화, 조소, 도안 등으로 전공이 나뉘었는데 문신이 입학한 서양화과 교수진은 19세기 프랑스 회화사에 등장한 외광파外光派, 즉 아틀리에의 인공조명을 거부하고 자연관에 비추어진 색채를 직접 묘사하는 것을 선호하는 화풍을 지니고 있었다. 동시에 야수파 화풍의 고지마 젠타로小島善太郎, 하야시 다케시林武, 이노쿠마 겐이치로猪熊弦一郎와 표현주의 화풍의 가와시마 리이치로川島理一郎, 미야모토 사부로宮本三郎 등도 교수진에 포함되었다. 표현주의 화풍의 특징은 대체로 단순하고 평면적이지만 원색을 사용해 장식성을 더했다.

▲ 〈아침 바다〉, 캔버스에 유채, 36.3
×48.7cm, 1958, 개인 소장

이는 문신이 1946년에 작업한 초기 회화 〈고추〉, 1947년 〈고궁〉, 〈바다〉 등에 잘 표현되어 있다. 특히 1948년 작품 〈고기잡이〉와 1958년 작품 〈아침 바다〉는 원근감과 사실적 표현에 얽매이지 않고 단순하고 평면적인 표현에 강렬한 색감을 배치해 주제를 강렬하게 전달한다.

데생에서 뛰어난 재능을 드러냈던 문신은 '이케부쿠로池袋 몽파르나스Montparnasse'라는 예술인촌 시나마치椎名町에서 1943년부터 귀국하기 전인 1945년까지 생활했다. 이곳에는 당시 신흥 미술 사조를 추구하는 젊은 화가들이 많이 모여 살았다. 그중에는 유명한 초현실주의 화가인 야마시타 기쿠지山下菊二도 있었다.

문신이 스물두 살 때인 1943년에 그린 〈자화상〉은 혼란스러운 정치적 상황에서 위스키 한 잔을 마시고 술기운에 붉게 물든 얼굴을 잘 표현하고 있다. 이 작품은 이 시기 초현실주의 화가를 대표하며 동경화단에 중심에 있던 후쿠자와 이치로福澤一郎를 비롯한 많은 예술인촌 화가에게 인정을 받았다. 문신의 자화상을 보고 크게 감탄한 후쿠자와 부인이 남편에게 문신을 소개해 두 사람은 친분을 쌓게 된다. 이때 문신의 예술적 재능을 높이 산 후쿠자와 이치로는 이후 대동아전쟁 막바지에 많은 젊은이가 전쟁터로 내몰리는 상황에서 문신이 군에 끌려가지 않도록 도움을 주었다.

그런데 어떤 이유인지 문신은 당시 예술인촌 전반에 유행하던 초현실주의 화풍을 따르지 않았고 크게 영향을 받지도 않았다. 문신은 예과와 본과를 합쳐 총 7년 동안 자신만의 예술 세계를 구축하며 꾸준히 극장 간판과 만화 그리기, 목공 등 여러 일을 했다. 문신은 이렇게 번 돈 중에서 학비와 생활비 일부를 제외하고 남은 돈을 모아 마산에 계신 아버지에게 보내 고향에 땅을 구매해달라고 부탁했다. 이렇게 마련한 추산동 언덕배기 땅이 훗날 문신미술관의 터전이 되었다.

모던아트협회 활동기

1945~1960

1945년 해방과 함께 마산으로 돌아온 문신은 전쟁이 끝난 직후의 고향 풍경과 주변 사람들이 꾸려가는 생생한 삶의 모습을 화폭에 담기 시작했다. 이어 1946년에는 그간 그린 작품을 모아 마산다방에서 첫 번째 개인전을 열었다. 1930년대부터 1960년대 말까지 다방은 화가, 문인, 영화감독, 배우 등 예술가들이 모이는 복합문화공간이었고, 전시 장이 부족했던 시절 수많은 전시가 열리는 장소였다. 같은 해 문신은 마산중등학교 미술교사로 부임했지만 1년 만에 그만두었다. 작품 활동을 제대로 할 수 없었기 때문이다. 이후 부산, 마산, 대구, 진주, 경주에 있는 작은 다방에서 10여 차례 소규모 전시회를 계속해서 열었다.

1948년 3월에는 서울 동화화랑(현 신세계백화점)에서 '제1회 문신양화 개인전'을 열어 〈가을 하늘〉, 〈잔설〉 등 자연을 주제로 한 작품 30여 점을 선보였다.

서울대학교 동양화과 교수를 지낸 미술평론가 김용준金瑢俊은 '혜

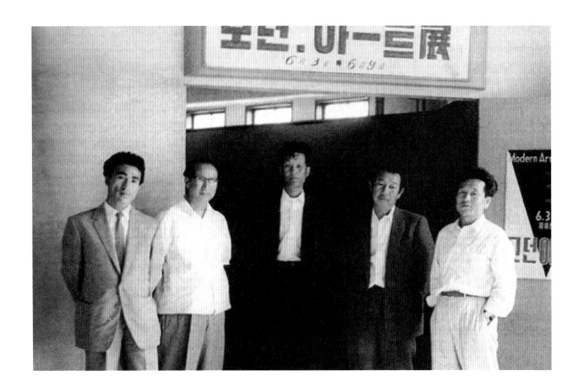

▲ 1958년 화신백화점에서 열린
제3회 〈모던아트전〉. 좌측부터
문신, 이규상, 유영국, 박고석,
한묵 작가

성같이 빛나는 문신 군의 개인전을 보며'라는 제목의 평론에서 "조선의
대작가 탄생을 예감한다"라고 서술했다. 화가이자 평론가 길진섭吉鎭燮
은 카탈로그 서문에 '마산이 낳아준 작가 문 군을 해방 후에야 알게 된
것은 너무도 늦은 감이 있어 섭섭하다'라고 적었다.

　　1957년에는 한묵韓默, 이규상李揆祥, 황염수黃廉秀, 박고석朴古石, 유영
국劉永國 등 중견 작가들이 '모던아트협회'를 창립했다. 문신은 협회 회
원으로서 서울과 부산을 오가며 유영국, 한묵, 박고석, 이규상, 황염수,
정규鄭圭, 정점식鄭點植, 천경자千鏡子 등 서양화가들과 교류했다. 모던아
트협회는 1960년까지 3년여 동안 총 6회에 걸쳐 전시회를 개최했다.
당시 회원들은 앵포르멜Informel*의 영향을 받아 완전 추상 대신 구상과
추상의 경계에 있는 듯한 화풍을 구사해나갔다. 이에 대해 부산시립미

▲ 〈생선〉, 캔버스에 유채, 31.5×
38cm, 1950, 창원시립마산문
신미술관

술관 관장을 지낸 기혜경奇惠卿은 2004년 '모던아트협회와 1950년대
화단'을 연구하며 당시 화풍은 "과도기적인 그룹이라는 평과 재야 단체
의 불모지였던 한국 미술계에 국전에 대항하는 건설적 재야 단체로서

* 미국 추상표현주의와 유사한 유럽 추상회화 운동의 한 경향으로, 즉흥적이고 격정적인 표현을 중시했다.
제2차세계대전 후에 정형화되고 사전에 계획된 기하학적인 추상에 반발하여 일어났는데, 프랑스 비평가
미셸 파티에가 1951년 이념을 구체화하면서 본격화되었다. 당시 권위적인 사회 분위기에서 정치적 탄압
을 받던 미술가들에게 앵포르멜 미술은 해방의 상징으로 받아들여졌다.

화단의 균형적 발전을 꾀했다는 상반된 평이 존재한다"라고 서술했다.

회원들은 전시가 거듭될수록 추상으로 급변했지만 문신은 유일하게 추상적 요소를 가미하면서도 구상화의 화풍을 유지해나갔다. 사조에 따르기보다는 독창적인 화풍을 구사하고 있었음을 뜻한다. 이윽고 '예술가는 현실에 안주하면 안 된다'고 생각한 문신은 세상을 향한 열망이 점점 커지자 프랑스로 떠날 것을 결심하게 된다.

1차 프랑스 예술 활동기
1961~1965

 문신은 프랑스로 떠나기 위해 1958년 한 해에만 무려 60여 점의 그림을 그렸다. 이듬해 여권을 신청하고 마산 백랑다방白廊茶房, 미우만美郵滿 백화점 등에서 여러 차례 도불전渡佛展을 열었다. 그러나 그림을 팔아 어느 정도 자금이 마련되었지만 여권이 나오지 않아, 프랑스로 떠나지 못했다. 이때 미국 정부의 해외 홍보를 담당하는 미국공보원 United States Information Service으로부터 문신의 작품 활동을 촬영하고 싶다는 요청이 들어왔다. 이후 촬영된 영상이 뉴스 영화 〈리버티뉴스Liberty News〉로 제작되어 부산 자유아동극장에서 상영되고 극장 뉴스로도 방영되었다. 영상 덕분에 문신의 이름이 널리 알려지면서 전시는 많은 사람의 주목을 받게 된다. 1960년 문신은 다시 여권을 신청하고 마산, 부산 등지에서 작품 120점을 선보이는 대규모 전시회를 열었다. 하지만 이번에도 신청한 여권이 발급되지 않아 프랑스로 갈 수 없었다. 여권은 1961년 1월에 가서야 비자와 함께 발급되었다.

 1961년 2월 문신은 드디어 프랑스 오를리공항에 도착했지만 급하

게 작품 전시를 열고 헐값에 그림을 팔아 돈을 모은 탓에 여윳돈이 부족한 상황이었다. 설상가상으로 환전상에게 사기를 당해 수중에 남은 돈은 고작 50달러뿐이었다. 허름한 호텔에서 하룻밤을 보내고 간단하게 요기를 하고 나니 20달러밖에 남지 않았다. 그로 인해 며칠을 굶어야 했다. 낯선 이국에서 두려움, 절망, 좌절 등 부정적인 생각에 사로잡혀 있을 때 기적처럼 지인을 만났다. 파리에 살고 있던 화백 이응노李應魯·박인경朴仁京 부부였다.

이튿날 소식을 듣고 김홍수金興洙 화백이 찾아왔다. 문신은 며칠간 김 화백의 아틀리에에 머물게 됐고 이때 헝가리 출신 조각가 라슬로 자보Laszlo Szabo를 소개받는다. 라슬로 자보는 파리 외곽 라브넬Ravenel에 16세기 초에 세워진 고성을 가지고 있었는데, 낡고 오래된 곳이라 벽과 지붕, 성 내부 전체를 복원하고 수리할 사람을 찾고 있었다. 목공, 석공, 미장 등이 가능했던 문신은 라슬로 자보에게 더할 나위 없이 좋은 적임자였다. 문신은 고성을 수리하면서 조각가로서의 재능을 발견

▲ 파리 서북쪽 80km 지점에 자리
한 라브넬 성(1991)

하는 동시에 공간과 유기적인 관계를 체득할 수 있는 기회를 얻었다.

　　문신이 열과 성을 다해 예술적 감각으로 고성을 수리하고 복원해 나가자 뛰어난 실력에 감탄한 라슬로 자보는 자신이 운영하는 미술 아카데미 뒤 퓨Du Fue에 문신을 데생 교수로 초빙했다. 하지만 몇몇 학생이 동양인 교수에게는 배우고 싶지 않다고 하자 라슬로 자보는 편견을 가진 학생들을 아카데미에서 쫓아내면서까지 문신과 함께하기를 원했다. 동양인을 향한 차별을 직접 목도한 문신은 이 일을 계기로 더욱 실력을 쌓으려고 노력하는 한편 서양미술사에 대한 공부도 게을리하지 않았다. 동시에 한국인으로서 정체성을 지키고 긍지를 높이기 위해 마

〈달표면〉, 캔버스에 유채와 혼합 재료, 44.5×52cm, 1966, 개인 소장

을에서 축제를 할 때마다 성의 첨탑에 태극기를 꽂았다. 그뿐 아니라 타고 다니던 자전거에도 태극기를 꽂고 다녔다.

이 시기에 문신은 프랑스의 부드러운 모래와 아교를 섞은 '추상 모래 회화' 작품을 선보였다. 앵포르멜 사조가 시작된 프랑스에서 추상회화의 본질을 깨닫고, 관념이 아닌 체험과 납득에 따라 작품을 제작하게 된 것이다. 훗날 "나는 이곳 파리에 와서 내 눈으로 오늘날 현대미

술이 지향하고 있는 중요한 지점을 발견할 수 있었다. 그건 바로 현대 미술 작가 중 일가를 이룬 이들의 작품이 한결같이 자신의 개성이 뚜렷하다는 것이다"라고 술회했다.

추상의 가치를 깨닫게 된 문신은 1963년에 제작한 추상 모래 회화 〈무제〉와 1966년 작품 〈달표면〉, 〈알타미라의 인상〉을 통해 자연의 형태에서 완전히 벗어나 점, 섬, 면 등 순수한 조형 요소로 자유롭게 표현했다. 더욱이 〈달표면〉에는 시머트리symmetry의 조형미가 담겨 있다.

그러나 1962년경 아틀리에를 함께 사용하는 작가에게 '작업실 사용료' 명목으로 건넨 미발표 추상 모래 회화 10여 점을 훗날 한국인 화가가 표절하고 있다는 사실을 알게 되었고, 큰 충격을 받았다. 문신은 이때부터 누구도 흉내 낼 수 없는 자신만의 독창성을 확립해야겠다고 결심하며 독특한 추상 조각의 밑바탕을 구축하기 시작했다.

그 무렵 문신에게 영감을 준 것은 러시아 문호 알렉산드르 솔제니친Aleksandr Solzhenitsyn의 수필《모닥불과 개미》였다. 어린 시절 철길에서 보았던 개미 떼의 모습까지 더해 제작한 〈개미 시리즈〉는 문신 특유의 시머트리 조각의 탄생을 예고했다.

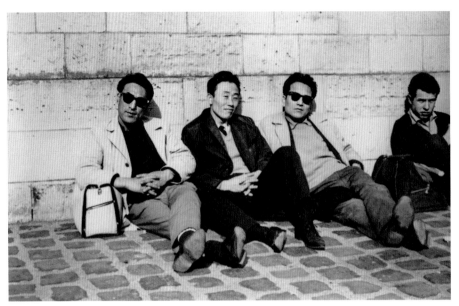

▲ 1963년 파리 센강 변에 앉아 쉬고 있는 문신(왼쪽)과 한묵(왼쪽에서 세 번째) 작가

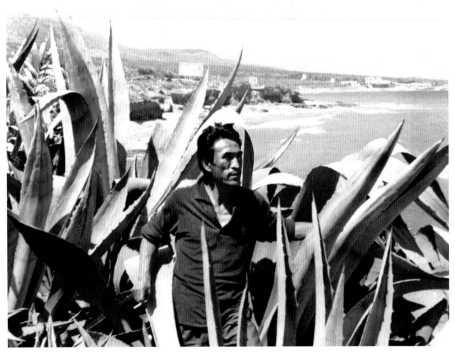

▲ 1964년 말 유럽여행 중 스페인 바닷가를 찾은 문신

2차 프랑스 예술 활동기

1967~1979

일시 귀국 후 홍익대학교에 실기 강사로 출강했던 문신은 다시 프랑스행을 결심하며 1967년 6월 23일부터 30일까지 서울 신세계백화점에서 대규모 전시회를 열었다. 앵포르멜 경향의 유화 20점과 함께 선보인 〈인간이 살 수 있는 조각〉, 〈추상석고 조명조각〉, 〈플라스틱 조각〉 등은 당시에 볼 수 없는 파격적인 작품이었다. 문신은 이를 '플라스틱 아트plastic arts'라고 불렀는데, 이는 우리가 흔히 알고 있는 소재인 합성수지를 뜻하는 것이 아니다. 당시 프랑스에서는 시각예술을 포괄하는 조형예술이라는 의미로 쓰였다.

2차 도불을 앞두고 개최한 이 전시는 문신이 화가에서 조각가로 거듭나는 계기가 되었다. 그러나 화가에서 조각가로 활동 영역을 확장하려는 문신의 도전을 당시 미술계에서는 다소 비판적인 시각으로 바라보았다. 미술평론가 이일李逸은 1967년 7월 1일 동아일보에 기고한 '도시 규모의 구축물 - 문신 도불전'이라는 전시 평에서 "회화작품들은 조각작품 전시를 위한 장식품들이라는 느낌"이라며 "자칫 위험한 모험

으로 그치고 말 가능성이 다분하다"라고 평가했다.

작품에 관한 비판적인 평가는 전시장 안에서도 계속됐다. 전시 마지막 날 찾아온 누군가가 "전시가 돼먹지 못했다"라고 혹평했기 때문이다. 문신은 그날 일에 대해 '기억하고 싶지 않은 이야기'라는 제목으로 글을 남겼다.

"나는 그의 언동에 참으로 어처구니가 없었다. 이른바 예술을 한다는 사람 중에는 각자가 방향성이 있으며 이를 바탕으로 다른 이의 작품을 비판할 수 있는 법이다. 하지만 당시 그가 지껄인 한마디는 나로 하여금 그의 지인을 비롯한 몇몇 미술인이 나에게 좋지 못한 평을

1967년 신세계백화점에서 개최한 〈도불 작품전〉에 선보였던 문신의 대형 석고 작품 〈인간이 살 수 있는 조각〉 1과 2

하고 있다는 걸 짐작하게 해주었다."

소수였지만 사람들이 문신을 좋지 않게 평가한 이유는 회화와 조각을 동시에 하겠다는 문신의 도전을 오만함이라고 판단했기 때문이다. 바꿔 말하면 회화와 조각을 동시에 다루는 것이 얼마나 어려운 일인지 짐작해볼 수 있는 대목이다. 그도 그럴 것이 오늘날까지 국내에서 회화와 조각 모두에서 뛰어난 예술성을 보인 작가는 문신이 유일무이하다고 평가된다.

그럼에도 문신은 그때의 쓰라린 경험을 토대로 자신의 예술세계를 구축해나갔다. 독자적인 화풍으로 실력을 인정받았음에도 조각에 집중하는 한편, 드로잉과 채화를 통해 장르를 불문한 창작활동을 이어갔다.

여기서 한 가지 확인해야 할 점은 미술평론가 이일의 비판적인 시각이다. 그는 당시 철 지난 앵포르멜 경향을 한국 화단이 고수한다며 비판적인 입장을 견지하고 있었다. 문신의 회화는 일본 유학 시절부터 유행하던 사조를 따르는 대신 자신만의 고유한 독자성을 갖고 있었다. 다만 피카소의 선묘를 사랑했고 프랑스에 머물면서 정형화되어 있는 규칙에서 벗어나고자 했던 도전들이 평론가 눈에는 앵포르멜에서 벗어나지 못한 것으로 보인 듯하다. 이일은 이러한 이유로 문신의 회화를 비판했지만 플라스틱 아트로 일컬어지는 조각에 대해서는 "색의 굴곡, 반사 또는 키네티즘Kinaesthetics*의 활력과 함께 더 많은 개척의 여지를 남겨 놓고 있다"라고 긍정적으로 평가했다. 이처럼 소수의 비판도 있었지만 문신의 2차 도불전은 성공리에 끝났다.

작품을 판매해 경비를 마련한 문신은 두 달 뒤인 8월 파리로 건너

* 운동미학이라는 뜻으로, 몸의 움직임과 신체 동작에 대한 의식과 무의식을 연구하는 학문을 가르킨다.

갔다. 교민들은 예술가로서 주목받기 시작한 문신을 환영하며 한인회보 창간호에 그의 원고를 실었다. 이후 문신은 두 달여간 독일에 머물며 인테리어 공사로 큰돈을 벌었다. 이 돈으로 아틀리에를 마련하고 추상·반추상 회화, 데생, 채화 등에 주력하는 동시에 흑단, 참나무 등으로 추상 조각과 소형 조각을 제작하기 시작했다.

문신은 화가에서 조각가로 변화된 과정에 대해 "조각에 빠지게 된 것은 나의 의지라기보다는 환경의 영향을 받은 게 아닌가 싶다"라고 언급한 적이 있다. 1989년에는 한 인터뷰에서 모래와 아교를 섞은 '추상 모래 회화'를 한국의 어느 작가가 모방한 것을 보며 누구도 모방할 수 없는 독창적인 것을 찾다가 조각가로 전향하게 되었다고 밝히기도 했다.

프랑스에서 라브넬 고성을 수리하며 조각가로서의 본격적인 재능을 발견한 문신에게 조각과 운명적으로 만날 수 있는 기회가 찾아왔다. 1969년 사진작가이자 세계적인 컬렉터collector였던 존 크레이븐John Craven을 만나 조각가로서 새로운 전기를 맞이하게 된 것이다.

도시에 예술을 입히는 일에 관심이 많았던 존 크레이븐은 지중해 물결이 출렁이는 프랑스 남부 항구 도시 발카레스Barcarès 백사장에 국제조각전을 겸한 심포지엄을 기획했다. 조각전에 참가하는 작가들이 작품에 사용할 재료로 가봉 대통령이 프랑스 정부에 기증한 질 좋은 아프리카산 목재가 무상으로 제공되었다. 그러나 평균 길이 8미터, 직경 1미터인 거목을 능수능란하게 다룰 수 있는 조각가를 찾는 건 상당히 어려운 일이었다. 돌처럼 단단하고 무거운 목재를 자유자재로 다룰 수 있었던 문신의 예술적 역량에 감탄한 존 크레이븐은 전시 참여뿐 아니라 작가 선정과 작품 위치도 결정해달라고 요청했다.

세계적인 조각가 15명과 함께 전시에 참여한 문신은 길이 13미터,

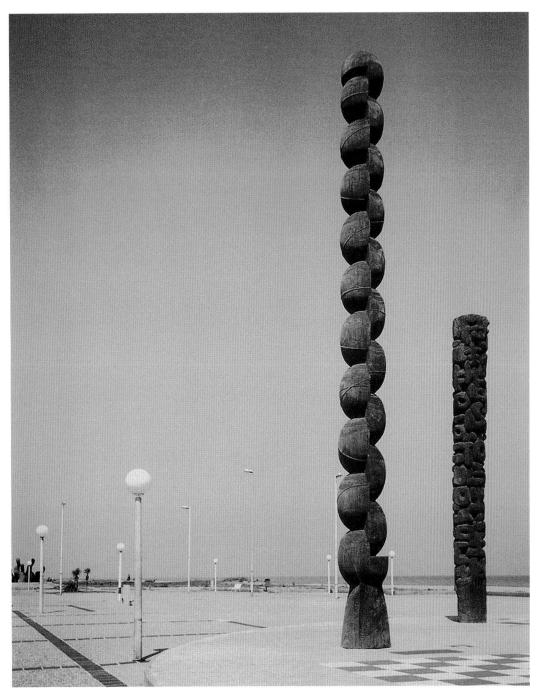

프랑스 항구 도시 발카레스에 세워진 문신의 1970년 조각작품 〈태양의 인간〉

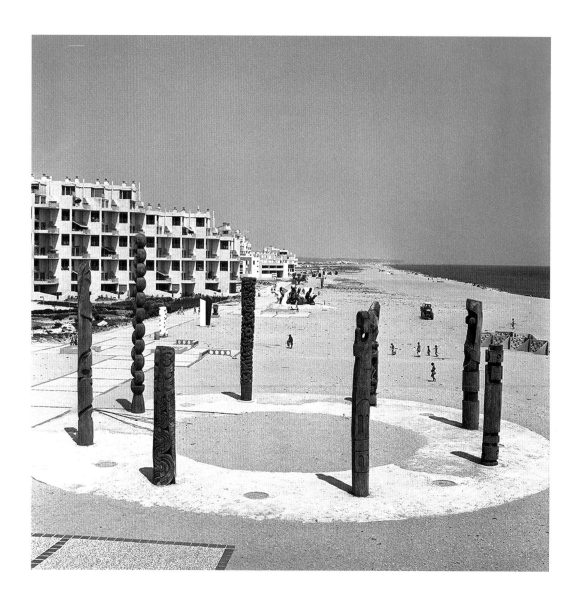

▲ 〈태양의 인간〉을 비롯한 8명
의 조각작품이 세워져 있는 발
카레스 해변(1970)

직경 120센티미터에 달하는 거대한 통나무를 선택했다. 그는 "가장 큰
재료를 가지고 가장 깊게 파 들어가는 작업을 통해 거목과 대결하고
싶다"라며 선택의 배경을 밝혔다.

　　이후 섭씨 45도를 오르내리는 불볕더위 아래서 대형 전기톱과 망

▲ 프랑스 예술 활동 시기인 48세의 문신(1970)

치로 거대한 통나무를 깎고 다듬어 반구체 24개를 한쪽에 12개씩 어긋나게 연결해 위로 올려나갔다. 거대한 통나무에 음양의 원리를 새겨 넣어 토템을 구현한 것이다.

"작품의 앞뒤를 나누어 길게 놓인 토롱toron의 절반이 완성되면 이를 뒤집어 나머지 반을 만들면 된다. 그리고는 같은 공을 절반씩 위로 엇비슷하게 쌓아 올린다. 이러한 방식은 앞뒤의 많은 반구가 모여 공의 모양을 이루는 것을 고려해서 내가 선택한 것이다. 나는 이번 조각 심포지엄을 찾은 관람객들이 내 작품을 멀리서 감상한다는 점을 중시했다."

작업 노트에 기록된 바와 같이 1970년 발카레스 항구에서 열린 조각 심포지엄에서 13미터 높이의 거대한 작품 〈태양의 인간〉을 선보인 문신은 '목신木神'이라는 별명을 얻었다. 이후 전 세계에서 주목을 받은 문신은 파리와 함부르크에서 열린 조각전 등 연간 15회 가까이 국제 전람회에 초대되었다. 1971년, 1972년에는 바젤아트페어에 출품한 작품 4점이 모두 팔렸다. 파리 지하철역에 선보인 〈대형 백색 석고 조각〉은 프랑스 언론에 대서특필되기도 했다.

미술사학자인 소르본대학Sorbonne University 시즈롱Cizeron 교수가 문신의 예술을 연구했으며, 파리에서 가장 권위 있는 미술평론가 자크 도판느Jacques Dopagne는 철저한 분석을 거쳐 '문신론'을 발표했다. 프랑스 정부도 팔레조Palaiseau 인근에 아틀리에를 마련하는 등 문신을 예우하기 시작했다.

1973년에는 피카소를 추모하는 뜻으로 대형 폴리에스테르 조각을 출품해 전 세계의 이목이 다시금 집중되었다. 하지만 1973년은 문신에게 고통스러운 해이기도 하다. 리아 그랑빌러Lia Grambilher의 화랑 천장 작업을 하던 중에 8미터 높이의 사다리에서 단단한 대리석 바닥으로 떨어져 척추를 크게 다친 것이다. 문신은 4개월간 병상에 누워 하반신마비가 될지도 모른다는 두려움과 온몸으로 전해지는 통증을 견디며, 자신만의 독특한 '채화'를 완성했다. 주된 재료는 중국 잉크였으며, 드로잉과 같은 선들의 조합이지만 선과 면들에 채색이 들어간 것이 특징이다. 문신은 채화 작품들을 '모세혈관의 합창'이라고 표현했다. 모세혈관에서 분출해 나오

▲ 〈무제〉, 종이에 펜, 21×29.5cm, 1973, 개인 소장

는 선홍빛 혈액으로 생명의 에너지, 나아가 삶의 근원을 파헤친 것이다. 이 무렵부터 문신의 삶에는 죽음의 그림자가 드리워졌다. 문신은 작업 노트는 물론 지인들에게 부치는 편지에도 자신과 관련된 모든 기록을 꼼꼼하게 정리하기 시작했다.

1975년에는 작품을 팔아 마련한 자금으로 파리에서 남쪽으로 약 30킬로미터 떨어진 농촌 마을 프레테fretay에 있는 농작물 창고를 빌렸다. 이후 들판이 내다보이도록 벽을 뚫어 창문 2개를 만들었다. 또 층

ⓟ 최성숙

▲ 문신이 1975년부터 파리 남부 프레테에서 아틀리에로 썼던 농가 창고(1991)

고가 높은 채소 창고의 특징을 활용해 내부에 계단을 놓아 1층은 작업실, 2층은 침실로 만들었다. 세계가 주목하는 거장의 주거 공간이라기엔 너무나 초라했다.

이에 대해 문신은 "5년 동안 살았던 곳은 파리 교외 프레테에 있는 농가 창고였다. 그 헛간의 벽을 뚫어 창을 내고 전기를 끌어들이고 수리를 하며 아틀리에에 거실을 만드는 데 2년이 걸렸다. 물을 구하려면 우물까지 가야 했으며, 화장실도 없는 벌판의 외딴 창고였다. 한 신문기자는 '한 달에 3,000프랑을 준대도 살겠다는 사람이 없을 것'이라고 썼다. 그러나 나는 그곳에 사는 게 좋았다. 작품을 하는 데 아무런 불편이 없었기 때문에 작가로서 만족하지 못할 이유가 없었다. 나는 그때도

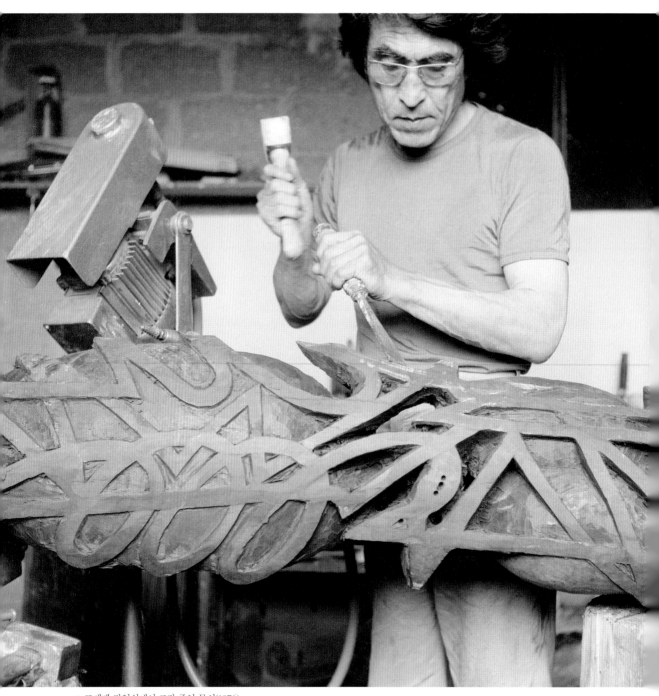

▲ 프레테 작업실에서 조각 중인 문신(1976)

▶ 1976년 서울 세검정 문화촌에서 작가들과 함께한 문신. 왼쪽이 유병엽, 오른쪽이 강신석 화백이다.

잘 먹었다. 늘 작업대 위에 치즈나 빵 등 먹을 것을 놔두고 틈날 때마다 먹었다. 기운이 세지 않으면 작업할 수 없기 때문에 먹는 일은 작가에게 참 중요하다. 그러나 거리에 나가서 커피 한 잔도 공연히 사 먹는 일은 없었다. 그 돈으로 물감이나 재료를 사면 더 많은 일을 할 수 있기 때문이다"라고 술회했다.

이처럼 예술 이외에는 아무것도 관심이 없었던 문신은 노예처럼 작업한 결과 1970년대 이미 유럽에서 인정받는 조각가로 주목받았다. 프랑스에 체류하는 동안 전시회를 150여 차례나 개최했으며 파리시립현대미술관에도 작품이 소장되었다. 1976년에 열린 귀국 초대전은 예술가 문신의 명성을 재확인하는 장이 되었다. 1976년 11월 3일부터 15일까지 서울 진화랑에서 귀국전을 개최한다는 소식을 듣고 마산에서도 전시회를 요청한 것이다. 동서화랑의 송인식宋寅植 관장, 최운崔雲 화백을 비롯해 지역 유력 인사 51명이 '문신귀향전 환영위원회'를 구성해 파리에 초청장을 보냈다. 위원장은 김종신金鍾信 마산문화방송 사장

이었으며 이도환李道煥 국회의원, 조병규趙炳奎 경남도지사, 전천수 교육감 등이 고문을 맡았다.

귀향전은 12월 6일 오프닝 행사를 시작으로 13일까지 대규모로 열렸다. 프랑스에서 가장 권위 있는 미술평론가 자크 도판느의 '문신론'이 카탈로그 서문을 대신했다. 자크 도판느는 '문신론'에서 "이 작가의 다른 작품 앞에 섰을 때 순간적으로 '이것이 문신이다'라고 말할 것이다. 가장 나를 감동시키는 것은 그의 위대한 독창성이다. 기술적 세련, 영감의 자유, 전통의 존중 이 세 가지의 근본적인 질質이 놀라울 만큼 잘 융합되어 이루어졌다"라며 "문신은 전위 작가인 동시에 한국 예술의 전통을 여러 세기에 걸쳐 심어놓은 거장들의 특징을 갖춘 타고난 예술가"라고 극찬했다.

전시 기간 동안 그림 30점, 채화 50점, 조각 21점이 대부분 판매되었다. 마산MBC에서는 문신의 일거수일투족을 카메라 필름에 담아 방영했다.

귀향전을 성공리에 마치고 프랑스로 건너간 문신은 다시금 작업에 몰두했다. 동시에 이국땅이 아닌 고향에서 활동하며, 작품을 고국에 환원하고 싶다는 바람이 점점 커져갔다.

문신의 결혼

　　1948년 문신은 동화화랑 전시에서 이성숙을 만났다. 그는 모델을 자처하는 등 문신을 향한 연모의 마음을 전했다. 그로부터 4년 뒤인 1952년 마산일보 논설위원 박봉룡의 중매로 두 사람은 결혼식을 올렸다. 1953년 아들 장철, 1955년과 1956년 딸 장옥과 장연을 낳았지만 아내는 예술밖에 모르는 문신을 이해하지 못했다. 결국 두 사람은 파경을 맞고 말았다.

　　1964년 11월, 초등학교 친구 정성채鄭聖彩가 파리로 문신을 찾아왔다. 그는 4년 전 미우만백화점에서 문신의 유화 작품 〈모자〉를 구입하기도 했다. 정성채의 적극적인 구애로 귀국을 결정한 문신은 1965년 서울에서 두 번째 결혼식을 올렸다. 고성을 수리했던 경험을 바탕으로 이태원에 마련한 집의 건축과 인테리어를 직접 진행했다. 석고와 스테인드글라스로 장식한 집이 미술·건축 전문잡지 〈공간〉에 소개되면서 다시금 언론의 주목을 받게 된 문신은 곧이어 청와대 내부 공사를 총괄했다. 한편 홍익대학교 실기 강사로 출강하며 합성수지와 석고를 이용해 작품을 제작하기 시작했다.

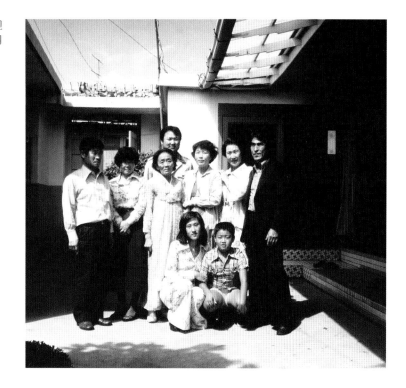

1977년 친인척과 함께한 가족사진
(맨 앞에 앉아 있는 사람이 문신의
첫째 딸 장옥).

대한민국 최초의 여성 성형외과 의사였던 정성채는 이태원뿐 아니라 을지로에도 문신의 창작 공간을 마련해주었다. 하지만 두 사람의 결혼 생활은 오래가지 못했다. 언제나 그렇듯 문신은 예술 외에 관심이 없었기 때문이다. 결국 두 사람은 1년 만에 파경을 맞았지만 호적 정리가 원만하게 해결되지 않았다. 고향 친구들이 오랜 시간 정성채를 설득한 끝에 가까스로 합의이혼에 이르렀다. 당시 문신은 친분이 두터웠던 조경희趙敬姬 여사(예술의전당 제2대 이사장)에게 여러 차례 서신을 보내 어려움을 토로했다.

이후 문신은 다시 프랑스로 건너가 당시 미술비평가로 활동하던 독일계 프랑스인 리아 그랑빌러를 만났다. 두 사람은 1년 뒤인 1969년부터 동거를 시작했다. 은행가 아버지를 둔 리아 그랑빌러는 1971년부

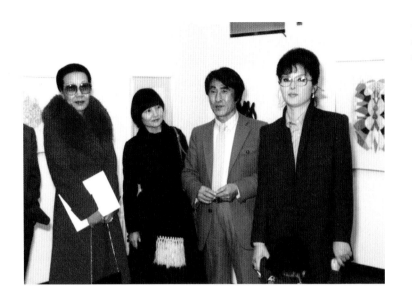

터 자신의 이름을 딴 화랑을 열고 문신의 작품을 전시, 판매하며 아들 장철도 돌봐주었다.

그로부터 10여 년이 지난 1978년 11월, 문신은 동양화가 최성숙崔星淑을 만났다. 갑작스러운 사고로 남편을 잃고 실의에 빠진 최성숙은 독일로 어학연수를 떠났고, 은사인 운보雲甫 김기창金基昶을 만나기 위해 잠시 프랑스에 들렀다. 때마침 김기창은 1979년 서울 현대화랑에서 열릴 '문신 초대전'을 준비하기 위해 문신을 만났다. 우연히 한자리에 있었던 문신과 최성숙은 짧은 만남을 뒤로하고 헤어졌다. 당시 최성숙의 눈에는 일행의 태도가 문신을 배려하지 않는 듯 보였기에 최성숙은 한껏 예의를 갖춰 "문신 선생님은 한국에서 이미 유명한 조각가이십니다. 파리에 다시 오게 된다면 선생님의 작품을 감상하고 싶습니다"라며 리아 그랑빌러가 운영하는 화랑의 주소를 건네받았다. 이듬해 1월 16일 다시 파리를 찾은 최성숙은 리아 그랑빌러의 화랑에서 문신의 흑단 작품 〈우주를 향하여〉를 보았다. 실제로 마주한 문신의 흑단 작품

은 감탄사가 절로 나올 만큼 아름답고 신비로웠다.

"한동안 넋을 놓고 작품을 감상했습니다. 서른세 살, 많지 않은 나이에 문신 선생님의 작품을 알아볼 수 있었던 것에 감사해요"라며 당시에 느꼈던 환희를 떠올렸다.

파리에 온 지 사흘째 되는 날, 최성숙은 센강 변을 걷다가 상기된 표정의 문신을 다시 만났다. 최성숙을 찾아 무작정 센강 주변을 헤매고 있었다는 문신은 "채화 두 점을 판매해 저녁을 살 수 있게 되었다"라고 말했다. 두 사람은 중국 식당에서 간단히 식사를 하고 헤어졌다. 이튿날 화랑에 들른 최성숙은 문신에게 "선생님의 높은 예술 세계를 존경합니다"라며 작별 인사를 대신했다. 문신은 "여기서 30킬로미터 정도 떨어진 곳에 아틀리에가 있는데 차로 가면 금방 갈 수 있다. 그곳에 가서 작품들을 보여주고 싶다"라며 뜻밖의 제안을 했다. 그러나 도착한 아틀리에 안 풍경은 최성숙에게 충격 그 자체였다.

농가의 채소 창고를 개조한 것도 모자라 작업 공구와 작품들, 심지어 동물의 뼈까지 산더미처럼 쌓여 너저분하게 널려 있었기 때문이다. 거장의 작품이 쓰레기 더미 속에서 방치되다시피 있었던 것이다. 동물의 뼈는 고된 작업을 하는 문신이 힘을 얻으려고 먹었던 보양식이었다. 며칠이 걸려도 깨끗이 청소를 하겠다고 결심한 최성숙은 두 팔을 걷어붙이고 정리 정돈에 들어갔다.

최성숙은 잡동사니와 함께 쌓여 있던 친필 원고 더미에서 "내가 남모르게 울어야 할 일이 있다면 한때나마 조국에서 작업을 하지 못하고 현재도 남의 나라에서 제작 생활을 소모하는 것뿐이다"라고 적힌 문신의 메모를 발견하고는 그만 눈시울이 붉어졌다. 아틀리에 한켠에 놓여 있는 빛바랜 태극기도 최성숙의 콧등을 시큰하게 했다.

"예순을 바라보는 나이에 고향으로 돌아가 미술관을 지으려면 누

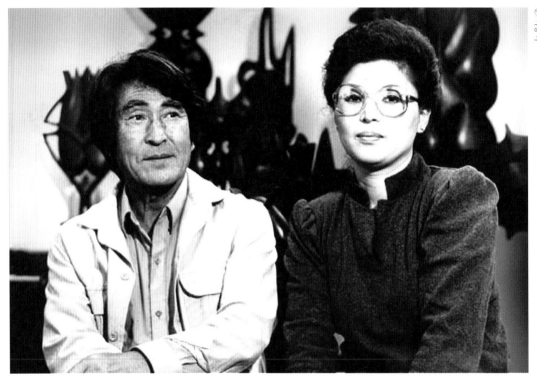

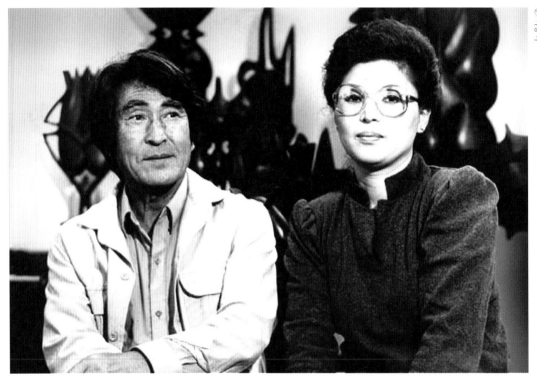

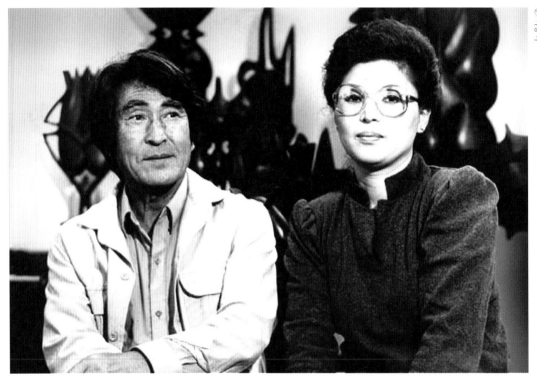

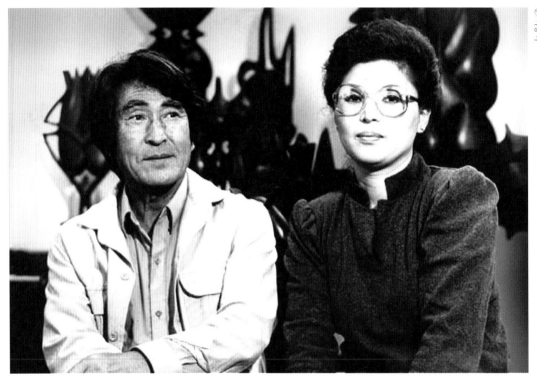

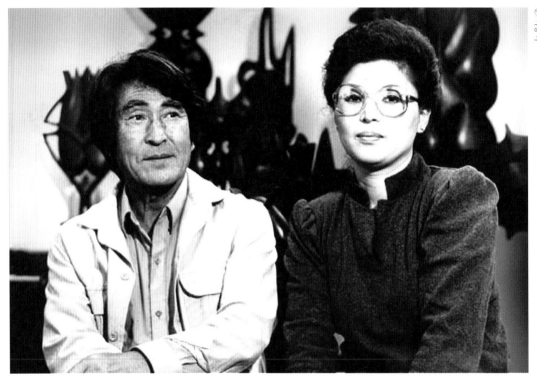

▲ 서울 이태원 아틀리에에서 문신·최성숙 부부(1983)

ⓟ 이중식

군가의 도움이 필요하지만, 도와줄 사람이 아무도 없소."

　문신이 조국을 한없이 그리워하면서도 돌아가지 못하는 이유였다. 1970년 이전까지는 경제적으로 너무 어려워 도록도 출간하지 못했다. 판매가 아닌 전람회 출품을 위해 제작한 대형 작품은 소장할 공간이 비좁다는 이유로 해체되고 말았다.

　문신에게 닥친 고통은 그뿐만이 아니었다. 언제 죽을지 몰라 창작 메모와 제작 일기를 꼬박꼬박 썼고 편지를 보낼 때도 2부를 작성해 초고를 보관하고 있었다.

　"남의 나라에서 언제 죽을지 모르는데 내가 죽으면 한국인 누구라도 이 원고를 볼 것 아니오. 그러면 내가 세계 화단에서 어떻게 몸부림

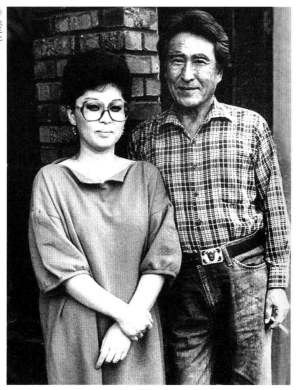

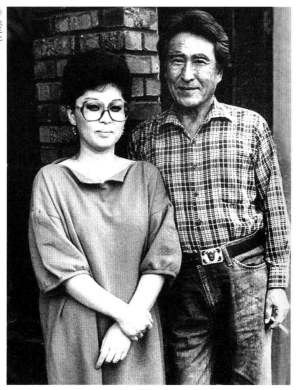

▲ 마산 추산동 자택 앞에서(1986)

치며 살았는지 알려지지 않겠소."

늘 죽음을 염두에 두고 잠자리에 들 때도 깨끗한 옷차림을 할 만큼 타국에서 문신이 느끼는 두려움과 외로움은 실로 참담했다. 작업실에 가득 쌓인 석고 가루와 흙먼지도 문신의 건강을 위협하기에 충분했다. 이에 최성숙은 청소를 마치고 폐 건강에 좋다는 당근을 갈아 즙으로 만들어주었다.

2주 동안 정리 작업실 정돈을 마치고 떠날 준비를 하는 최성숙에게 문신은 "마산으로 돌아갈 수 있도록 징검다리가 되어달라"라고 부탁했다.

뜻밖의 제안에 최성숙은 즉답 대신 "선생님은 작업만 하세요. 제가 한국에 가서 돈을 벌면 보내드리겠습니다"라고 약속했다. 이후 문신은 한국으로 돌아간 최성숙에게 '함께 미술관을 건립하고 자신의 예술을 보관, 기록해줄 것을 요청하는 내용'이 포함된 연서를 보내기 시작했다.

갑작스러운 사고로 남편을 떠나보내고 이어 스무 살 넘게 차이가 나는 거장의 연서를 받고 혼란스러워하는 최성숙에게 그의 아버지는 "문신 선생은 일세의 대가이니 잘 받들어 모셔야 한다"라며 우회적으로 결혼을 승낙했다. 오랜 고민 끝에 최성숙도 문신을 예술적 스승으로 받들어 모시면서 그의 고향에 미술관 건립이라는 험난한 세월을 맞이하기로 결심했다.

"존경하는 선생님과 결혼하여 하늘처럼 받들겠습니다. 한국으로

1991년 라브넬 성을 다시 방문
했을 때의 문신·최성숙 부부

오세요."

문신이 귀국하기 전 프랑스 정부는 문신·최성숙 부부에게 귀화를
요청하며 쾌적한 아틀리에를 제공해주겠다고 제안했다. 이에 박정희
대통령은 동향 출신인 박종규 청와대 경호실장을 비밀리에 파리로 보
내 '귀국을 바란다'는 뜻을 전했다.

문신은 전시회를 마치고 1979년 5월 9일 결혼식 당일 귀국했다.
결혼식 준비물은 정화수 한 그릇과 3,000원짜리 티셔츠가 전부였다.
문신과 결혼한 최성숙은 최달순과 심한순의 2남 3녀 중 장녀로 1946
년에 태어났다. 아버지 최달순은 은행 지점장을 역임했으며, 어머니 심
한순은 유명한 서예가였다.

결혼식에서 신부 어머니는 "성부와 성자와 성령의 이름으로 문신
과 최성숙이 결혼함을 알립니다. 아멘"이라고 말했고 그렇게 두 사람은
스물네살 나이 차이를 뛰어넘어 부부의 연을 맺었다.

문신의 가족

문신의 외모는 짙은 눈썹과 깊은 눈매 덕분에 이국적인 분위기를 자아낸다. 이는 아버지에게서 물려받은 것이다. 도전 정신과 예술가로서의 재능도 마찬가지다. 1918년 광부가 되기 위해 댕기 머리를 자르고 일본으로 간 아버지와 화가의 꿈을 안고 현해탄을 건넌 문신의 모습이 무척 닮았기 때문이다. 틈틈이 종이를 꺼내 그림을 그리고 만돌린을 튕기며 남도민요를 구성지게 부르던 예술적 재능도 아버지에게서 물려받았다.

손재주가 뛰어났던 아버지는 어린 문신을 위해 날개 길이가 무려 2미터에 달하는 연을 만들어주기도 했다. 댓살로 뼈대를 만들고 그 위에 창호지를 붙여 만든 연은 흡사 하늘을 나는 비행기처럼 보였다.

당시 아버지는 우리나라 최초의 비행사 안창남安昌男을 무척 좋아해 아들이 높고 푸른 하늘을 자유롭게 날아다니길 바라며 '문안신'이라는 이름을 지어주었다. 훗날 문신은 "아버지는 하고 싶은 일을 자유롭게 선택하셨다. 직업에 귀천이 없다고도 이르셨다. 덕분에 나도 다양한

▶ 53세 때의 문신(1975)

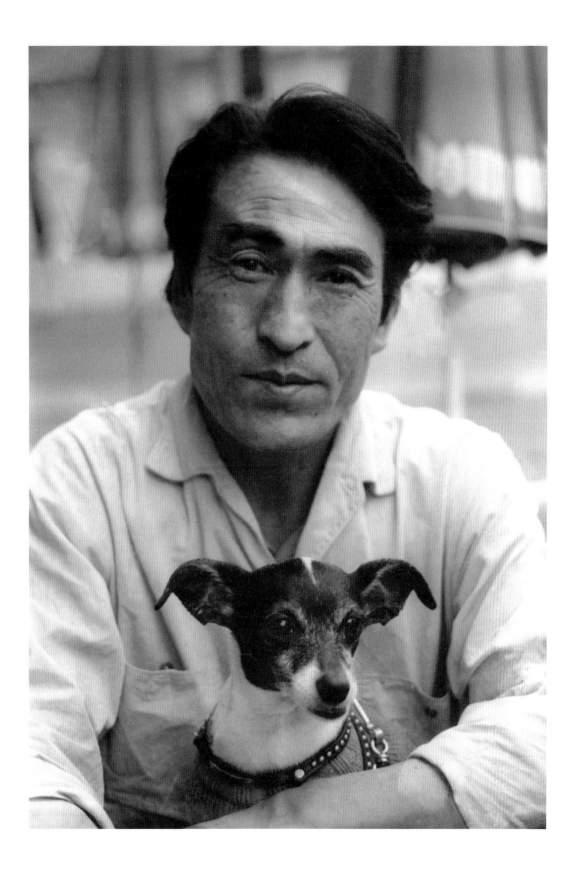

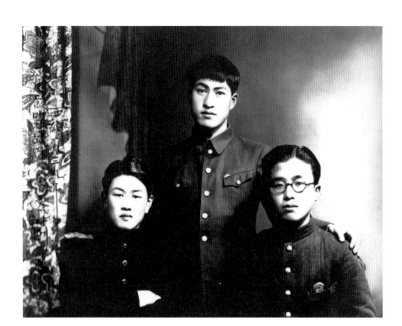

직업을 가졌다. 그 모든 직업은 그림과 조각을 하기 위한 수단이 되었
다"라고 회고했다.

어머니는 문신에게 한없는 그리움의 대상이다. 화가의 꿈을 안고
일본으로 떠난 문신은 그림을 배울 수 있다는 희망과 어머니를 만날지
도 모른다는 기대에 부풀어 있었다. 바쁘게 학업과 아르바이트를 병행
하면서도 틈틈이 어머니를 찾아다녔다. 동경에 도착하고 2년 뒤 외삼
촌의 주소를 알게 되었고, 어머니가 보고 싶다는 편지를 보냈다.

며칠 뒤 외삼촌은 답장을 보내 "규슈로 오라"라고 전했다. 한걸음
에 규슈로 달려가 외삼촌을 만난 문신은 뒤이어 어머니가 계신다는 산
부인과로 향했다. 그곳에는 아이를 막 낳은 젊은 여성과 이들을 돌보는
중년 여인이 있었다. 못 뵌 지 10년이 훌쩍 넘었지만 중년 여인이 어머
니라는 사실을 단번에 알아볼 수 있었다.

한없이 그리워했던 어머니가 눈앞에 서 있다는 사실에 가슴이 벅

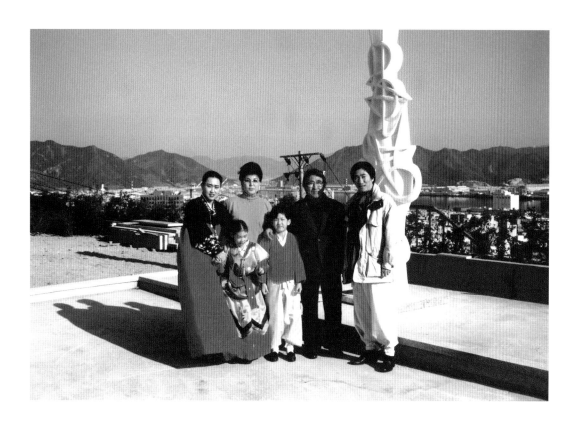

▲ 추산동 문신미술관에서 마산
앞바다를 배경으로 찍은 가족
사진(아들 문장철과 며느리, 손
자 손녀)

차올랐다. 문신은 어머니를 와락 끌어안고 목 놓아 울었다. 어머니도
아들을 끌어안고 하염없이 눈물을 흘렸다. 두 사람은 병원에서 나와 어
머니의 옛 친정집으로 갔다. 어머니는 아들을 위해 정성껏 저녁밥을 차
렸고, 아들은 대학에서 그린 작품들을 보여주며 화가로서의 꿈을 이야
기했다. 어머니의 따뜻한 체온을 느끼고 희미하게 들려오는 자장가 소
리를 들으며 문신은 참으로 오랜만에 편히 잠들었다.

그러나 행복은 그리 오래가지 않았다. 아침에 일어나 보니 어머니
가 보이지 않았다. 10년 만에 만난 어머니가 작별 인사조차 없이 떠났
다는 사실에 문신은 가슴이 무너져 내렸다. 그리움은 이내 원망이 되었
다. 두 번 다시 어머니를 찾지 않겠다고 결심했고 세계적 거장이 된 뒤

에도 일본은 절대 찾지 않았다.

　문신은 슬하에 1남 2녀를 두었다. 장남 장철과 장녀 장옥, 막내 장연이다. 장철은 프랑스에서 문신과 함께 살았지만 두 딸은 고향에 남아 아버지를 그리워하며 성장했다.

　훗날 장옥은 인터뷰에서 "어린 시절 기억 속의 아버지는 굉장히 키가 크고 목소리도 씩씩한 어른이었어요. 내가 크게 자란 탓인지 아버지가 고생을 많이 해서 작아지신 것인지 공항에서 걸어 나오시는 모습이 너무 왜소하게 보였죠. 참 이상하게도 그렇게 느꼈어요. 아버지는 그해에 서울과 마산에서 큰 전시회를 열기 위해 서울 부암동에 있는 강신석姜信碩 화백님 별장에서 작업하셨어요. 당시 아버지는 잠자는 시간 외에는 하루 종일 그림을 그리고 나무를 자르고 다듬었어요. 겉으로 보기에는 기계적인 작업이었지만 깜짝 놀랄 정도로 멋있는 작품으로 완성되었죠. 죽은 나무가 살아 움직이는 생명체로 변하는 걸 보고 아버지 작품의 신비로움을 알게 됐죠"라고 전했다.

▶ 〈무제〉, 석고, 20.5×45.5×12cm, 1979, 개인 소장
(사진 | 베이스스튜디오 김홍규)

귀국, 국내 예술 활동기
1980~1988

　　1980년 10월 12일, 문신·최성숙 부부는 마산시 추산동骶山洞 52의 1번지로 돌아와 빗물이 줄줄 새는 언덕배기 낡은 판잣집을 고치기 시작했다. 흙을 다지고 벽돌을 쌓으며 황무지를 일구고 벽돌블록 6장에 베니어판을 깔아 침대를 만들고 연탄아궁이도 만들었다. 경사진 언덕에 은행나무, 편백나무, 백일홍도 심었다. 벽에 추상화를 그리고 아담한 연못과 분수도 조성해 주변에 잔디를 심고 작은 조각 공원도 만들었다.

　　고향에 돌아온 문신은 혼신을 다해 작업에 몰두했다. 작품 크기는 중소형에서 점점 대형으로 커졌고, 소재는 흑단을 사용하는 한편 석고 원형을 모태로 청동과 스테인리스스틸로 변화를 주기 시작했다.

　　1981년 서울 미화랑에 이어 1983년에는 신세계화랑과 마산 동서화랑에서 개인전을 열어 작품을 선보였으며 해마다 사전 예약을 받아 대형 작품을 제작했다. 1984년에는 경상남도 문화 발전에 공헌한 공로를 인정받아 '문화상'을 수상했다. 경남도청은 스테인리스스틸로 제작

추산동 자택 거실에 앉아 있는 문신
(1980년대 말)

한 작품 〈화〉를 구매해 도청 2층 중앙 로비에 세웠다.

최성숙도 미술관 건립 재원을 마련하기 위해 전국 방방곡곡을 다니며 작품을 판매했다. 그 결과 경남도청을 비롯해 마산 돝섬, 한일그룹 본사, 부산일보 본사 등에 문신의 작품이 설치되었다. 그 덕분에 미술관 건립 공사도 본격화되기 시작했다.

1987년 들어 문신의 작품 양식은 큰 변화를 맞이했다. 그동안 "모든 생명체는 좌우대칭을 이루고 있다"라며 작품 안에 좌우균제左右均齊의 균형미를 표현했다면 1987년부터 원을 더해 '사랑, 화합, 평화' 등

▲ 좌우균제의 조형미를 보여주
는 1983년 작품 〈무제〉

의 메시지를 전했다. 서울 올림픽공원에 세워진 거대한 스테인리스스
틸 작품, 〈올림픽 1988〉이 대표작이다. 문신은 거대한 묵주 구슬을 떠
올리게 하는 25미터 높이의 반구형 조각에 "올림픽이라는 국가적 경사
를 맞이하여 남북한이 평화와 화합을 이루고 마침내 통일로 가는 길이
열리기를 기원한다"라는 뜻을 담았다. 5억 원에 달하는 제작 비용은 신
동아그룹 최순영崔淳永 회장이 "국가적 사업을 위해 제작비를 지원한
다"라며 쾌척했다. 이렇게 완성한 〈올림픽 1988〉은 대한민국을 넘어
전 세계 언론의 극찬을 이끌어냈다.

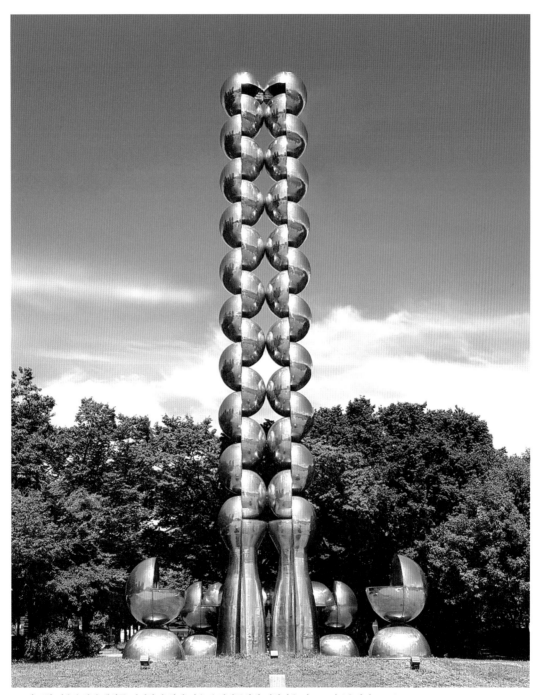

▲ 제24회 서울올림픽 개최를 기념하기 위해 서울 올림픽공원에 세워진 높이 25m의 〈올림픽 1988〉

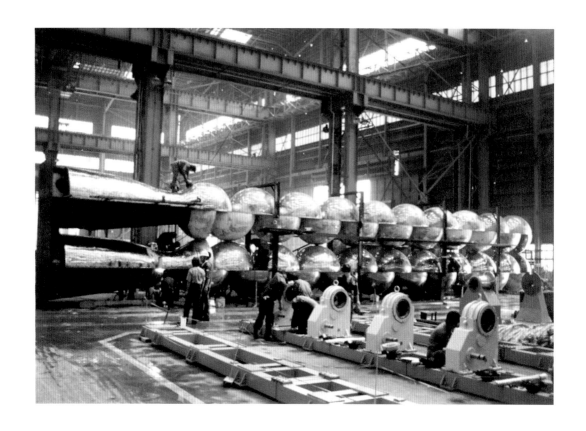

경기도 군포 금성전선 공장에서 제
작 중인 〈올림픽 1988〉

특히 "설치작품 중 최고의 작품"이라는 미국 NBC의 현장 인터뷰
는 세계 52개국에 전파되었다. 누보 레알리슴Nouveau Realisme이라 불리
는 신사실주의 운동의 창시자이자 저명한 평론가인 피에르 레스타니
Pierre Restany, 서울올림픽 국제야외조각 심포지엄의 기획자 제라르 슈리
게라Gerard Xuriguera도 "세계 72개국 각국 대표 191명의 작품 중 최고의
명작"이라고 극찬했다.

유럽 순회전

1989~1994

〈올림픽 1988〉은 문신에게 '조각 거장'이라는 칭호를 선사하는 동시에 한국 예술이 유럽 동구권에 소개되는 교두보가 되었다. 1989년 프랑스혁명 200주년 기념전에 한국 대표로 초대받았고 그해 말 프랑스, 유고(지금의 크로아티아), 헝가리 등에서 대규모 동서 유럽 순회 회고전을 선보였다. 동구권 국가에 한국 예술을 알리는 역사적인 순간이었다. 1990년에는 크로아티아의 자그레브 국립현대미술관Zagreb Moderna Galerija과 사라예보 시립미술관Collegium Artisticum에서 초대전을 열었다. 1991년에는 헝가리 부다페스트 국립역사박물관Hungarian National Museum에서 초대전을 개최했다. 1992년에는 문화예술로 국위선양에 앞장선 공로를 인정받아 제11회 대한민국 세종문화상을 수상했다.

1992년 4월에 프랑스 정부는 문신에게 문화예술 활동의 공로를 인정해 프랑스 최고의 훈장인 레지옹도뇌르훈장Ordre National de la Legion d'honneur 예술문학영주장을 수여했다. 이어 6월에는 자크 시라크Jacques Chirac 파리시장 초청으로 유럽 순회 회고전이 개최됐다. 이 전시는 20세

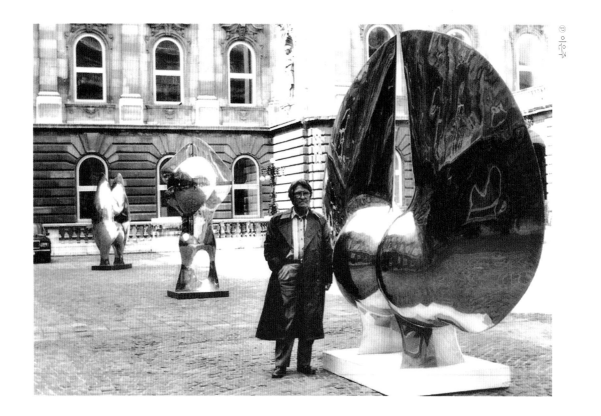

▲ 헝가리 부다페스트 국립역사박
물관 광장에 전시된 자신의 조
각작품 앞에 선 문신(1991)

기 최고의 거장으로 평가되는 영국의 헨리 무어, 미국의 알렉산더 콜더와 함께 문신을 초대해 '세계 3대 조각 거장 특별전'이라는 이름으로 열렸다. 당시 문신은 회화와 조각 100여 점을 선보였다. 영국 엘리자베스Elizabeth 여왕이 직접 프랑스를 방문해 관람한 이 전시는 20세기 가장 위대한 전시로 기록되었다.

그러나 기쁨도 잠시 파리 국립경찰이 문신을 소환하는 황당한 일이 벌어졌다. 문신의 친인척 중 한 사람이 예술품을 횡령하는 전대미문의 사건이 벌어진 것이다. 자그마치 47명이나 되는 세계적인 작가가 문신을 믿고 그의 가족에게 작품을 준 뒤 돌려받지 못했다. 경찰에게 상황을 전해 들은 문신은 치욕스러움을 느끼며 가족을 처벌해달라고

강력히 요구했다. 다행히 문신과 막역했던 국내 관계자들이 동분서주
하며 작품을 수거한 덕에 예술품 횡령 사건은 국제적 조롱거리로 확산
되지 않고 일단락됐다.

　가족의 비행은 이뿐만이 아니었다. 유고 사라예보 초대전 당시 유
고 대사에게서 연락이 왔다. 출품작이 파리로 간다는 사실을 듣고 의아
해했던 것이다. 작품을 조국에 기증한다는 신념으로 판매를 최소화하
던 문신의 지난 행보와 너무나 달랐기 때문이다.

　일련의 일을 겪으며 문신은 예술 범죄를 막아야 한다며, 최성숙 관
장에게 석고조각 전시관을 건립해줄 것을 요청했다. 1995년 3월에는
"누구라도 나의 예술을 훼손하는 것은 용서할 수 없다. 죽어도 지하에
서 관을 박차고 나와서 응징할 것이다. 어떠한 경우에도 예술 범죄를
막아달라! 모방, 표절, 위작과 같은 예술 범죄를 막기 위하여 하루빨리
석고 원형 조각전을 열어라. 대규모 석고조각 전시관을 지어 국내에 있
는 석고조각 전부를 수리, 복원하여 미술관에 영구히 존치해달라. 석고

조각 전시관을 대규모로 건립하여 국제전 등을 유치해달라. 이것만이 문신미술관의 존재를 알리는 길이며 고향 마산시를 예술 도시로 만드는 일이다. 미술관을 고향 마산시나 기타 국가기관에 기증하되, 기증을 받는 측으로부터 나의 예술과 문신미술관을 보전하고 발전시킬 방안을 담보한 후에 기증하기 바란다. 마산의 풍토가 척박하여 안 된다고 판단되면 당신이 알아서 잘 정리하여 보존해주기 바란다'라는 내용의 유언장을 작성했다.

 문신이 작고한 이후 1998년부터는 위조품이 만들어지기 시작했다. 위조품은 여러 화랑에서 진품보다 50~70퍼센트가량 저렴한 가격에 판매되었다. 위작을 전문적으로 제작하는 범죄자부터 지역 유지, 예

◀▲ 파리 시내 문신 초대전 홍보 전광판 앞에서(1992).

▲ 파리 초대전 오프닝에서 사인하는 문신(1992).

술단체 간부, 심지어 화랑도 상당수 관련되어 있었다. 최성숙 관장은 위작범과의 전쟁을 선포하며 기자회견을 비롯해 현장 추적 프로그램에 출연하는 등 문신의 예술을 지키기 위해 노력했다. 수사가 가속화되자 미술관을 폭파하겠다는 협박부터 최 관장 개인을 향한 테러까지 온갖 위협이 끊이지 않았다.

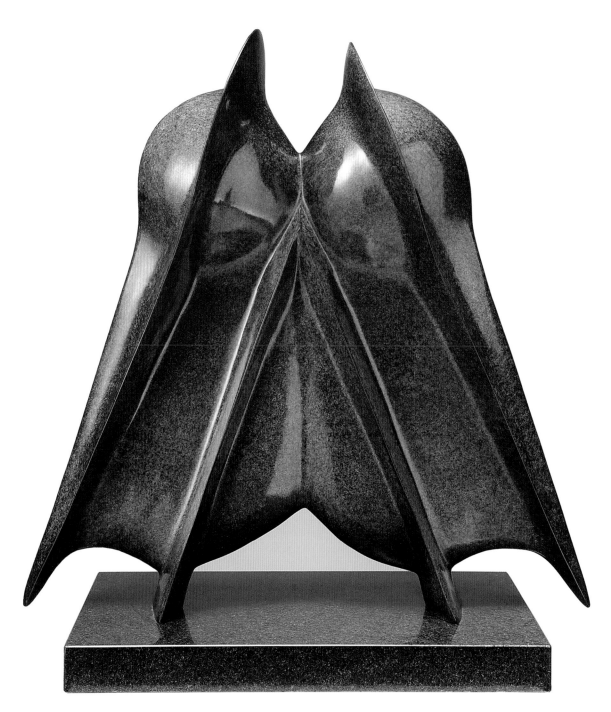

〈무제〉, 청동, 69×40×73cm, 1986, 숙명여자대학교문신미술관

거장의 타계

1995

1992년 1월 문신은 위암 초기라는 의사의 진단을 받았다. 이후 다행스럽게도 '세계 3대 조각 거장 특별전'을 준비하기 위해 프랑스에 건너갔을 때 다시 실시한 검사에서 암세포가 크기가 3분의 1로 줄었다는 소식을 들었다. 이때라도 건강관리에 신경을 써야 했지만 문신은 "시간이 없다"라며 새벽 늦게까지 작업에 전념했다. 그런데 그해 10월에 실시한 재검에서 암세포가 줄어든 것으로 확인되었다. 1993년 6월 검사에서는 암세포가 더는 커지지 않고 있다는 진단이 나왔다. 그리고 파리에 있는 병원 검사에서도 정상이라는 동일한 결과가 나왔다.

문신과 최성숙은 계획대로 미술관 개관을 준비하는 한편 1994년 조선일보와 MBC가 공동 주최한 '문신예술 50년' 초대전을 열었다. 그리고 같은 해 5월 27일 드디어 착공 14년 만에 고향 마산 추산동에 문신미술관을 개관했다. 하지만 미술관 앞에 고층아파트가 들어서면서 시작된 발파작업, 작품 도난 사건 등으로 인해 미술관은 개관 40일 만에 잠정 폐쇄되었다.

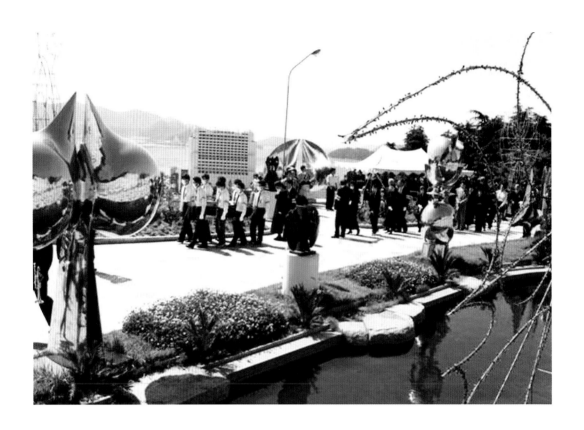

당시 문신은 처음으로 고향에 돌아온 것을 후회했다. 혼란과 상실감에 빠져 친구가 있는 용인으로 거처를 옮겼으나 지역민들의 끈질긴 호소로 다시 마산에 돌아왔다. 하지만 극도의 스트레스로 기력이 쇠약해진 탓에 크게 넘어져 대퇴부에 골절상을 입었다.

문신은 40여 일간 병상에 누워 "창작 작업에 더욱 정신을 쏟지 않으면 속이 상해 미쳐버릴 것 같다"라며 현대조각사의 새로운 장을 여는 '불빛 조각'을 구상했다. 그러나 울분과 후회, 슬픔에 골절상 치료까지 더해져 위암이 재발하고 말았다.

"저는 흙으로 돌아가는 최후의 순간까지 예술혼을 불태우면서 장엄하게 산화하고자 합니다. 몸은 비록 내 고향에 안치된다 하더라고 살

▲ 문신은 1995년 5월 향년 72세를 일기로 타계했다.

▶ 입가에 잔잔한 미소를 띠고 있는 71세의 문신. 암 투병을 하면서도 문신은 마지막까지 예술혼을 불태웠다(1994).

ⓒ 이중식

아서 못다 한 저의 예술 세계를 부활시켜 민족문화와 더불어 영생하고자 하니 문신 예술에 대한 영원한 사랑을 기원합니다."

눈감는 순간까지 예술혼을 불태우며 미술관 보존에 심혈을 기울였던 문신은 1995년 5월 24일 5시 30분, 향년 72세를 일기로 귀천했다.

국무회의를 거쳐 문신에게 금관문화훈장이 추서되었다. 훈장은 대통령의 조화와 함께 정부 관계자가 전달했다. 프랑스 대통령과 파리 시장이 프랑스대사관을 통해 정중하게 조전을 전달하는 등 전 세계가 문

신의 타계 소식에 깊은 애도를 표했다. 장례미사는 5월 27일 오전 10시
천주교 마산교구 남성성당에서 박정일朴正— 주교 등 세 신부가 집전했
다. 문신이 생전에 친분이 깊었던 조경희 예술의전당 이사장은 영결식
에서 "언제까지나 독야청청하게 우리 곁에 남아 민족 예술계를 비추는
태양으로 영원히 존재하리라 믿었던 당신마저 이승의 마지막 한의 가
락을 접으면서 아름답고도 장렬하게 저편 서산을 넘어 북망산천의 그
머나먼 길을 홀로 가셨으니…"라며 애절한 조사弔詞를 낭독했다. 노제
를 끝으로 시신을 화장하고 문신의 유언에 따라 추산동 미술관 언덕에
안장했다.

아래는 문신의 작가관을 엿볼 수 있는 친필 원고 중 한 대목이다.

"긴 시간의 흐름이란 우주는 앞이 없고 끝이 없는 시간상에 존재
합니다. 그 공간에 태양계와 다른 미지의 별을 중심으로 해서 또한 같
은 궤도를 돌고 있는 것만은 짐작이 갑니다. 그러나 거기에 생물이 서

식하고 있는지 또는 어떠한 초목이 번식하고 있는지? 그러한 것을 알고 싶어 하는 것이 인간의 욕망이기도 합니다. 저 한 개인의 작품을 들추는 데 이와 같이 방대한 우주를 예로 들추는 것은 지나친 느낌이 없지 않습니다. 이러한 점이 저의 제작에 의한 끝없는 사고를 갖는다는 신념과 저의 추궁을 설명하는 하나의 가설이기도 합니다. 누구도 하지 않은 미지의 세계를 탐구하여 얻어지는 새 경향이 오늘의 현대미술에 있어 무엇보다 소중한 것처럼, 현 기성 화단은 태양계와 같으므로 또 다른 미지의 세계를 향하는 작가의 마음가짐이어야 한다는 것을 말하는 것입니다. 그것은 곧 새로운 것을 지향하는 자세일 것입니다. 그러함으로써 누구의 것과도 다른 세계를 개척하는 작가가 될 것이라 믿습니다."

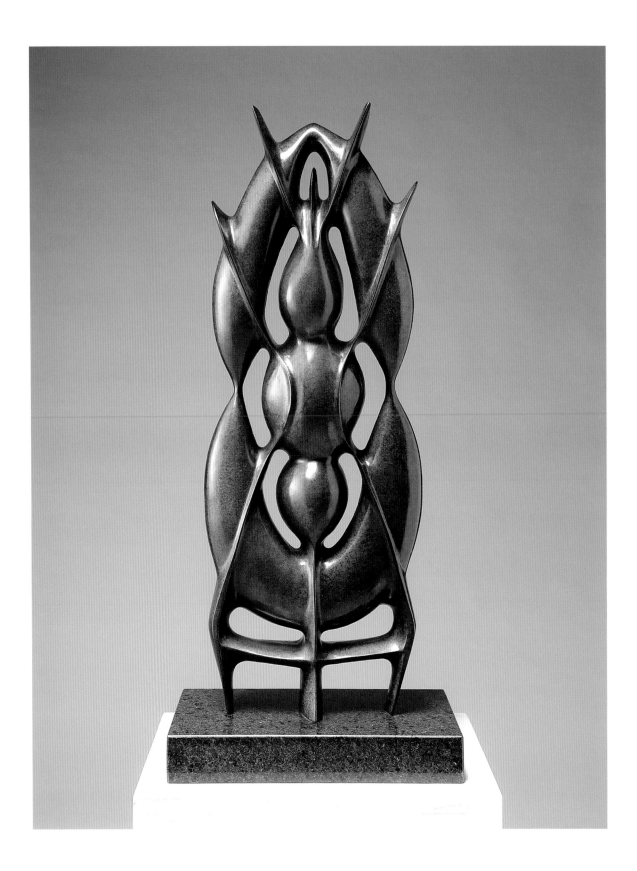

문신과 함께한 사람들

소설《지리산》을 집필한 한국 현대문학사의 거장 이병주李炳注 작가는 1979년 문신을 만난 뒤 열렬한 팬이 되었다. 방송 촬영을 위해 프랑스 프레테에 있는 아틀리에를 방문한 이병주 작가는 상상 이상으로 열악한 작업장을 보고 큰 충격을 받았다.

그러나 머지않아 "루이 14세가 못 될 바에는 차라리 문신처럼 사는 게 좋겠다"라며 문신의 자유로운 삶을 칭송했다. 훗날 그는 문신에 대해 "나는 문신과 같은 예술가를 동시대인으로 가졌다는 것을 영광으로 생각한다. 그러한 문신을 개인적으로 친자親炙하고 있다는 사실을 나의 자랑으로 안다. 동시에 문신과 같은 존재를 가졌다는 것이 조국의 명예라고 치고 조금도 의심하지 않았다"라고 설명했다.

수필가이자 제2대 예술의전당 이사장을 지낸 조경희 여사는 한국일보 기획위원으로서 파리에 있는 문신과 교류하기 시작한 뒤 오랜 세월 문신의 조력자가 되어주었다. 흑단 수입에 어려움을 겪는 문신을 위해 관세 부담을 해결해주고 미술관 건립에도 도움을 주었다. 문신의 영

◀ 〈무제〉, 청동, 74×33×20cm,
1994, 숙명여자대학교문신미술관

결식장에서는 추모객을 대표해 조사를 낭독했다.

프랑스 체류 당시 문신이 조경희 여사에게 보낸 편지의 일부이다.

"하 형을 통해 정을 담아 보내주신 음식은 반갑게 받았습니다. 고
추장이라는 꼬리표가 달린 단지를 열어보니 고기가 함께 들어 있어,
알뜰하게 뽀얀 윤기가 흐르는 고소한 빛깔을 보자마자 가슴이 뭉클해
졌습니다. 제 생애 처음으로 받아보는 귀한 선물이었습니다. 요즘에는
끼니마다 상 위에 올려 고향의 맛을 음미하고 있습니다.

저는 오늘 10월에 10년 만에 국내에서 전시를 갖기로 결정하고 작
품 제작에 열을 올리고 있습니다. 늦어도 8월 초 또는 7월 말에는 전시
를 준비하고 작품도 보충할 겸 잠시 귀국할 예정입니다. 진화랑의 테헤
란 지점이 서울 여행을 위한 여비를 지원해주었으니 틀림없이 서울에
갈 것입니다. 10년 만에야 서울에서 선생님을 뵐 생각을 하니 앞으로
몇 번이나 더 뵐 수 있을까라는 생각을 가져봅니다. 이번에 서울에 가
면 그곳에서도 작품을 제작할 수 있도록 공간을 마련할 생각입니다. 그

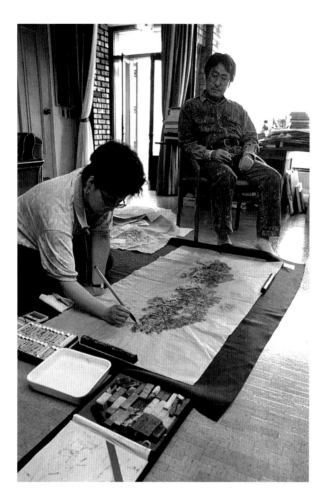

▲ 추산동 자택에서 아내 최성숙이 그림 그리는 모습을 물끄러미 바라보는 문신(1986)

렇게만 된다면 파리와 서울에서 각각 반반씩 지내면서 작품 생활을 할 수 있을 것 같습니다. 모쪼록 이번 서울에서 갖는 전시에 조 여사님의 격려와 후원을 부탁드립니다."

한국일보 사장을 지낸 장명수張明秀 대표도 문신의 든든한 후원자이다. 그는 '쇠만큼이나 강인한 조각가의 귀향'이라는 칼럼에서 미술관 건립을 위해 땀 흘린 문신과 아내 최성숙을 소개했다.

"파리에서 20년 만에 되쏘아진 화살이 그의 옛 땅인 추산동 뒷산에 와서 박혔다는 것은 얼마나 신기한가. 문신 씨와 그의 아내 최성숙 씨는 그들이 화살로 날아와 박힌 이 땅과 결판을 낼 모양이다. 그들은 먹는 것, 입는 것, 사는 것의 사치를 극도로 배제하고 돈이 생기는 대로 뒷산에 퍼붓고 있다. 그들은 작업복 셔츠를 번갈아 입고 지붕이 새면 비닐을 한 겹 씌울 뿐 사는 일에 거의 돈을 쓰지 않는다. 유일하게 돈을 아끼지 않는 부분이 있다면 그것은 건강을 지키기 위해 '잘 먹는 일'뿐이다.

아름답고 건강한 아내는 문신 씨의 작업장을 활기차게 만들고 있다. 그는 그림 그리는 시간 이외에는 미술관 공사장에서 하루를 보낸다. 그는 어떤 훌륭한 작가일지라도 생전에 기념미술관을 갖는 일은 기적이라고 생각하지만 남편에게 그 기적을 이뤄주기 위해 힘을 다하고

있다. 그는 자신의 개인전에서 그림 몇 점이 팔리면 기꺼이 그 돈으로
공사장 인부들의 임금을 지불하면서 남편의 미술관에 자신의 정성이
보태지는 기쁨을 맛본다고 말한다.

　2,500여 평의 뒷산을 헐어내어 계단식으로 옹벽을 쌓고 있는 야외
미술관 공사는 내년에 우선 일차 마무리를 하게 된다. 이 계단식 옹벽
위에 문신 씨의 조각들을 세우고 일부는 호수처럼 물을 채워서 물속에
조각을 세우는 방안도 검토하고 있다. 공사장 곳곳에서 거대한 바윗돌
이 나오기도 하는데 그들도 모두 야외 미술관의 재료로서 철근콘크리
트와 조화를 이루며 곳곳에 쓰이고 있다. 그는 화살처럼 날아온 이 세
상에서 매우 지독한 방법으로 자신의 이력서를, 아니 한 예술가의 이
력서를 남기려 하고 있다.”

　문신과 일본에서 함께 수학한 백양白洋의 아들이자 피아니스트인
백건우白建宇는 당대 최고의 여배우 윤정희尹靜姬와 결혼을 앞두고, 문신
에게 신부의 대부가 되어줄 것을 요청했다. 아버지 백양이 두 사람의

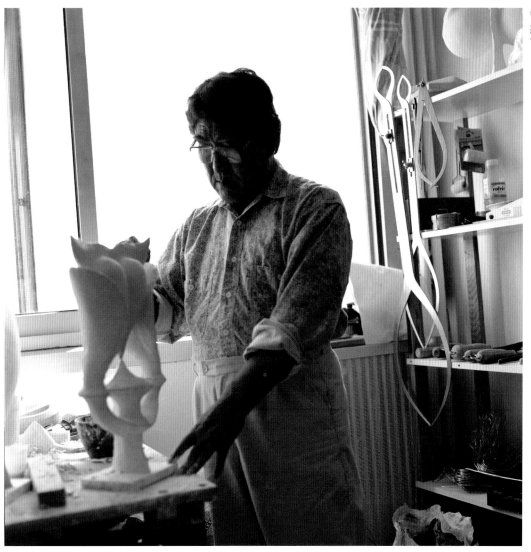

▲ 파리 라데팡스 작업실에서 석고
　원형 작업을 하는 문신(1991)

결혼을 반대했기 때문이다. 문신 역시 선뜻 나설 수 없었다. 장래가 촉
망받는 아티스트를 화려한 삶에 익숙한 여배우가 제대로 보필할 수 있
을까 걱정이 앞섰던 것이다. 백건우의 계속된 부탁과 윤정희의 온화한
성품을 지켜본 뒤 문신은 두 사람의 결혼을 축하하며 윤정희의 대부가

되었다. 이후 윤정희는 문신이 집에 방문하면 늦은 시간일지라도 정성 껏 새로 밥을 지어 밥상을 차렸다고 한다. 문신은 그 모습에 감동해 백 양을 설득하는 일에 앞장섰다.

담원회擔園會는 최성숙의 오랜 친구이자 문신 예술을 지지해준 든 든한 울타리이다. 담원擔園은 서예가 김충현金忠顯 선생이 최성숙에게 지 어준 호號이다. 1892년 최성숙에게 그림을 배우기 위해 모인 마산 지역 여성들의 소모임으로 시작했다. 매월 정기적으로 만나 그림을 배우면 서 점차 문신 후원회로 역할이 확장되었다. 회원 대다수가 문신의 유럽 순회전시회에 동행해 봉사활동에 참여할 만큼 친분이 두텁다. 인연은 지금까지도 계속돼 문신 탄생 100주기 기념을 위한 발카레스 불빛조 각전으로 이어졌다.

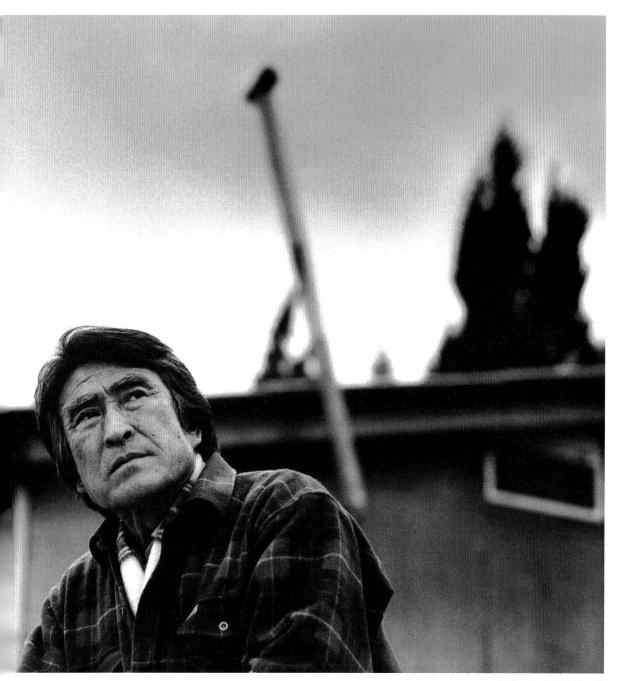

▲ 추산동 작업실 앞에서(1986)

"문신의 조각은 별들과 함께 끊임없이 팽창해가고 있는 은하수 무리와 흡사하다.

창조자의 폭발적인 비약을 지닌 운석의 떼와 같다고 할 수 있다.

그것들은 대기의 일시적인 변덕에 찢기고, 용수철 형태의 가닥으로 꼬아 감기고,

원형으로 향기로이 피어나기도 한다.

이 절제할 줄 아는 무리들은 짓누르지 않고 힘차게,

유아적인 기교주의에 빠지지 않고 세련됨을 갖추어 우주공간을 점령하고 있다."

— 장 마리 듀노와이에(르 몽드지 평론가)

문신의 예술 세계

드로잉
질서정연하면서도 자유로운 선의 교차

"작가는 오직 작품으로 말한다"라고 강조했던 문신은 3,500여 점에 달하는 드로잉 작품을 남겼다. 최성숙 관장은 창원시립마산문신미술관에 2,365점, 숙명여자대학교문신미술관에 740여 점, 국립현대미술관에 193점(1점 구입)을 기증했다.

창원시립마산문신미술관 학예연구사 박효진은 '삶과 예술의 여정-문신 드로잉'에서 "국내외 개인 소장품을 모두 헤아리면 4,000점이 넘을 것으로 추측되며 작가가 생전에 5,000여 점의 드로잉을 남겼다는 기록이 있다"라고 밝혔다.

스케치북 이외에 벽지, 봉투도 문신에게는 드로잉을 그릴 수 있는 공간이 되었다. 생각이 떠오르면 주저하지 않고 펜을 들어 드로잉을 했다는 뜻이다. 자유로운 선의 교차는 낙서라고 하기에는 지나치게 질서정연하다. 한 걸음 더 나아가 최종 드로잉은 완성된 작품의 청사진이 머릿속에 있는 듯 조각으로 완성된 작품과 한 치의 오차도 없이 정교하게 일치한다.

대작을 조각할 때는 실물 크기의 드로잉을 옆에 세워 놓았지만 이 역시 투시도 등 3차원이 아닌 2차원으로만 존재한다. 문신에게는 2차원과 3차원의 세상이 동시에 존재한다고밖에 볼 수 없는 대목이다. 마치 타임머신을 타고 미래를 다녀온 듯 스케치북 위에 그려진 2차원의 선을 통해 3차원의 작품을 정확하게 조각한 것이다.

한국교원대학교 정은영 교수는 문신 100주년 기념 특별 심포지엄에서 발표한 '선의 예술, 생의 찬미 - 문신의 드로잉에 대한 소고'에서 문신의 드로잉이 작가 생전에 꾸준히, 그리고 작가 사후에 눈에 띄게 독립된 지위를 획득한 배경을 두 가지로 요약했다. "탐구하는 사고의 흐름과 표현하는 손의 흔적을 고스란히 담고 있는 드로잉은 작가의 정

◀▲ 〈무제〉, 종이에 펜, 24×32cm, 1969, 숙명여자대학교문신미술관

▲ 〈무제〉, 종이에 펜, 24×32cm, 1970, 숙명여자대학교문신미술관

신과 신체를 그대로 간직한 친필처럼 부정할 수 없는 지표성*을 지녔다"라고 정의하는 동시에 "드로잉에 대한 미술계의 관심이라는 외재적 요인"을 지목했다.

풀이하면 드로잉에는 작가의 무의식이 반영된다는 의미이다. 더욱이 문신의 드로잉은 말 그대로 자유로운 선이 교차해 만들어낸 '그리기'에 집중되어 있다. 이는 조각의 발원이 무의식에서 비롯되었다는 뜻이자 문신 예술의 근원이 의식과 무의식 전체를 관통하고 있다는 것으로 해석할 수 있다.

실제로 문신은 조각 노트에서 "조각의 길로 들어선 이후 매일같이 나무를 깎는 힘겨운 노동을 마치고 나면 저녁 식사 후부터 새벽 3~4시까지 오로지 드로잉을 하는 데 몰두했다"라고 서술했다. 드로잉을 위해 얼마나 많은 시간과 정성을 기울였는지 짐작할 수 있다. 질서정연하면서도 자유로운 선의 교차로 이루어진 드로잉들이 문신 예술에서 조각 못지않은 작품으로 인정받는 배경이다.

문신은 1970년대 초 파리의 '살롱Salon 아르 사크레Art Sacres' 팸플릿에 실린 글에서 "하나의 조각작품을 제작하기 전에 나는 많은 데생을 한다. 그것들은 단지 선과 선들로 연결된 원, 타원, 또는 반원만으로 구성된 것이다. 종이 위에 전개된 이 원과 선들을 하나의 구체적인 양量으로 만들기 위해 흑단, 쇠나무 등 단단한 재료의 한 덩어리에 직접 깎기 시작한다. 이 양들은 무엇보다 먼저 나의 포름이 되기를 바란다. 이것들에는 여하한 구상적 현실의 재현도 바라지 않는다. 그러나 그것들은 자연스러운 형태들이다. 그것은 그들 자체의 현실을 가진 형태들이다. 즉, 주제가 없지만 그들 자체의 실재를 가진 포름들이다. 오직 내가 바라는

* 해석이 독립되어 있으면서 해석을 위해 방향이나 목적을 나타내는 특성

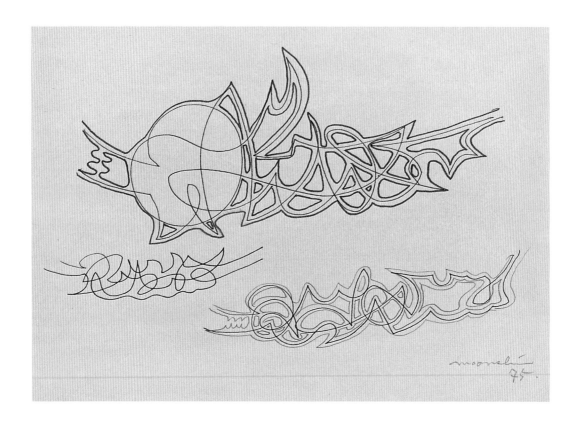

것이 있다면 작업을 하는 동안에 이 형태들이 생명령을 가지게 되며 궁
극적으로 생명의 의미성을 가지게 되길 바랄 뿐이다"라고 전했다.

그렇다고 해서 문신의 드로잉이 조각만 염두에 둔 작업은 아니었
다. 문신은 "제 데생은 제작을 의식한 것이 아니라 소묘素描로서 독립된
것"이라고 밝혔다. 드로잉이 조각을 위한 준비 단계가 아니라 회화처
럼 하나의 작업이었다는 뜻이다.

1977년 '살롱 드 메Salon de Mai' 출품작 〈우주를 향하여〉를 위한 드
로잉은 분명 제작을 위한 밑그림이었지만 동시에 독립된 소묘로서도
작품적 가치가 충분하다. 문신의 표현처럼 "누가 보기에도 하나의 선
묘의 장난" 같지만 그 어떤 선도 의미 없이 그려지지 않았다. 수십 장,

▲ 종이에 펜으로 그린 〈우주를 향
 하여〉 작품 드로잉(1975)

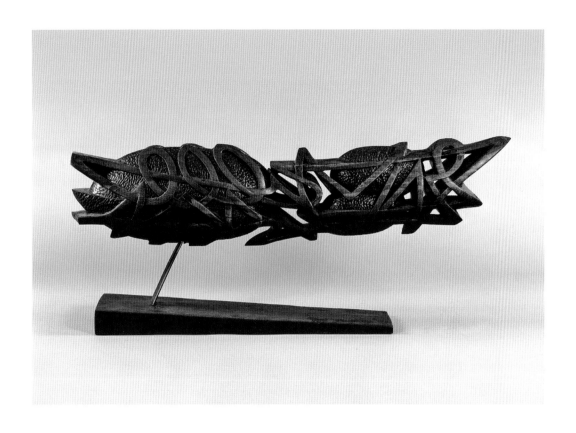

아니 수백 장의 드로잉 가운데 머뭇거리는 흔적을 찾아볼 수 없다는
것도 문신 드로잉의 특징이다. 곡선의 느슨함과 당겨짐, 곡예사의 몸짓
처럼 뒤틀어진 모습 또한 3차원으로 완성될 조각의 모습을 정확히 예
측한 뒤에 그은 것임을 확인할 수 있다. 눈에 보이는 2차원의 선을 넘
어 시공간을 초월하고 있는 것이다. 투시도가 없는 드로잉만으로 완벽
한 환조 작품을 만들어낸다는 것은 실로 불가능에 가까운 일이기 때문
이다.

　　흑단으로 제작한 〈우주를 향하여〉는 프레테에 있는 문신의 아틀
리에를 처음 찾은 최성숙을 압도한 작품이기도 하다. 당시 최성숙은
"아름다운 형태와 흑단에서 뿜어져 나오는 신비로운 빛에 이끌려 문신

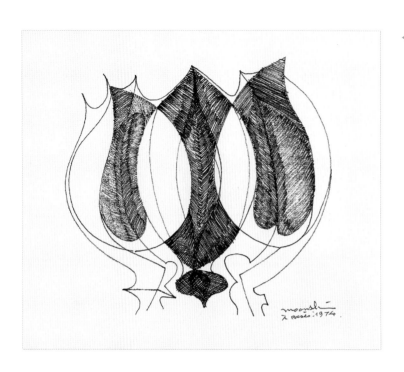

◀ 〈무제〉, 종이에 펜, 27.5×24cm, 1974, 창원시립마산문신미술관

예술의 보존과 기록을 위해 모든 생을 바치기로 결심했다"라고 회고했
다. 첫눈에 사람을 압도할 만큼 강인한 생명력이 작품 안에 투영되어
있다는 뜻이다.

숙명여자대학교문신미술관에서는 미술관 개관을 기념해 2008년
부터 2009년까지 2년에 걸쳐 드로잉전을 일곱 차례 개최했다. 라인 주
얼리 드로잉, 에로스 드로잉, 발카레스&올림픽 1988 드로잉, 구상 드
로잉, 펜 드로잉, 우주를 향하여 드로잉, 분수&탁자·의자 드로잉이다.

'라인 주얼리 드로잉'은 문신이 1986년부터 타계하기 전인 1994년
사이에 집중적으로 제작했다. 예술이 삶의 전부였던 문신은 오직 작품
을 위해 노예처럼 작업했지만 그 이면에는 자신의 타계 이후 기념사업
에 필요한 기금을 마련하겠다는 마음도 있었다. 최성숙 관장은 누구보
다 그 마음을 잘 알고 있었기에 문신 타계 이후 숙명여자대학교 문신

▲ 〈무제〉, 종이에 잉크, 27.8×34.5cm, 1970, 창원시립마산문신미술관

〈무제〉, 종이에 잉크, 24×31cm, 1973, 창원시립마산문신미술관

미술연구소(숙명여자대학교 문신미술관에 흡수되었다)와 함께 다양한 기념사업을 활발히 전개했다. 선 드로잉을 모티브로 한 라인 주얼리 제작은 그 시발점이 되었다. 시머트리의 아름다움이 잘 표현된 드로잉은 공예가의 손을 거쳐 입체성을 가진 브로치, 귀걸이, 목걸이 등이 되었다. 그 과정에서 공예가는 드로잉의 선과 면을 더하고 나눠 면을 만들고 보석을 세팅했다. 도시를 아름답게 수놓던 문신의 작품이 어느덧 한 사람, 한 사람을 위한 아름다운 주얼리가 된 것이다.

이 주얼리들은 라스베이거스와 홍콩, 베이징 등 전 세계 컬렉터들에게 뜨거운 호평을 받았다. 세계적인 조각 거장의 작품이 아름다운 주얼리로 탄생한 것은 세계 미술사에서 유례를 찾아보기 어려운 컬래버레이션이었기 때문이다. 장석용 문화비평가는 평론서평 '춤추는 선에 취한 만개한 주얼리들'에서 "후배 예술가가 추진해야 할 주요 덕목 중 하나는 문화 계획을 수립하고 이를 수행하기 위한 기구를 구성하고 설계하는 것이다. 또 아무리 탁월한 플랜이라도 그것을 실행해야 하는 조직과 맞지 않으면 의미가 없다. 그 점에서 최성숙 또한 빛나는 한 점의 보석이다"라고 평가했다.

'에로스 드로잉'은 문신 예술에서 조금 색다른 영역에 해당한다. 문신의 삶과 예술을 조명하면 그 어디에도 성적인 언급이 없기 때문이다. 그도 그럴 것이 문신은 일생을 살며 "희로애락애오욕喜怒哀樂愛惡慾이란 일종의 사치요, 경계해야 할 주의 요소"라고 말했다. 문신은 감정의 동요를 철저히 차단하기 위해 노력해왔던 만큼 성적 취향도 점잖았다고 전해진다. 문신을 알고 지낸 이들의 말에 따르면 무관심했다는 편이 좀 더 적합하다. 그랬던 문신이 1973년부터 에로스 드로잉에 집중한 연유는 끔찍한 사고에서 비롯되었다. 화랑 천장 작업 중 사다리에서 떨어졌고, 척추를 크게 다쳐 하반신마비 증세까지 왔다. 척추를 중심으로

▲ 〈무제〉, 종이에 펜, 31×24cm,
1972, 창원시립마산문신미술관

온몸을 파고드는 극심한 고통과 불구가 될지도 모른다는 극한의 공포
에서 문신은 좌절하기보다는 드로잉 작업에 몰두했다. 고통을 예술로
승화한 것이다.

강인한 정신력으로 고통과 맞선 결과 기적처럼 일어설 수 있게 되
었다. 문신의 나이 50세였다. 성기능장애가 올지도 모른다는 의사의
진단을 받은 상황이었지만 문신은 개의치 않고 에로스 드로잉에 집중
했다. 이 때문에 문신의 에로스 드로잉에서는 불경스러움을 찾아볼 수
없다. 그저 에너지 넘치는, 건강한 남성미를 상징하는 남근과 모세혈관

▶ 〈무제〉, 종이에 펜, 24×31cm,
1973, 창원시립마산문신미술관

에서 뿜어져 나오는 생명의 근원을 함축적으로 표현했을 뿐이다. 에로
스 드로잉이라 명명했지만 사실은 생명의 근원을 그린 것이다.

중앙대학교 교수이자 미술평론가 김영호는 전시 평론서평 '문신
의 에로스 드로잉'에서 "동서의 미술사를 장식한 거장들의 에로스 드
로잉은 인간의 근원적 결핍과 불완전성을 극복하려는 본능을 충실히
따르고 있었음을 대변한다"라고 서술했다.

문신의 구상 드로잉은 특정한 주제 없이 지인의 초상, 수탉, 국화,
물고기 등 다양한 소재를 자유롭게 표현했다. 때론 무수한 선의 교차로
양감Volume & Mass을 표현했고 조각작품이 세워진 도시의 모습을 그리기
도 했다. 1982년 종이 위에 먹으로 그린 〈눈 내리는 추산동 풍경〉에는
문신 작품 특유의 정면성이 잘 드러나 있다. 장식을 철저히 배제한 단

〈해녀〉, 종이에 연필, 16×56cm,
1987~9, 창원시립마산문신미술관

순한 선의 움직임은 마치 어린아이의 낙서처럼 보이기도 한다. 그래서
일까. 어린 시절 아버지와 함께 추산동 언덕배기 오두막집에서 마산 앞
바다를 내려다보던 시간을 그리워하는 마음이 느껴진다. 1968년에는
팽팽하게 당겨진 줄에 의지해 하늘로 날아오르는 가오리연을 그려 아
버지와 함께했던 시간을 추억했다. 아들이 우주비행사가 되어 푸른 하
늘을 자유롭게 날아다니길 원했던 아버지는 어린 문신과 연을 날리며
즐거운 시간을 보냈다. 드로잉 〈가오리연〉도 자연스러운 시머트리, 선
(줄)과 면(가오리연)의 대비로 문신다움을 완성했다.

　어느 소장가의 주문을 받아 작업한 〈해녀〉는 마산 앞바다를 헤엄
치며 물질하는 여인의 모습을 역동적으로 표현했다. 물질하는 여인들
의 풍만한 체격은 1948년에 제작한 유화 〈고기잡이〉 속 구릿빛 어부
들의 모습과 닮았다. 〈해녀〉도 드로잉 후 유화로 제작되었으며 액자는
흑단나무를 이용했다.

　스테인드글라스를 위한 밑그림 〈올림픽의 환희〉는 수영, 레슬링,

권투, 높이뛰기 등 8개 종목을 모티브로 했다. 아이의 낙서처럼 보이는 〈눈 내리는 추산동 풍경〉과 달리 인체 관절의 꺾임을 정확하게 표현했다. 해부학적인 지식이 풍부할 뿐 아니라 데생 실력이 뛰어나다는 것을 확인할 수 있다. 또 문신은 드로잉을 하면서 이미 완성된 스테인드글라스 작품을 본 듯이 선과 면을 분할하고 다이내믹한 컬러를 배치했다. 언제나 그렇듯 2차원의 드로잉을 통해 3차원의 작품을 정확하게 예측한 것이다.

문신의 드로잉은 선을 강조한다. 조형예술학 박사 이봉순은 "채화에서뿐 아니라 조각에서도 선은 문신의 예술을 규정짓는 형상의 윤곽이자 출발점이다. 선은 그 방향에 의해 리듬을 만들기도 하며 재료와 예술가의 신체가 만들어내는 율동이기도 하다. 그 때문에 문신이 만들어내는 선은 작품의 중요한 주제이자 개념이 되며 그의 작품을 특징짓는다"라고 설명했다.

동시에 면도 강조되어 있다. 선과 선 사이를 연필이나 펜으로 덧칠해 면을 표현한 것이다. 문화비평가 장석용은 '미공개 펜 드로잉전' 서평에서 "혈기 왕성한 40대에 프랑스에서 그린 펜 드로잉과 원숙한 50대 후반에 영구 귀국해 한국에서 그린 펜 드로잉을 살펴보면 동양과 서양 어디에 있어도 낭만주의였다"라며 "피카소의 선묘(선과 면, 원)를 늘 염두에 두었던 문신은… 선과 면의 분할, 절묘한 균형감각, 가변의 여운, 미래에 대한 희망, 투철한 예술 정신, 장르 분화의 징조, 시대와의 연관성을 읽게 하는 집중을 보여준다"라고 덧붙였다.

문신이 피카소를 처음 만난 곳은 유년 시절 일했던 '태서명화'였다. 한 손님이 일본 신문에 실린, 선으로만 그려진 드로잉을 가져와 문신에게 그려달라고 부탁했다. 당시 문신은 물 흐르듯 자연스럽고 부드러운 작화에 마음이 끌렸다. 이후 피카소의 그림과 소묘집을 보며, 화

가의 꿈을 키워나갔다. 나아가 피카소의 선묘가 새로운 현대 예술의 영역이라고 판단하며 자신만의 선묘를 만들기 위해 끊임없이 연습했다. 이 때문에 문신의 구상 드로잉을 보면 단순하면서도 비정형화된 피카소의 드로잉이 떠오른다.

피카소와의 인연은 문신이 프랑스에 정착하고, 조각가의 길을 걷기 시작하면서 더욱 깊어졌다. 1973년 4월 살롱 드 메의 초대를 받은 지 며칠 뒤에 피카소가 세상을 떠나자 문신은 살롱 드 메에 출품하려던 작품 대신 피카소를 추모하는 대형 폴리에스테르 조각을 선보였다. 이는 다시금 센세이션을 불러일으키며 "문신이 살롱 드 메의 영광을 창조했다"라는 극찬을 받았다. 이에 대해 문신은 "피카소의 예술적 업적과 같은 길을 걸어가는, 선진을 추도하는 뜻에서 매우 심혈을 기울여 제작했기에 의욕적인 작품이 되었다"라는 글을 남겼다.

▶ 61세 때의 문신(1983)

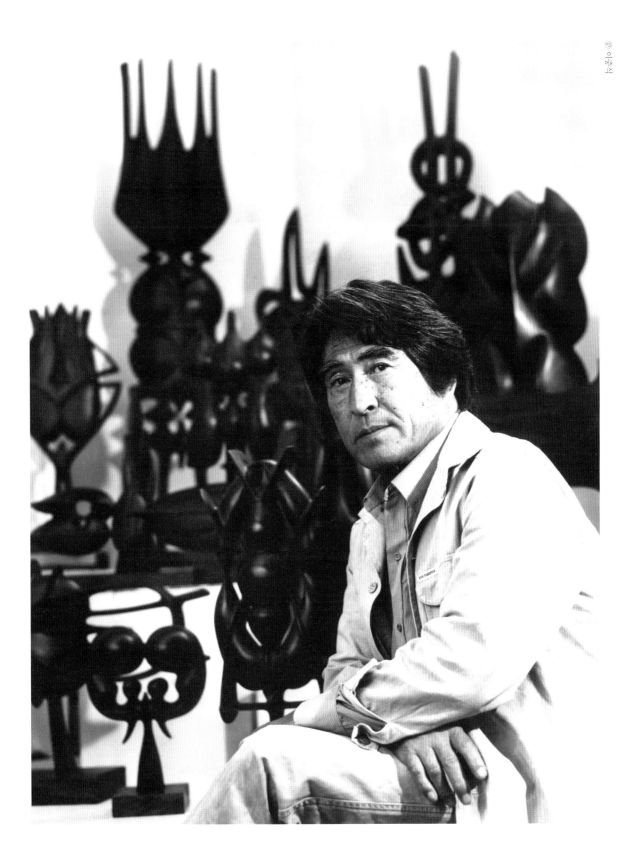

채화

역동하는 생명력 - 〈모세혈관의 합창〉

1973년 사다리에서 떨어져 척추를 크게 다친 문신은 하반신마비
가 될지도 모른다는 불안과 온몸으로 전해지는 통증을 견디며 4개월간
병실에서 수많은 채화를 창작했다. 대표작 〈모세혈관의 합창〉은 육체
에 생명과 에너지를 공급하는 모세혈관의 구조를 표현한 작품이다.

에로스 드로잉의 연장선에 있는 채화는 좌우대칭인 듯 보이지만
동시에 좌우가 묘하게 다르다. 기존 작품들이 시머트리를 통해 자연의
생명력을 담아냈다면 〈모세혈관의 합창〉으로 이어지는 펜 드로잉은
심장이 요동칠 때마다 모세혈관으로 뻗어나가는 피를 은유한 듯 방향
성이 느껴진다. 이 때문에 좌우균제는 미묘하게 흐트러졌지만 역동하
는 생명력을 더욱 강렬하게 표현했다. 문신은 〈모세혈관의 합창〉을 새
로운 드로잉 기법의 채화彩花라고 정의했다.

문신은 드로잉에 사용된 선을 가리켜 "덩어리를 감싸고 있는 실핏
줄"이라고 설명했다. 시머트리로 표현한 생명력이 모세혈관의 구조로

〈무제〉, 종이에 잉크, 30×19cm,
1988, 숙명여자대학교문신미술관

극대화된 것이다. 평론가 김영호는 문신의 예술 세계를 기록한 '우주를 조각하다'에서 "문신의 조각이 자연을 연상시키는 볼륨이라면 드로잉은 그 볼륨에 혈맥을 뛰게 만든다"라며 "그동안 시메트리 추상 조각으로만 이해되던 문신의 예술에 성적인 도상과 원초적인 생의 본능이 자리 잡고 있음을 보여주는 중요한 작업이다"라고 설명했다.

불의의 사고로 생사의 갈림길에 섰던 문신에게 살아 있다는 것은 '움직임'이었고 동시에 '하나 됨', 즉 사랑이었다. '에로스 드로잉'이라 불리는 문신의 채화는 훗날 중국 잉크를 사용한 채화로 다양화되었다. 문신은 해마다 새해가 되면 엽서에 채화를 그리고 인사말을 적어 지인들에게 보냈다고 한다.

1980년대에 제작된 채화는 해학적인 요소가 가미된 호랑이 등 구

상부터 추상까지 다양하다. 문신은 여전히 선을 강조하며 시머트리에 의한 균형감과 장식, 색감을 최대한 절제한 아름다움으로 회화와 조각에 이어 채화라는 새로운 장르를 개척했다.

시인 이흥우는 1987년 문신의 선묘와 채화에 대한 평론 '공간과 기록의 생명률'에서 "한 가지 또는 몇 가지 색깔로 이루어진 선들이 각각 대비와 변화를 통해서 선과 완전 또는 반 채도의 색채감이 생명률을 노래한다. 그 바탕에 엷게 전사decalcomanie된 색채의 무리나 방울과 같은 불규칙한 무늬 모양이 희미하면서도 리드미컬하게 깔리기도 한다. 채화 화면의 어떤 부분 공간은 수채의 색면으로 메워지기도 한다"

〈호랑이〉, 종이에 잉크, 18.7× 13.5cm, 1986, 숙명여자대학교 문신미술관

라고 해석했다.

조형예술학 박사이자 미술이론가인 이봉순은 문신의 채화를 연구하며 "시머트리 형상은 축을 형성하고 있으며 대부분 좌우로 펼쳐지는 파문 형상을 지니고 있다. 좌우균제의 작품 세계는 돌출 또는 작은 부분으로 갈수록 시머트리를 미세하게 깨뜨려 변화를 추구하고 있으며 이것이 자연의 섭리, 우주만상의 이치이다"라고 설명했다.

문신의 채화 속 반복적인 선묘가 만들어낸 패턴은 윌리엄 모리스 William Morris의 작품을 떠올리게 한다. 예술의 기계화에 반대하며 수작업의 가치를 중요시한 윌리엄 모리스가 건축가이자 디자이너, 공예가였듯이 문신도 화가이자 조각가인 동시에 건축가이자 어번 디자이너urban designer였다. 그런 의미에서 문신이 노예처럼 작업하며 신처럼 창조한 것은 비단 작품만이 아니다. 영역을 넘나들며 예술의 경계를 허물고 '문신다움'을 만들어냈기 때문이다.

문신은 어번 디자이너로서도 다양한 드로잉을 남겼다. 이는 문신의 조각작품이 도시와 어떻게 조화를 이룰지 끊임없이 고민한 흔적의 산물이다.

1960년대 후반부터 생활비를 마련하려고 탁자와 의자를 만들었던 문신은 1971년부터 조각과 도시의 아름다움에 관심을 갖기 시작하며 분수와 조각이 어우러진 드로잉을 그리기 시작했다. 1972년 현대 도시 미학에 관심을 지닌 회화·판화·조각·건축·응용미술 전공자들이 모인 단체인 '포름 에 비Forme et Vie' 전시에 출품된 〈미끄럼틀 드로잉〉에서는 좌우대칭의 구조물이 문신 특유의 시머트리를 상징한다. 위에서 아래로 하강하는 미끄럼틀은 거대한 아치를 떠올리게 한다. 이는 훗날 고향으로 내려와 미술관을 건립할 때 다시금 응용되어 문신미술관 제2 전시관을 위한 드로잉에서 찾아볼 수 있다. 그 결과 문신미술관 제2전

moonshi
1980 .

시관은 반복적으로 배치된 정사각형 공간에 아치 형태의 선적 요소가 더해져 거대한 시머트리를 이룬다.

문신미술관 정문에서 제1전시관까지 이어지는 바닥의 모자이크 역시 문신이 직접 디자인하고 자연석을 하나하나 잘라 시공했다. 원과 마름모가 규칙적으로 배열된 패턴을 디자인하는 데 1년이 걸렸고 시공에는 6개월이 소요되었다. 하늘에서 내려다보면 거대한 채화가 연상되는데, 모자이크의 드로잉도 좌우균제의 아름다움에서 한 치도 벗어나지 않았다. 동시에 시머트리를 미세하게 깨뜨림으로써 변화를 추구하고 있다.

포름 에 비 회원이었던 문신은 1974년 프랑스 몽테뉴 거리를 위한 '도시 조형미학을 위한 예술품 전시'에 출품 제의를 받은 뒤 심혈을 기울여 드로잉 〈연못 분수조각 마케트〉와 〈어린이 도서관 마케트〉를 선보였다.

1980년 조국으로 영구 귀국한 문신은 서울 광화문 한일빌딩과 경남 진해시 파크랜드 안에 실제 분수조각을 설치했다. 콘크리트로 에워싸인 차가운 도시가 문신의 예술을 입으며 쉼표가 있는 도시, 매력적인 도시로 거듭났다.

1982년에는 마산시로부터 전국체전 개최를 위한 기념 조형물 제작을 의뢰받았다. 〈연못 분수조각 마케트〉처럼 두 개의 반구형 묵주구슬 형태가 하늘로 치솟아 올라가도록 드로잉했다. 안타깝게도 제작되지는 않았지만 이는 훗날 문신의 대작 〈올림픽 1988〉로 발전했다. 이처럼 문신의 모든 작품은 처음부터 끝까지 하나로 이어져 있다. 시머트리와 역동하는 생명력, 하늘을 향해 올라가길 바라던 순수한 갈망이 드로잉, 회화, 조각, 건축 안에 응집되어 있는 것이다.

◀ 〈무제〉, 종이에 펜, 29×25cm, 1980, 숙명여자대학교문신미술관

▲ 〈무제〉, 종이에 잉크, 21×10cm, 1973, 숙명여자대학교문신미술관

▲ 〈무제〉, 종이에 잉크, 9×9cm, 1985, 숙명여자대학교문신미술관

회화

실험 정신과 창의성 - 〈고기잡이〉

문신은 십 대 후반부터 유럽 도판을 구입해 인상파, 야수파, 입체파 등 현대미술의 흐름을 익혔다. 1945년 해방이 되자 〈자화상〉 등 유화 몇 점을 가지고 마산으로 돌아온 뒤에는 고향 풍경을 화폭에 담았다.

문신은 일본 유학 당시 전위적인 예술촌에 거주했지만 초기 회화 작품에서는 초현실주의 등 첨단 사조를 좇은 흔적이 보이지 않는다. 유행하는 사조를 따르기보다는 자신만의 화풍을 만들고 발전시켜나갔음을 의미한다. 실제로 유학하는 동안 해부학과 인체 데생에 집중하는 한편 구상주의 화풍을 추구해나갔다. 〈자화상〉 속 문신의 과장되지 않은 모습과 자연스러운 색감이 이를 잘 드러낸다.

귀국 후 마산, 부산, 대구 등지에서 열린 소규모 전시에서 선보인 회화작품들은 단순한 형태와 힘 있는 붓 터치로 서정적이면서도 평화로운 느낌을 자아낸다. 1946년 작품 〈고추〉와 〈마산 앞바다〉, 이듬해 작품 〈바느질하는 여인〉 등이 대표적이다.

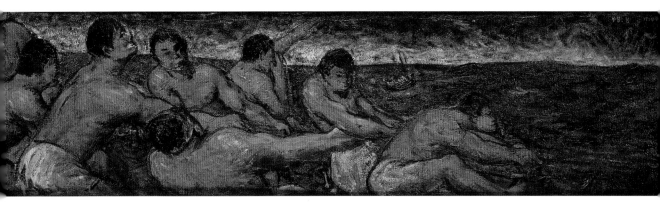

〈고기잡이〉, 캔버스에 유채, 27.5
×103cm, 1948, 국립현대미술관

1948년에는 서울에서 첫 개인전을 열어 풍경화와 인물화 등 30여
점을 선보였다. 미술평론가 길진섭은 문신을 가리켜 "솔직한 소박성"
이 있는 작가라고 평가했다. 그럼에도 문신은 자신의 작품에 대해 "현
실에서 유리流離된 채 화면의 기교를 위한 낭만"에 그쳤다고 평가했다.

이듬해인 1949년에 열린 두 번째 개인전에서는 "현실 생활의 체험
에서 우러나와야 된다는 것을 깨닫고 주제와 기교의 새로운 면을 찾으
려고 했다"라고 밝혔다. 부조를 포함해 선보인 유화 30여 점에는 마산
바다를 삶의 터전으로 살아가는 서민들의 소박하면서도 역동적인 삶
이 잘 표현되어 있다.

전시장을 찾은 평론가 김용준은 "화단에 혜성같이 나타난 획기적
인 존재이다. 길바닥에 깔려 있는 소재로 평범한 서민의 삶을 그리면서
심금을 때로 울리기도 하고 탄식하게도 하는 작가"라고 극찬했다. 문
신의 이러한 성과는 관념이 아니라 체험에서 우러나왔다고도 덧붙였
다. 기교는 낭만이며 주제는 경험에서 우러나와야 한다는 예술관이 만
들어낸 결과이다.

1946년 나무로 조각한 부조 작품 〈고기잡이〉는 2년 후 유화로 재
탄생되었다. 울퉁불퉁한 근육질의 어부들이 구릿빛 피부를 자랑하며

▲ 〈자화상〉, 캔버스에 유채, 94×80cm, 1943, 개인 소장

▲ 부산 르네상스다방에서 열린
〈제3회 문신전〉에 출품한 〈군
계〉(1953)

그물을 끌어올린다. 어부들의 역동적인 모습은 해방의 기쁨을 표현하
는 동시에 강인한 삶의 에너지를 분출한다. 정교하게 조각된 나무 액자
도 문신이 직접 만들었는데, 잠수했다가 물 밖으로 나오는 해녀들의
모습을 연속적으로 묘사했다.

〈딸기를 안은 여인〉, 〈닭장〉도 소박하고 평범한 서민들의 모습을
담고 있다. 당시가 헐벗고 가난한 시절이라는 것을 짐작할 수 없을 만
큼 편안하고 따뜻해 보인다. 1952년 판화 작품 〈야전 병원〉은 당시 국
전에서 보이던 수동적이고 정적인 화풍과는 다소 거리가 있다. 문신이
시대 흐름을 따르기보다는 독자적인 화풍을 견지해나가고 있음을 엿
볼 수 있다.

같은 시기의 작품 〈군계〉는 편안하게 먹이를 먹고 있는 닭의 모습
을 묘사했는데 얼핏 보면 전쟁의 참상이 느껴지지 않는다. 그러나 문신
은 작가 노트에서 "밤이면 홀로 석유등 밑에서 판자 조각에 조각도로
새기는 때가 많다. 판자에 칼 닿는 소리가 음악적으로 나의 호흡과 동
화되어 등불에 비친 판자에는 홈이 파이고 '보름'이 드러난다. 이 맛은
밤이 가는 것을 잊어버린다. 아래 피난민 부락 속의 양계장에서 닭 울

음소리가 들려온다. 〈군계〉를 그리게 한 것은 밤중에 들은 닭 울음소
리에 이어 양계장에 스케치북을 가져가게 한 것이다"라고 밝혔다. 다
시금 문신의 작품은 관념이 아닌 체험에서 우러나왔음을 말해준다.

1952년 작품 〈아침 바다〉에서는 붉게 이글거리는 아침 햇살과 일
렁이는 푸른 바다가 강렬함을 자아낸다. 이 무렵 문신은 미술단체 '후

▲ 〈소〉, 캔버스에 유채, 76×102cm, 1957, 국립현대미술관

반기後半期'를 결성해 한 차례 전시를 개최했다. 이 전시 리플릿에 실린 '작가의 말'에서 문신은 "자연과 사물이 아름답다 하여 그냥 그려서는 안 되고 주제를 발견한다는 것이 문제이며 이를 어떻게 화면에 구현하느냐가 관건이다"라고 서술했다. 구상 화가이면서도 화제畵題와 예술적 표현 방식에서 매우 신중한 태도를 취하고 있음을 확인할 수 있는 대목이다.

한편 1953년 작품 〈소녀〉는 단발머리 소녀의 얼굴을 반으로 나눠 색과 표현 양식을 달리했다. 저고리의 고름과 배경을 직선으로 분할해

입체주의 화풍이 강하게 드러난다. 이듬해 작품 〈황혼〉에는 붉은빛 노을이 내려앉은 마을과 그 안에 자리한 집들은 세모와 네모가 규칙적인 선으로 표현되어 있고 화면 앞으로 돌출된 나뭇가지는 색과 형태가 무척 단순하다. 문신의 회화가 점점 비구상으로 변화되기 시작했음을 단적으로 보여주는 작품이다. 부산에 피난 와 있던 김환기, 한묵, 정규 등 추상 계열 화가들과 교류하면서 회화의 화풍이 조금씩 비구상으로 변화되었음을 유추할 수 있다.

1957년 작품 〈소〉는 문신의 회화가 구상과 비구상의 경계를 넘어 비구상이 된 분기점에 해당된다. 평론가 김영호는 2008년 미술 전문잡지 〈미술세계〉에 발표한 '문신 예술의 신화'에서 "작품 〈소〉는 소의 내부를 투시하듯이 갈비뼈와 근육을 분할하여 표현하고 엉덩이를 다각형의 깔때기와 같은 기하학적 도형으로 환원한다. 구름 또한 추상적인 선으로 표현한 것으로 보아 입체주의와 추상에 대한 나름의 해석을 시도하고 있음을 알 수 있다"라고 평가했다.

소의 형태는 구상으로 표현하되 그 내부는 비구상, 즉 추상화의 특징을 담고 있다. 1958년 작품 〈인물〉에는 비구상적인 요소가 더 많이 포함되었다. 동시에 문신을 상징하는 시머트리도 찾아볼 수 있다. 그에 앞서 1943년 작품 〈자화상〉도 화면이 좌우로 나뉘어 있고, 인물이 한쪽에 자리한다. 1948년 작품 〈고기잡이〉 또한 화면을 둘로 나눠 인물과 바다를 그려놓음으로써 균형미를 갖추었다. 1959년 선보인 〈태평로에서〉는 교회 첨탑과 하늘 높이 올라가는 건물을 통해 직선으로 강조되는 조형성과 함께 첨탑을 중심으로 한 좌우균제의 시머트리를 잘 보여준다.

국립현대미술관 덕수궁관 관장을 지낸 미술평론가 정준모는 "당시 회화로서는 흉내 내기 어려운 모더니즘, 소위 새로운 미술을 추구

〈닭장〉, 캔버스에 유채, 141×103cm, 1950, 국립현대미술관

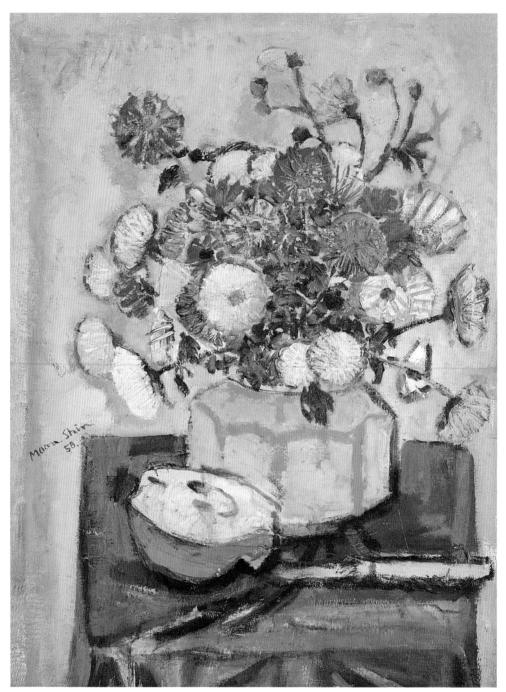

〈정물〉, 캔버스에 유채, 61.5×45cm, 1958, 개인 소장

했다는 것이 가장 큰 특징이다"라고 비평했다.

문신은 〈소〉를 분기점으로 비구상 회화를 선보였지만 동시에 여전히 일상에서 만날 수 있는 평범하고 소박한 소재를 사실적으로 그렸다. 1958년 작품 〈선인장이 있는 정물〉과 탁자 위에 놓인 꽃병과 과일 반 조각을 그린 〈정물〉은 사물의 형태를 단순화하고 원근감을 배제했다. 대신 사물의 외곽선을 과장되게 표현해 경계를 구분했다. 반면에 같은 시기에 제작한 〈꽃〉과 이듬해 선보인 〈봄비〉, 〈해바라기〉에서는 외곽선을 아예 없애고 색감만으로 대상을 표현했다.

1959년 작품 〈정물〉에서는 항아리 3점을 원근감 없이 평면적으로 표현해 선의 요소를 강조했다. 색감을 최소화해 강렬한 색을 쓰던 기존 작품과는 전혀 다른 느낌을 자아낸다. 같은 시기에 제작한 작품들이 다양한 양식을 띠고 있다는 데서 작품을 대하는 문신의 실험 정신과 창의성을 엿볼 수 있다. 시대 흐름을 좇기보다는 자신만의 양식을 쌓아나갔던 문신은 국전에 출품하는 대신 평소 친분이 있던 작가들과 '모던아트협회'를 창립해 독자적인 행보를 이어나갔다.

스테인드글라스

예술가로서 경계를 지우다 - 〈올림픽의 환희〉

문신은 1967년 7월 1일 '도시 규모의 구축물 - 문신 도불전'에서 회화작품과 조각작품을 함께 전시했다는 이유만으로 비난을 받았다. 예술의 경계를 허물고 2차원의 회화와 3차원의 조각에서 모두 두각을 드러내는 예술가는 없다는 전제하에 두 영역을 넘나드는 문신의 도전과 예술성을 폄훼한 것이다.

전시 마지막 날 찾아와 문신에게 모욕감을 주었던 사람은 이후 문신과 제자들이 함께하는 자리에 나타나 문신의 뺨을 때리기까지 했다. 문신의 예술적 뿌리가 대한민국이 아닌 일본과 프랑스에 있다는 이유만으로 비주류 예술가로 치부하고 싶었던 교만함이었을 것이다. 어쩌면 질투를 교만으로 위장하고 싶었는지도 모른다.

이유가 어찌되었든 불미스러운 일을 겪은 후에도 문신은 위축되는 대신 활동 영역을 점점 더 넓혀나갔다. 2차 도불 후 〈인간이 살 수 있는 조각〉을 시작으로 도시 미학에 관심을 갖고 포름 에 비 회원으로

◀ 〈금붕어가 있는 정물〉, 캔버스에 유채, 44.5×37.4cm, 1957, 개인 소장

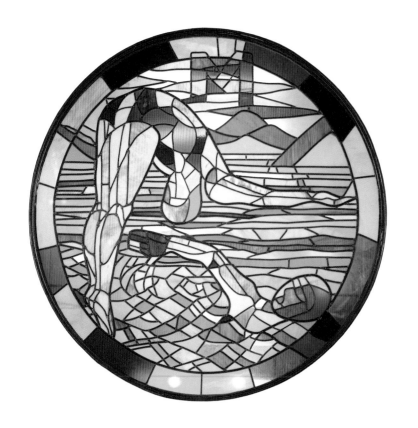

도 활동했다. 화가와 조각가를 넘어 건축가와 어번 디자이너로까지 영역이 확장된 것이다. 작품 소재도 나무, 청동, 스테인리스스틸을 넘어 반짝이는 불빛으로까지 넓어졌다.

　문신이 건축에 본격적으로 관심을 갖게 된 배경은 익히 알려진 바와 같이 1960년 대 초 프랑스 라브넬에서 고성을 복원하면서부터였다. 16세기 초 고딕양식으로 지어진 라브넬 고성은 문신에게 3차원 예술의 아름다움뿐 아니라 시머트리가 주는 강인한 생명력, 절제미, 균형미를 확인해주는 계기가 되었다. 당시의 경험을 토대로 문신은 대규모 인테리어 공사를 총괄하기 시작했다. 그렇게 번 돈은 고스란히 작업 비용으로 사용되었다. 1965년 두 번째 결혼으로 잠시 귀국한 뒤에는 석고

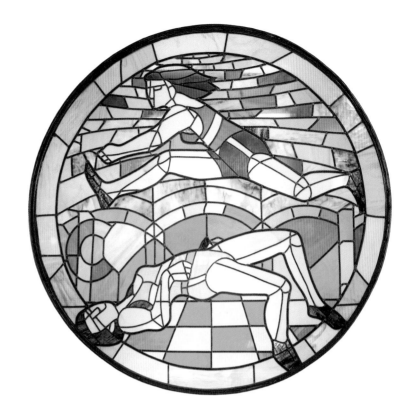

와 스테인드글라스로 자택을 장식했고, 청와대 내부 공사를 총괄하기도 했다.

　일련의 경험을 토대로 문신은 기념비적인 작품 〈올림픽 1988〉을 제작하는 한편 고향 마산에 미술관을 건립했다. 그런 의미에서 미술관은 작품을 전시하고 보관하는 공간을 넘어 문신 일생의 역작이라 평가할 수 있다. 문신은 조각을 위해 드로잉을 하고, 미술관을 짓기 위해서는 바위를 파내고 옹벽을 쌓았으며 나무를 심었다. 미술관 건축 공사는 1987년에 시작해 1990년에 완공되었다. 문신에게 회화, 조각, 건축 등은 그저 세상이 정해놓은 틀에 불과했다. 해와 달과 구름을 포함한 자연의 모든 공간이 캔버스였고, 그 안에 채워 넣을 수 있는 모든 것이 작

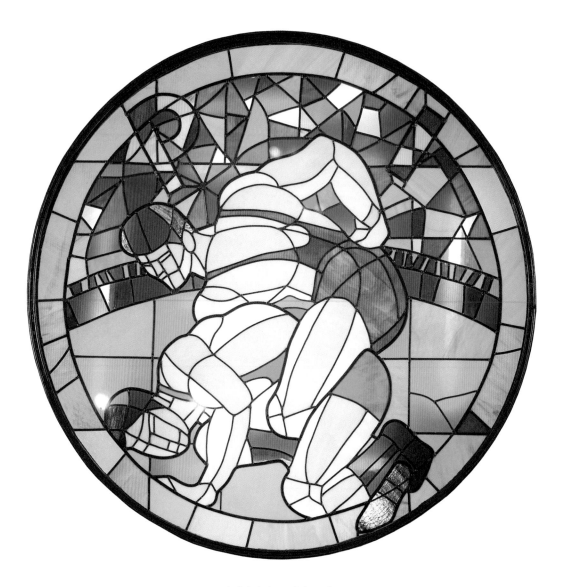

▲ 〈올림픽 환희〉, 스테인드글라스, 1988

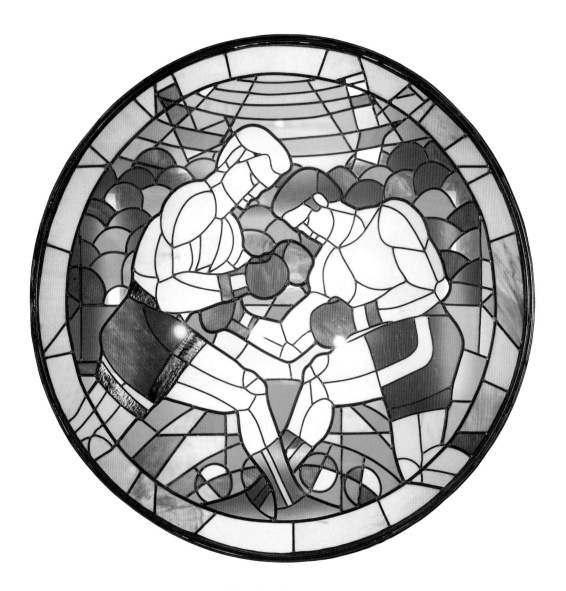

▲ 〈올림픽 환희〉, 스테인드글라스, 1988

품이 되었다. 문신을 세계 3대 조각 거장이라 칭하며 타계 100년이 지난 지금도 전 세계가 한목소리로 추모하며 그의 작품과 예술 세계를 조명하는 까닭이다.

미술사 교수 김현화는 숙명여자대학교문신미술관 개관을 위한 서평 '창조의 프로메테우스'에서 "한국에서는 현재에 이르기까지 장르의 엄격한 구별이 대학의 학과나 전공 구별만큼이나 뚜렷하고 장르 간의 소통과 결합에 대한 성공적인 실례를 찾아보기가 힘들다. 회화, 판화, 드로잉, 조각 등 모든 미술 분야에서 탁월한 위치를 점하고 있는 문신은 한국 미술계에서 매우 예외적인 존재라 할 수 있다"라고 설명했다.

아쉽게도 라브넬 성을 비롯해 문신이 공사를 총괄했던 이태원 자택, 청와대 내부 등은 세월이 흘러 변모하고 사라져 옛 모습을 볼 수 없게 되었지만, 긴 세월 동안 직접 흙을 다지고 벽돌을 쌓아 올려 완공한 창원시립마산문신미술관에서 건축가이자 어번 디자이너였던 문신을 만날 수 있다. 더불어 미술관 건립에 도움을 준 동성개발이 소유한 호텔의 남성동 수영장 벽면을 장식한 스테인드글라스 8점이 경계를 초월해 활동했던 문신의 예술가로서의 뛰어난 역량을 보여준다.

추상 조각

시머트리 - 〈개미〉

문신은 1960년대부터 건축 구조물이 가진 중량감과 균형미에 관심을 보였다. 동시에 자연의 모든 동식물 안에 깃든 균형미를 관찰하기 시작했다. 식물은 발아 후 중심축을 경계로 떡잎 두 개가 나오는데 완전하리만치 좌우가 균형을 이룬다. 이후 햇빛, 바람 등 환경에 따라 비대칭 현상이 일어난다. 동물은 물론 인간도 환경의 지배를 받으며 완전한 대칭이 아닌 다소의 불균형을 갖게 된다.

이것이 바로 문신이 추구하는 좌우균제 또는 시머트리의 정의다.

"내 시머트리의 작화作畵는 여느 서구의 화가들처럼 컴퍼스와 같은 기구를 사용하지 않는다. 끝까지 자연스러운 작화다."

문신의 말처럼 그의 작품은 정확한 대칭을 염두에 둔 시머트리가 아니다.

오랫동안 문신을 연구한 미술평론가 자크 도판느가 "시머트리가 조금씩 다른 이유"를 물었다.

▶ 〈개미〉, 참나무, 119.5×30× 19.6cm, 1970, 개인 소장

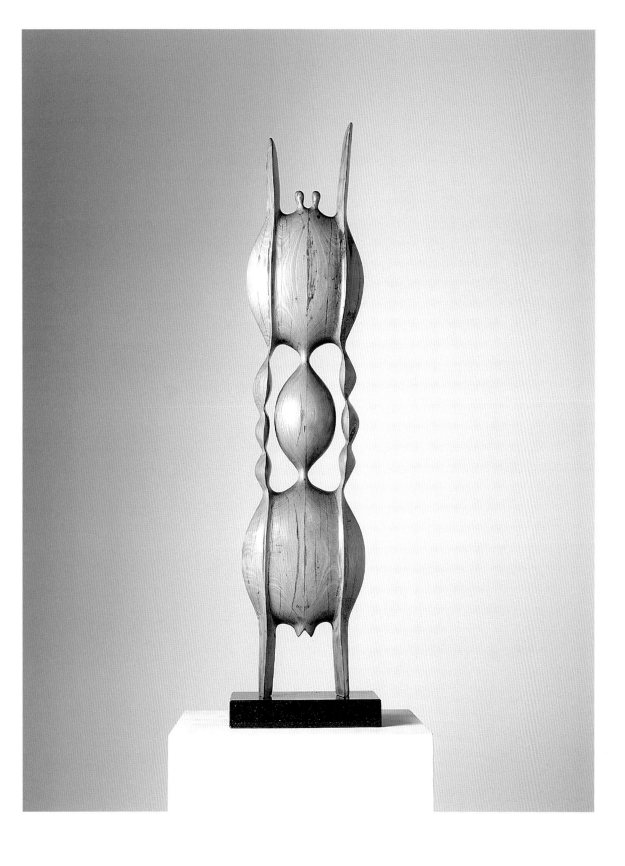

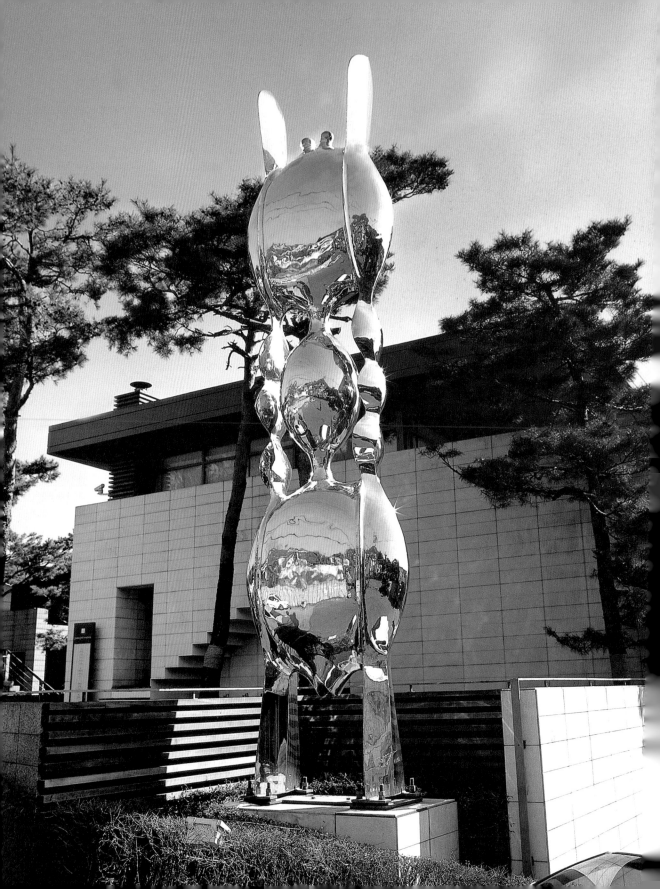

"사람이 서 있는 모습을 생각해보세요. 주로 오른쪽으로 움직이는 사람이 있는가 하면 왼쪽으로 움직이는 사람도 있습니다. 다시 등에 파리가 앉은 소를 생각해보세요. 꼬리로 등을 쳐서 파리를 쫓는데, 이때 소는 오른쪽과 왼쪽을 번갈아 치지 않습니다. 한쪽만 치지요. 오랜 시간이 흐르면 그 부위에 뼈가 닳고 살갗에 마찰이 생깁니다. 그것이 바로 제 작품의 원리입니다. 억지로 의식해서 시머트리를 만들지 않는 거죠."

문신의 대답을 듣고 작업실 위에 놓인 뼛조각을 한동안 들여다본 도판느가 "그렇군요. 당신 말이 맞습니다"라며 공감했다. 즉, 문신의 시머트리는 컴퍼스와 같은 기구를 사용하지 않아 무척 자연스럽다. 좌우균제가 미묘하게 깨어지면서 생명력이 분출된다. 살아 숨 쉬는 것만이 역동성을 갖기 때문이다.

문신은 자연스러운 좌우균제와 함께 수직과 수평을 강조했다. 문신의 대표작으로 손꼽히는 〈태양의 인간〉과 올림픽공원에 세워진 〈올림픽 1988〉 역시 끝없이 상승하는 수직성을 표현하고 있다. 이는 조각에서만 드러나는 특징이 아니다.

문신은 회화에서도 좌우균제의 법칙을 따를 뿐 아니라 수직과 수평의 미학까지 담았다. 1955년 작품 〈어물전〉에서는 긴 생선과 오징어가 수직적으로 세워져 있다. 한 걸음 더 나아가 1948년 작품 〈잔설〉은 일반 캔버스보다 월등히 긴 캔버스를 사용해 바다 풍경이 실제로 눈앞에 펼쳐진 것처럼 표현되어 있다. 회화에서 나타난 좌우대칭, 수직과 수평의 반복은 추상 조각을 완성하는 요소로 발전했다.

자칫 단조로움으로 이어질 수 있는 조형적 요소이지만 문신의 작품에서는 예외로 작용했다. 규칙성을 강조하면서도 완벽하지 않은, 억지로 의식하지 않은 자연스러운 작화 덕분에 단조로움은 생동감이 되

었고, 반복적인 교차는 문신의 고유한 특징이 되었기 때문이다.

문신이 추상 조각의 소재로 즐겨 사용했던 나무의 독특한 나이테도 자연스러운 작화의 일부분으로 기능한다. 참나무, 호두나무, 흑단 등 다양한 나무의 표면에 끌 자국 하나 남지 않도록 매끈하게 다듬고 광택을 내면 선명하게 드러나는 나이테가 역동하는 생명력을 표현하는 조형적 요소로 거듭나기 때문이다. 나무가 만들어낸 눈부신 광택은 문신이 청동에 이어 스테인리스스틸로 소재를 바꿔나가는 토대가 되었다.

추상 조각의 시발점이자 시머트리에 의한 생명력을 표현한 작품은 1968년 참나무로 제작한 〈개미〉이다. 당시 문신은 2차 도불 이후 독일로 넘어가 한 달 반 동안 뒤셀도르프에 있는 레스토랑의 전면 인테리어 공사를 맡았다. 덕분에 꽤 큰돈을 벌게 된 문신은 프랑스로 되돌아와 자동차를 구입하고 몽파르나스Montparnasse와 캉브론Cambronne 등에 작업실을 마련하고 본격적으로 추상 조각을 시작했다. 복잡한 것에서 단순화를 추구했던 이전의 작업 방향에서 단순한 형태에서 다양한 감정을 자아내는 쪽으로 바뀌게 된 것이다.

문신은 이를 위해 수없이 많은 드로잉을 했다. 다만 문신의 아이디어 스케치는 일반적인 조각가들의 스케치와는 다르다. 3차원의 투시도가 아닌 2차원의 평면 드로잉이기 때문이다. 수많은 선이 중첩되면서 도출된 드로잉은 완성작이라 할지라도 입체성을 띠지 않는다.

문신은 이에 대해 작업 노트에서 "나의 제작은 선이 그어진 그때부터 심적 형상을 의식할 수 있으나 그 이전에는 작품화하는 아무런 선입 작용은 없다"라고 밝혔다. 문신의 예술 세계를 연구한 평론가 유준상은 '문신의 의태 그 〈마니즘〉'이라는 글에서 문신의 작업은 "미분화된 원초적인 감각 운동으로서의 감각의 활동"이라고 서술했다. 즉,

▶ 〈개미〉, 청동, 30×20×119cm, 1989, 숙명여자대학교문신미술관

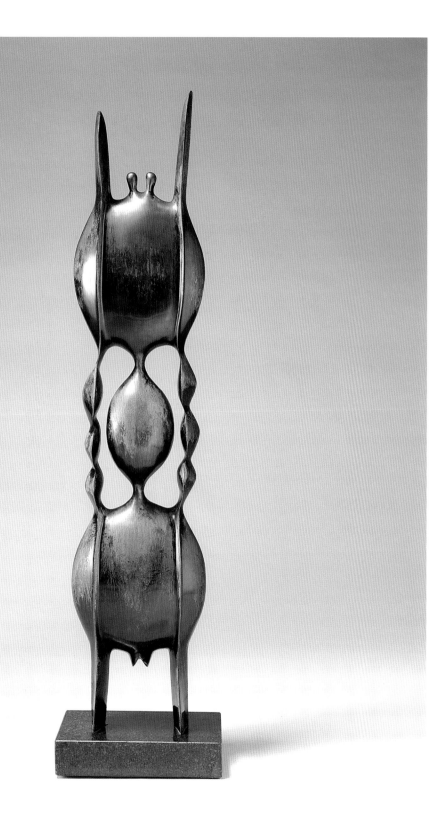

문신의 드로잉은 선의 교차가 만들어낸 형상으로서 2차원에 해당하는 만큼 정면성이 강조된다. 조각이지만 드로잉만으로는 3차원의 입체감을 느낄 수 없는 배경이다. 그렇다고 해서 문신의 드로잉이 부조를 연상케 하는 것도 아니다. 이에 대해 평론가 박은주는 '문신, 그 예술의 조형적 특성'에서 "정면성을 회화성과 연결한 입체로 된 회화"라고 표현했다.

'개미'라는 이름이 붙은 작품은 원과 선이 중첩되는 과정에서 형상화된 이미지이다. 단지 그 모습이 보는 이로 하여금 개미를 떠올리게 했을 뿐이다. "오로지 내가 바라는 것이 있다면 작업을 하는 동안에 형태들이 생명력을 갖게 되며 궁극적으로 생명의 의미성을 가지게 되길 바랄 뿐"이라던 문신의 지향이 드로잉을 거쳐 조각으로 완성되면서 실현된 것이다. 결론적으로 평론가 최태만이 《한국 현대조각사 연구》에서 평가했듯이 문신은 '생명 지향적 추상 조각가'라는 수식어를 갖게 되었다.

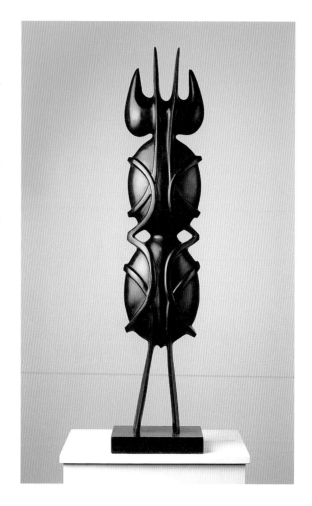

〈무제〉, 청동, 69×26×26cm, 1994, 숙명여자대학교문신미술관

'문신의 삶과 예술 세계의 특질'을 연구한 평론가 정목일은 "그의 조각은 대부분 시머트리 형태의 볼륨이 강조되어 있어 생명성, 힘, 기가 느껴지기도 하며 새싹, 새, 나비, 곤충 등의 생명체가 연상되기도 한다"라고 설명했다. 다시 말해 문신의 시머트리는 좌우균제의 미美만 강조한 것이 아니라 자연이 품고 있는 생명을 은유한다고 해석할 수 있

다. 다수의 평론가가 이를 파레이돌리아*pareidolia* 현상[※]이라고 규정했다.

문신도 이에 대해 "나의 작품은 어디까지나 추상 형체이나 그 형체가 자연스러운 까닭으로 해서 어느 때는 자연 형체와 일치되는 다양성을 가지고 있다"라고 술회한 바 있다. 시머트리가 곧 자연의 보편적인 규칙이자 법칙이기 때문이다. 드로잉으로 구현된 복잡한 선은 조각을 통해 점점 단순화되지만 시머트리에 의한 생명력이 살아 숨 쉬고 있어 바라보는 사람은 다양한 감정을 자아낼 수 있게 되는 것이다.

〈개미〉의 원제가 〈무제〉였던 이유도 이 안에서 해석되어진다. '개미'라고 지칭하는 순간 감상자는 개미 이외의 것을 생각하기 어렵지만 '무제'라고 하면 수많은 생명체를 상상하며 떠올릴 수 있기 때문이다. 문신은 〈개미〉를 기점으로 추상 조각에 주력하면서도 반추상 회화, 데생, 채화 등에 몰입하며 흑단, 프랑스 참나무, 석고 등 다양한 소재를 사용해 독창적인 작품들을 선보였다.

※ 자신이 알고 있는 패턴과 유사한 현상 등을 접했을 때 해당 패턴에 반응하는 뇌의 영역이 활성화되면서 일어나는 일종의 착시현상을 뜻한다.

나무

원시주의와 토테미즘 - 〈태양의 인간〉

문신은 회화에 주력하는 동시에 나무에도 관심을 보였다. 1946년 나무로 조각한 부조 작품 〈고기잡이〉에 이어 1950년 종군화가로 입대한 뒤에는 목판화 〈야전 병원〉을 1952년에 제작했다. 판화에 새겨진 부상병들은 양반다리를 하고 앉거나 누워 있는 반면 책을 읽어주는 간호사는 작은 나무 의자에 앉아 다소 경직된 모습이다. 고단함과 작은 여유가 동시에 느껴진다. 전쟁의 모습을 담은 판화는 문신의 〈야전 병원〉이 유일하다고 봐도 무방하다.

문신은 조각을 시작하면서 나무에 대한 관심이 더욱 커졌다. 아카시아, 벚나무, 마호가니, 참나무 등 다양한 나무를 사용해 작품에 변화를 주면서 '목신'으로서의 역량을 키워나갔다. 특히 아프리카산 아피통 apiton 통나무를 사용한 〈태양의 인간〉은 문신을 세계적인 작가 반열에 올려주었다. 아피통은 마디가 없고 윤이 나서 가구를 만드는 데 주로 쓰이지만 너무 단단해서 당시 많은 조각가가 기피하던 재료였다.

〈야전 병원〉, 목판화, 28×32cm, 1952, 창원시립마산문신미술관

가장 힘든 작업을 해냄으로써 자신의 한계를 뛰어넘고 싶었던 문신은 훗날 〈태양의 인간〉을 제작하며 "원리原理란 무궁한 것이다"라는 사실을 깨달았다고 회고했다. 작가에게 경험은 그 어떤 것과도 비교할 수 없는 소중한 체험이라는 사실을 알게 된 것이다.

문신은 조각 심포지엄이 실내가 아닌 야외에서 열리는 전시라는 점을 염두에 두고 관람객들이 멀리서도 작품을 감상할 수 있도록 하는데 집중했다. 나무 조각 15개가 같은 형체의 목재로 제작된다는 점도

간과하지 않았다. 나무의 본래 형체를 남기거나 부조 양식을 취하면 조금만 멀리 떨어져도 작가의 의도와 작품의 아름다움이 감소되기 때문이다.

이때의 경험은 문신이 프랑스를 떠나 한국으로 영구 귀국한 뒤 조각가이자 어번 디자이너로서 활동할 수 있는 자양분이 되었다. 기업과 지자체에서 의뢰받은 조형물을 제작할 때 거리를 오고가는 시민들의 일상과 도시의 조화로움을 중시할 수 있게 되었기 때문이다.

'미술 올림픽'이라고 불린 국제조각전을 겸한 심포지엄의 주제가 '토템'이라는 것도 문신에게는 기회가 되기에 충분했다. 토템이란 원시사회에서 종족의 안녕을 기원하며 신성하게 여기는 동물이나 식물을 숭배하기 위해 세워놓는 상징물이다. 즉, 토템 안에는 넓은 의미에서의 동양사상과 자연의 모든 피조물을 인간적 가치로 삼아 예술로 승화하는 원시주의primitivism가 깃들어 있다.

자연스러운 시머트리로 역동하는 생명을 표현해온 문신 예술의 원천도 원시주의와 이어져 있다. 즉, 목신이라는 수식어에 걸맞게 목재를 자유자재로 다룰 수 있는 문신이 원시주의에 기반한 토템을 주제로 작품을 제작했으니, 전시가 열리자마자 전 세계 이목을 단숨에 사로잡을 수 있었던 것이다.

평론가 박혜성은 '문신의 삶과 예술'에서 "문신 조각의 원시주의는 1950~60년대 한국 생명주의 조각과 구별되는 독자적 특성일 뿐 아니라 식민 치하에서 이식된 일본풍의 잔재와 광복 후 서구 현대미술의 수용이라는, 당시 한국 미술계의 주된 흐름 속에서 문신이 그러한 시대적 영향을 원시주의를 통해 자기화하고 있다"라고 해석했다.

이렇듯 문신의 작품은 원시주의적인 요소를 포함한 동시에 모던하다. 발카레스 해안에 전시된 대다수의 작품이 스스로 토템이라는 것

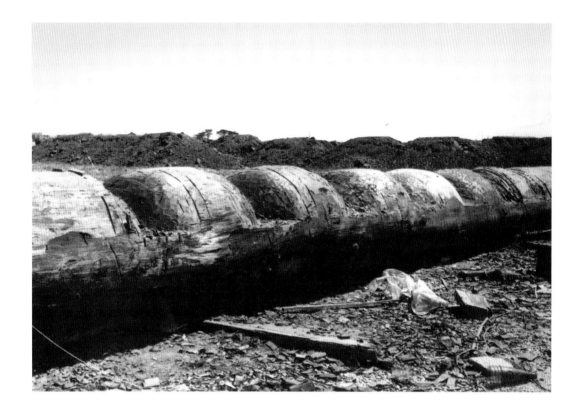

1969년 발카레스 〈태양의 인간〉 작업 현장

을 온몸으로 드러내고 있었던 반면 문신의 〈태양의 인간〉은 기존에 보았던 토템과는 사뭇 다르다. 오히려 도시에 아름다움을 더하는 거대한 오브제를 떠올리게 한다. 정면과 측면에서 볼 때 반구 모양이 서로 어긋나게 쌓여 있어 음영을 이루며 위로 굴러 올라가는 형상이 절제된 아름다움 속에서 모던함과 세련미를 갖추고 있기 때문이다.

문신은 작업 노트에서 "나무 공 한 개의 중량이 거의 1톤에 이르는지라 공 열두 개를 쌓아 올리기 위해서는 공 사이의 접촉점이 상당히 굵어야 하고, 이 경우 파고 들어가야 할 공간을 명확히 드러내는 게 힘들어진다. 따라서 두 개의 반구를 마주 대고 중심의 넓은 면에 맞닿도록 제작하는 방식을 선택했다"라며 "이렇게 하면 실제로는 절반을 잘랐

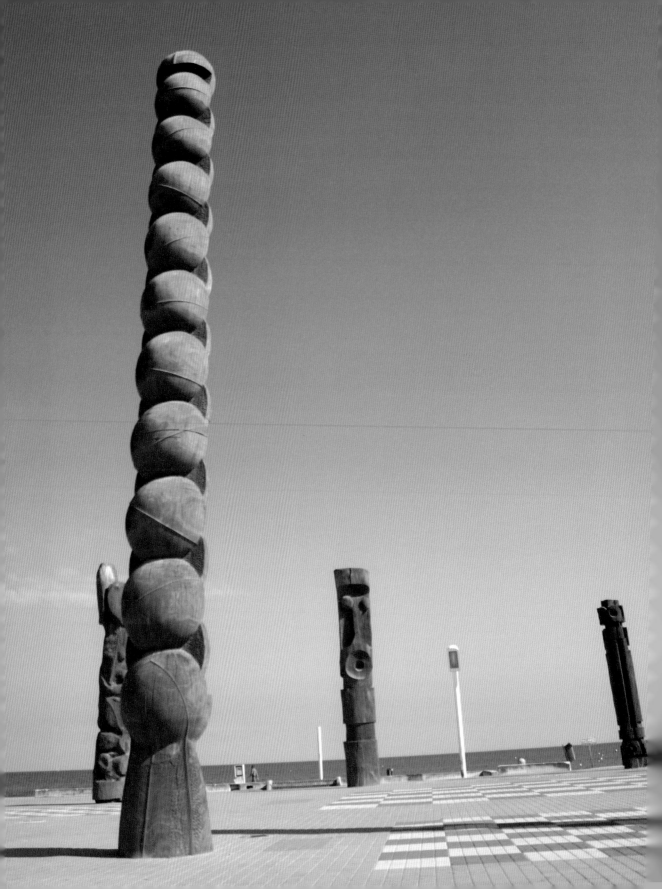

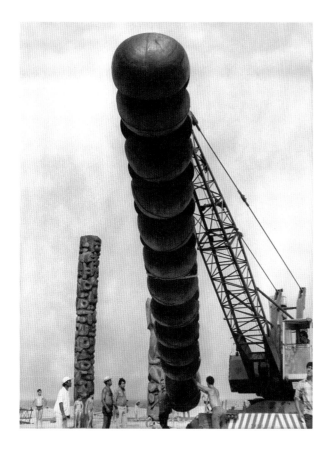

▲ 1969년 발카레스 〈태양의 인간〉
　설치 작업 현장

지만 시각적으로는 완전한 공의 모습을 갖추게 된다'라고 설명했다. 이렇듯 〈태양의 인간〉은 감각적이고 현대적이지만 토템의 의미 그대로 음양의 조화, 오행의 질서를 담고 있다.

　나무마다 다른 고유한 색과 나이테가 만들어낸 자연스러운 무늬는 작품의 가치를 더하는 요소가 되었다. 실제로 비슷한 형태로 제작된 〈개미〉 시리즈는 참나무, 마호가니, 야생 벚나무, 아카시아 등 다른 소재를 사용해 색다른 멋을 자아낸다.

　그중에서도 문신의 마음을 사로잡은 나무는 흑단黑檀이다. 물 위에 뜨지 않고 가라앉을 만큼 쇠처럼 무겁고 단단한 흑단은 다듬을수록 광택이 난다. 검은 빛깔은 청동을 떠올리게 하지만 거울처럼 반짝이는 광택은 스테인리스스틸을 닮았다. 파리 목재 수입상에서 흑단을 처음 접한 문신은 이 같은 특성에 매료되었다.

　1969년 흑단으로 제작한 〈토템〉은 흡사 〈태양의 인간〉 축소판처럼 보인다. 타원형 매스 5개가 차곡차곡 쌓여 하늘을 향해 올라가고 있다. 거대하고 단단한 나무가 아니라면 쌓을 수 없는 형태이다. 그 모습은 마치 하늘에 계신 전지전능하신 신께 무사 안녕을 기원하는 원시부족의 바람을 형상화한 듯 보인다. 자칫 단조로울 수 있는 형태지만 각각의 매스에 조각해 넣은 무늬 덕분에 리드미컬한 율동감을 자아낸다.

〈우주를 향하여〉라는 작품명 아래 하늘, 더 나아가 우주를 향해 날아가길 원했던 바람은 더 큰 세상을 향한 문신의 도전이자, 하늘에 계신 전지전능하신 신 가까이 다가가길 원했던 바람, 즉 신을 향한 사랑이었다고 해석할 수 있다. 대작 〈올림픽 1988〉이 거대한 묵주 구슬을 모티브로 제작되었다는 것이 이를 입증한다.

1971년 호두나무로 제작한 〈삼위일체〉는 문신이 작품에서 표현하고자 했던 토테미즘이 그리스도교를 뿌리에 두고 있음을 말해준다. 〈삼위일체〉는 다수의 작품과 비교했을 때 두드러지는 특징이 있다. 문신은 거대한 나무 한 그루를 자르고 깎고 다듬기 때문에 형태는 물론 소재 역시 연속성을 가지며 하나로서 존재한다. 그러나 〈삼위일체〉는

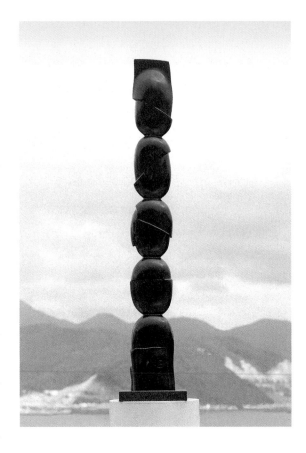

▲ 〈토템〉, 흑단, 26×190×13cm, 1969, 창원시립마산문신미술관

위아래를 구분 짓는 동시에 장식적인 요소를 더해 마치 나무 두 개를 덧대어 붙인 것처럼 보인다. 서로 다른 세 개의 위位가 일체를 이룬다는 삼위일체의 의미를 표현하기 위한 방식이었을 것이라 짐작된다.

1994년 흑단으로 제작한 〈토템〉은 앞서 소재를 달리하며 제작된 작품과는 사뭇 다르다. 하늘을 향해 매스를 쌓아 올리지 않아 곤충의 모습을 떠올리게 한다. 조금 멀리 떨어져서 보면 문신의 작품답게 자연스러운 시머트리를 연출한다. 풍만한 유선형 매스 두 개도 수직성을 강조하기보다는 두 심장이 마주하고 있는 듯 보인다. 〈토템〉은 정면에서 바라보면 물결이 흐르듯 부드러운 곡선을 그리는 반면에 측면은

▶ 발카레스 해변의 〈태양의 인간〉

전혀 다른 멋을 연출한다. 정면이 풍만하고 장식적이라면 측면은 심플한 절제미가 흐른다.

두 매스를 연결하고 있는 부분과 위에서 내려다본 상단은 얇고 뾰족하다. 작품 전체를 지탱하고 있는 다리는 날렵하면서도 볼륨감 있는 보디를 지탱할 수 있을 만큼 단단해 보인다. 쇠처럼 단단한 흑단이 하나의 매스로 이루어져 있다는 것도 나무를 자유자재로 다루는 문신의 실력을 짐작할 수 있는 대목이다. 가까이 다가가 세밀하게 바라보면 반짝이는 검은빛 속에 은은하게 펼쳐진 나이테가 신비로움을 자아낸다. 흑단이 스테인리스스틸처럼 빛난다는 사실도 목신으로 불리는 문신의 실력을 대변한다.

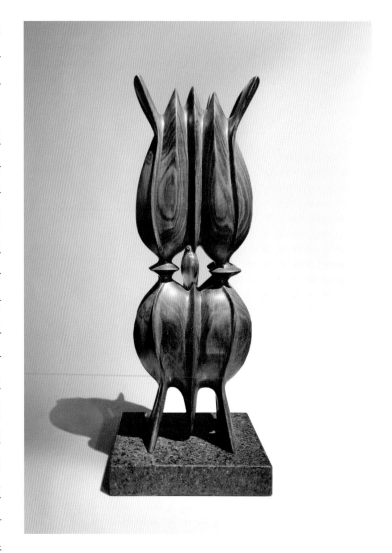

〈토템〉, 흑단, 69.7×28×26cm, 1994, 뮤지엄 산

훗날 문신은 단단하고 거대한 소재를 사용하는 이유에 대해 "강인한 재료를 사용하면 만드는 과정에서 저항력이 있고 완성품이 되면 긴장감도 생긴다"라고 전했다. 그 과정에서 크고 작은 상처가 끊임없이 생겼고 작업실 곳곳에 선혈이 낭자했지만 고통은 느껴지지 않았다고

고백했다. 복수심에 불타 돌격하는 군인이 된 듯 오로지 앞으로 나아가야 한다는 생각밖에 없었기 때문이다.

문신은 오욕칠정五慾七情에서 비롯된 감정이 노예처럼 작업하고 신처럼 창조하는 데 방해가 된다고 믿으며 한평생 감정을 절제하고 나아가 외면하는 삶을 선택했다. 이런 문신에 대해 아내이자 인생의 동반자인 최성숙 관장은 "문신 삶의 99%는 오직 예술이다"라며 "나머지 1% 안에 세상이 있고, 나를 포함한 가족이 있다"라고 회고했다.

타국에서 부유浮遊하며 이방인처럼 살았던 시간은 문신에게 깊은 상흔을 남겼다. 조국을 향한 한없는 그리움과 타계 후 작품이 방치되고 훼손될지 모른다는 불안감은 문신에게 번뇌가 되기에 충분했다. 아마도 문신은 〈토템〉을 제작하며 조국에 돌아가 미술관을 짓고 싶다는 염원을 담았을 것이라 추측한다. 아내이자 동반자 최성숙 관장을 만남으로써 토템을 통해 바라던 소원은 현실이 되었다. 끝이 보이지 않을 정도로 수직성을 강조하며 하늘로 비상하고 싶은 마음을 표현함으로써 하늘에 계신 신에게 다가가고 싶었던 토테미즘이 이루어진 것이다.

청동

파레이돌리아_{pareidolia} - ⟨하나가 되다⟩

문신은 1980년대 초반 흑단보다 단단한 청동을 선택했지만 원하는 완성도가 나오지 않아 잠시 작업을 멈췄다. 이후 제작 기술이 발전하면서 다시금 청동 작품을 시도했다. 좌우균제 안에서 생명의 시초, 인류의 생성에 관심이 많았던 문신은 1989년 작품 ⟨하나가 되다⟩에서 음양의 조화, 오행의 질서를 시머트리로 표현했다.

문신 조각의 독자성은 공간을 활용하는 방식에서도 찾을 수 있다. 두 개의 단단한 다리가 작품 전체를 받치고 있는 것처럼 보이기 때문이다. 그 모습이 마치 공간을 초월해 허공에 떠 있는 것처럼 보일 때도 있고 하늘을 향해 올라가는 것 같기도 하다. 그뿐만 아니라 수직과 수평이 반복적으로 대칭되면서 만들어지는 공간은 시원한 개방감을 선사한다. 생명이 살아 숨 쉬려면 빛이 스며들고 바람이 자유롭게 드나들 수 있어야 한다고 말하는 듯하다.

⟨하나가 되다⟩는 단단한 기둥 하나에서 파생된 두 가지 형태, 즉

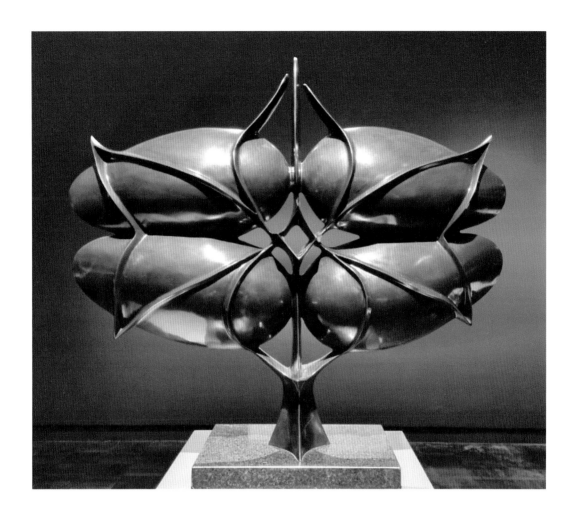

〈하나가 되다〉, 청동, 93×104
×35cm, 1989, 서울시립미술관

볼륨감 있는 유선형 매스 4개와 이를 가로지르는 선들이 전혀 다른 모습을 하고 있지만 마치 처음부터 하나였던 것처럼 자연스럽게 어우러진다. 중앙에 자리한 공간에서는 선들이 교차하며 아름다움과 생동감을 자아낸다. 정면성을 강조했지만 측면에도 생명력이 넘쳐흐른다.

작품명처럼 각기 다른 형태의 매스들이 힘차게 밖으로 나가고 안으로 들어오면서 결국에는 하나가 되어가는 것이다. 그러나 이 역시 곤충의 모습을 떠올리게 한다. 날개를 활짝 편 딱정벌레처럼 보이기 때문

이다. 시머트리가 만들어낸 파레이돌리아가 바라보는 사람의 의식 또는 무의식과 만나 작품에 각기 다른 생명을 부여하는 것이다.

다수의 평론가가 중앙에 자리한 공간을 문신 작품의 또 다른 특징이라고 설명한다. 작품이 공중에 부양한 듯 보이는데, 그 기원은 '생명을 지닌 자연의 현상과 우주로의 상승을 바라는 마음'에서 찾을 수 있다.

생명이 있다는 것은 살아 숨 쉬는 것을 뜻한다. 자유롭고 역동적이며 변화무쌍하다. 이러한 생명의 속성을 담아내기 위해 문신은 특별한 제목 대신 〈무제〉라는 타이틀로 작품을 세상에 내놓을 때가 많다. 작품명이 없을 때 더 많은 상상을 할 수 있기 때문이다. 작품을 보며 좌우대칭을 이룬 곤충을 떠올리기도 하고, 바닷속 해초를 연상하기도 한다. 때로는 하늘을 향해 날아오르는 새가 떠오를 때도 있다. 바라보는 각도에 따라 자연에 존재하는 모든 생명체가 작품 안에 깃들어 있는 것이다.

정교하면서도 자연스러운 대칭과 그 안에 담긴 생명력뿐 아니라 매끄럽고 빛나는 광택도 문신의 작품을 상징한다. '노예처럼 작업하고 신처럼 창조한다'라는 좌우명처럼 하루의 대부분을 오롯이 작업에 집중하지 않으면 구현해낼 수 없는 마감이다. 쇠처럼 단단한 나무 흑단과 청동, 스테인리스스틸까지 소재를 달리하며 방대한 작품을 제작한 것 역시 노예처럼 작업해왔던 문신의 삶을 고스란히 보여준다.

1980년대 제작한 〈우주를 향하여〉도 작품 전체에서 뿜어져 나오는 찬란한 빛이 신비로움을 자아낸다. 청동이라는 소재와 육중한 매스에도 불구하고 지금 당장이라도 하늘을 향해 솟구칠 듯하다. 연작으로 이어진 〈우주를 향하여〉는 다른 작품들처럼 정면성을 강조한다. 중앙에 자리한 둥근 유선형 매스는 좌우대칭에 이어 위아래도 절묘한 대칭

◀ 〈무제〉, 청동, 34×20×62cm, 1992,
숙명여자대학교문신미술관

을 연출한다. 물론 위와 아래의 매스는 전혀 다른 형태를 지니고 있다. 그럼에도 대칭되어 보이는 것은 좌우균제가 만들어낸 또 다른 균형미 덕분이다. 아울러 무수히 많은 드로잉이 만들어낸 시머트리에서 약동하는 생명력이 느껴진다.

시선을 조금 옆으로 옮겨 작품을 비스듬히 바라보면 또 다른 이미지가 보인다. 정면에서 보면 장수풍뎅이의 형상이 떠오르지만 측면은 피어오르는 새싹이 연상된다. 바라보는 이의 시각적 경험과 감상에 따라 각기 다른 형상이 떠오르기 때문이다. 이렇듯 정면과 측면에서 전혀 다른 조형미를 느낄 수 있는 점이 문신 작품의 특징이다.

〈하나가 되다〉와 같은 해에 제작한 〈나는 새〉는 단순하고 명료한 좌우균제의 미를 잘 드러낸다. 새의 다리와 날개, 가는 목은 납작하고

▲ 〈해조〉, 청동, 82×142×40cm,
1989, 숙명여자대학교문신미술관

좁은 선들로 대체했으나 날개에 해당하는 부분은 볼륨감 있는 유선형 매스로 채워 넣었다. 이렇듯 문신의 작품에서는 곡선과 직선, 납작한 매스와 볼륨감 있는 매스 등이 교차한다.

그 덕분에 정면과 측면, 바라보는 각도에 따라 전혀 다른 형태로 보인다. 정면에서 보면 비상하는 새가 떠오르지만 측면은 조형미가 강조된 오브제이다. 게다가 완벽에 가까운 시머트리라 해도 무방하다. 컴퍼스 등 기구를 사용하지 않고 끝까지 자연스러운 작화로 만들어냈다는 사실이 믿기지 않을 정도이다. 철저히 노예처럼 작업한 결과 모든 작품에 생명을 불어넣었으니, 좌우명 그대로 신처럼 창조한 것이다.

반면에 문신은 〈해조海鳥〉에서는 하늘, 나아가 우주로 비상하길 원하는 뜻을 담은 수직성을 강조하지 않았다. 하나의 거대한 매스가 대지

와 나란하게 나지막이 펼쳐져 있는 모습이 흡사 빛과 바람이 스며들어 갈 수 있는 공간을 허락하지 않은 듯 보인다. 그러나 밑단 두 개에서 공중에 떠 있는 듯한 느낌이 들 뿐 아니라 생명이 살아 숨 쉴 수 있도록 빛을 허락하는 것처럼 보인다. 넓은 표면을 교차하듯 지나가는 선들도 동심원을 그리며 중앙에서 밖으로 뻗어나가 역동하는 생명력을 표현한다. 정확하게 일치하는 듯 보이는 동시에 미묘하게 차이점이 드러나는 좌우균제 역시 문신스러움을 완성한다. 평론가 자크 도판느가 '문신론'에서 주장했듯이 이것이 바로 문신다움이다.

"반드시 미술 전문가나 비평가가 아니고 단순한 예술 애호가라도 그룹전이나 화랑에서 이 예술가의 작품을 한 번이라도 대한 사람이면, 또 그런

▲ 〈토템〉, 청동, 35×27×186cm, 1994, 숙명여자대학교문신미술관

기회에 이 작가의 다른 작품 앞에 섰을 때 순간적으로 '이것이 문신이다'라고 말할 것이다. 마치 사람들이 이것은 '콜더'나 '헨리 무어'다, 또는 '자코메티Giacometti'라고 말하는 것처럼 말이다. 문신은 말이 적은 사람이지만 그의 말은 곧 작품의 핵심이다."

이처럼 문신은 오로지 작품을 통해 세상과 소통했고 시대를 초월해 변하지 않는 '문신다움'을 만들고 창조해냈다. 1968년 청동으로 제

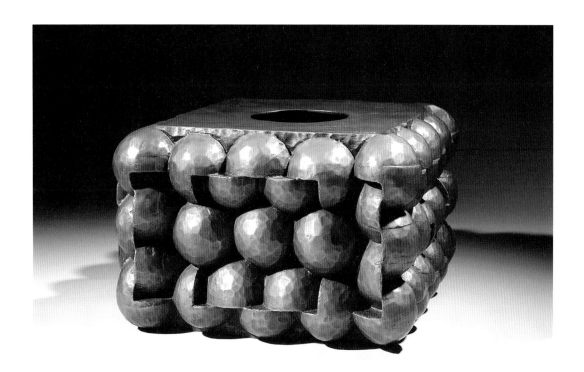

▲ 〈무제〉, 청동, 54×54×35cm,
1968, 개인 소장

작한 〈무제〉가 훗날 〈태양의 인간〉으로 세상에 나왔고, 전 세계를 감동케 한 대작 〈올림픽 1988〉로 이어진 것처럼 말이다. 이는 다시 1994년 작품 〈토템〉을 만들어낸 토대가 되었다. 문신의 작품 안에서 약동하는 생명력은 시머트리가 만들어낸 자연의 아름다움과 문신다움이 더해져 완성되었다.

스테인리스스틸

마티에르matiere - 〈올림픽 1988〉

1988년에 열린 서울올림픽은 대한민국을 전 세계에 알리는 시발점이 되었다. 정부는 "올림픽공원을 국제적 수준의 예술 조각 공원으로 조성해 문화유산으로 후대에 길이 전승한다"라는 목표 아래 72개국에서 세계적인 조각가 191명을 초청해 국제야외조각 심포지엄과 조각 초대전을 개최했다. 심포지엄과 전시 기획자는 프랑스의 저명한 미술평론가 제라르 슈리게라Gerard Xuriguera였다.

참여 작품으로는 스페인 조각가 호셉 마리아 수비락스Josep Maria Subirachs가 만든 15m 높이 〈하늘 기둥〉, 이탈리아 조각가 마우로 스타치올리Mauro Staccioli의 〈88 서울올림픽〉, 베네수엘라 출신 조각가 헤수스 라파엘 소토Jesus Rafael Soto의 〈가상의 구〉, 프랑스 조각가 세자르 발다치니Cesar Baldaccini의 〈엄지손가락〉 등이 있다. 이 가운데 전 세계 이목이 집중된 작품은 단연 문신의 〈올림픽 1988〉이다.

신사실주의 운동의 창시자 피에르 레스타니Pierre Restany는 문신의

〈올림픽 1988〉의 드로잉과 작품 메모

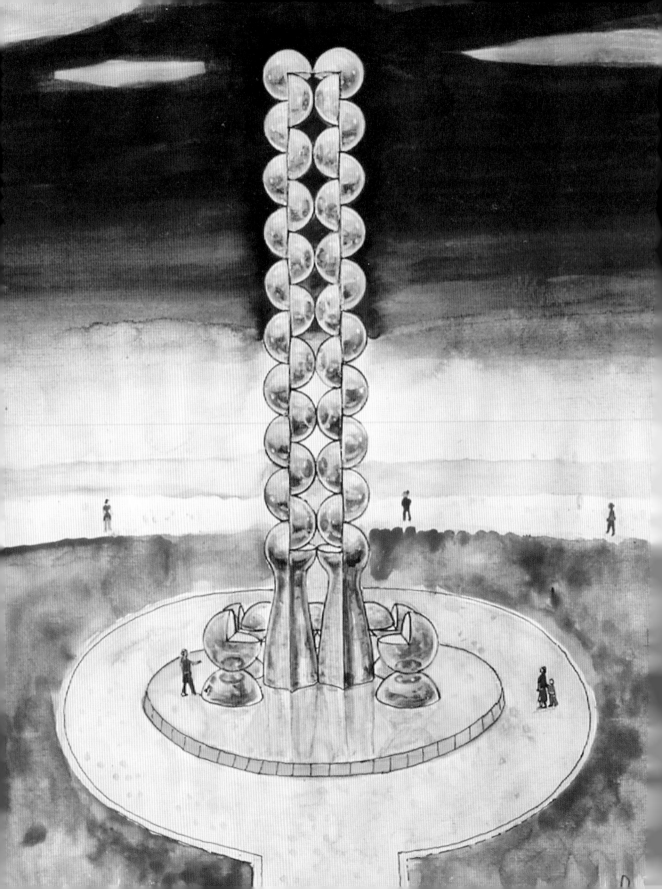

작품을 가리켜 "반구형 스테인리스스틸 55개로 구성된 탑 두 개가 평행으로 올라간다. 아랫부분에는 8미터 폭으로 된 앞뒤에 반구형의 구성체가 놓여 있다. 직경 40미터의 둥근 대좌를 겸한 수중에서 솟아 있다. 엇갈리게 연결된 반구형은 외형을 초월해 이 작품이 환상적인 맥락을 이루고 있다는 인상을 준다. 작품 전체의 강렬한 다이너미즘은 반복해서 기인되는 단조로움을 상쇄하는 효과를 갖는다"라고 평가했다.

문신은 기념비적인 대작을 제작하기 위해 나무가 아닌 스테인리스스틸을 사용했는데, 스테인리스스틸은 재료의 폭과 높이에 제한이 없기 때문이다. 실제로 〈태양의 인간〉은 나무의 통이 너무 좁아 두 개의 기둥을 가진 반구형 조각 대신 한 개의 기둥을 가진 반구형으로 제작했다. 문신은 당시의 아쉬움을 달래기 위해 국제야외조각 심포지엄의 초대 작가로서 〈태양의 인간〉에 기반해 드로잉 100여 점을 제작했다. 그 가운데 가장 완벽하다고 생각되는 작품을 선택하고, 다시금 생각을 확장해 드로잉 100여 점을 더했다.

수백 장을 그린 끝에 마침내 완성된 드로잉은 연못을 만들고 그 안에 묵주 알이 연상되는 반구형 스테인리스스틸을 25미터 높이로 쌓아 올리는 형태였다. 반구형 매스의 끝점이 또 다른 반구형 매스의 중앙에 닿도록 어긋나게 쌓아 올려 하늘을 향해 올라가는 모습을 리드미컬하게 표현했다. 마치 〈태양의 인간〉 두 개가 등을 맞대고 나란히 서 있는 듯 보인다. 문신은 드로잉에 '남과 북을 상징', '하나가 두 개가 되고 두 개가 세 개가 되고 무한히 늘어나는', '단순한 형태가 많은 뜻을 상징' 등 메모를 남겼다.

문신은 이 거대한 작품을 제작하기 위해 경기도 군포에 있는 금성전선 공장을 찾아 작업자 40여 명과 100일 동안 동고동락했다. 올림픽공원에 도착한 작품을 보고 조직위원장을 비롯한 관계자들은 "국가의

ⓟ 최성욱

자랑이다. 훌륭한 명작은 심포지엄의 1번 자리에 설치해야 한다"라며 경탄했다. 뒤이어 조각을 설치하기 위한 연못 만들기 작업에 들어갔지만 여러 국가의 이해관계가 얽혀 있어 전시 장소가 바뀌었다. 그 과정에서 연못도 잔디로 바뀌었다. 아쉬움이 남은 작품이었지만 그럼에도 완공된 〈올림픽 1988〉의 아름다움은 전 세계인의 찬사를 이끌어내기에 충분했다.

파란 하늘과 푸르른 잔디, 그 사이에서 하늘을 향해 끝없이 뻗어나가는 반구형 매스는 찬란한 빛을 뿜어내며 온 세상을 그대로 비춘다. 어쩌면 세상을 있는 모습 그대로 품고 있는 듯 보이기도 한다. 묵주를 모티브로 25미터 높이의 거대한 작품을 제작한 것은 문신이 천주교에서 세례를 받은 신자인 까닭도 있지만 자연의 모든 피조물을 인간적

군포 금성전선 공장에서 작업자들에게 〈올림픽 1988〉 제작에 관해 설명하고 있는 문신(1988)

가치로 삼아 예술로 승화하는 원시주의가 문신 예술의 원천이기 때문이다.

시머트리가 만들어낸 아름다움 속에는 역동하는 생명력도 깃들어 있다. 문신의 모든 작품이 그러하듯 〈올림픽 1988〉도 바라보는 사람의 의식 또는 무의식에 따라 재해석된다. 문신의 일대기를 다룬 《문신, 노예처럼 작업하고 신처럼 창조하다》를 집필한 주임환은 "밤이면 두 마리의 용이 승천하는 형상으로도 보인다"라고 전했다. 이처럼 문신의 작품은 원시주의에 기반한 생명력, 시머트리가 만들어내는 파레이돌리아로 귀결된다. 즉, 〈올림픽 1988〉은 문신이 평생 동안 추구해온 예술혼을 관통한다.

1984년 스테인리스스틸로 제작한 〈화和〉도 바라보는 사람에 따라 다양한 해석이 가능하다. 둥근 원 모양의 매스는 얇은 지지대 때문에 마치 공중에 떠 있는 것처럼 보인다. 둥근 매스는 물 흐르듯 자연스럽게 넓은 판으로 이어진다. 절단선이나 접합면이 보이지 않아, 전혀 다른 성질의 매스가 처음부터 하나인 것처럼 조화를 이룬다. 그 모습이 마치 날개를 활짝 펼친 새처럼 보인다. 맞닿아 있는 둥근 원의 위아래에 보이는 공간은 빛과 바람이 자유롭게 오고가는 통로 역할을 한다. 반짝이는 스테인리스스틸에 비치는 세상은 서로 다른 공간임에 틀림없지만 끊임없이 서로를 바라봄으로써 '和'의 의미를 은유한다.

문신은 쇠 중에서도 가장 강하고 거울처럼 주변을 환히 비추며 녹슬지 않는 스테인리스스틸을 작품에 사용한 최초의 조각가라 해도 무방하다. 그런 의미에서 스테인리스스틸을 사용한 것은 일종의 도전이었다. 그러나 작품 안에 녹아 있는 문신다움 덕분에 작품을 대하는 사람은 낯섦 대신 신선함을 느끼며 스테인리스스틸이 빚어낸 찬란한 빛에 매료된다.

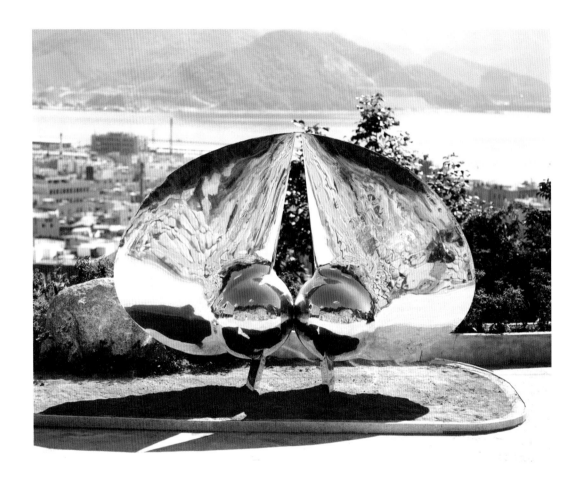

문신은 나무, 청동에 이어 스테인리스스틸까지 다양한 소재를 사용했지만 표면은 별도의 질감 없이 광택을 내는 것으로 마감한다. 이에 대해 문신은 작업 노트에서 "작품의 본질과 그에 따른 생명력을 표현하기 위해 마티에르matière, 즉 질감을 완전히 제거했다"라고 강조한다. 역설적이게도 마티에르를 제거함으로써 문신의 작품은 끌 자국 하나 남지 않는 매끈한 표면을 갖게 되었다. 이는 거울처럼 반짝반짝 빛나며 문신만의 고유하고 독특한 마티에르를 만들어냈다.

그 덕분에 문신의 작품은 푸른 잔디 위에 놓여 있을 때도, 잿빛 도

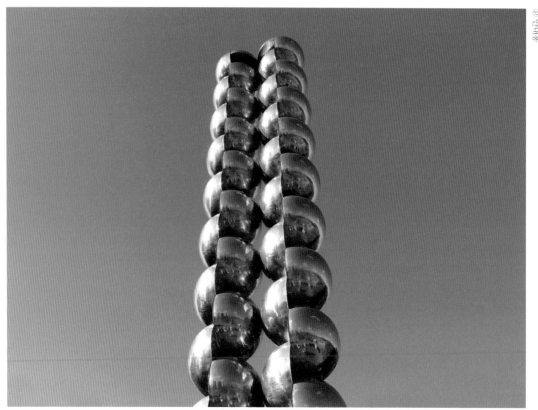

시 안에 있을 때도 주위의 모든 것과 자연스럽게 동화同化된다. 있는 그 대로의 모습을 투영投影하거나 드러냄으로써 하나가 되는 것이다. 20세 기에 제작된 〈올림픽 1988〉이 30년이 훌쩍 지난 지금까지도 여전히 절제된 세련미와 현대적 아름다움을 자아낼 수 있는 배경이다. 그에 앞 서 제작된 〈태양의 인간〉 역시 시대를 초월해 현대인들의 소망을 이루 어주는 토템으로서 사랑받는 까닭이다.

▲ 작품 주변의 풍광이 스테인리스 스틸에 비춰 반짝이는 〈올림픽 1988〉의 상단 부분(2023)

▶ 〈올림픽 1988〉 좌측면 부분

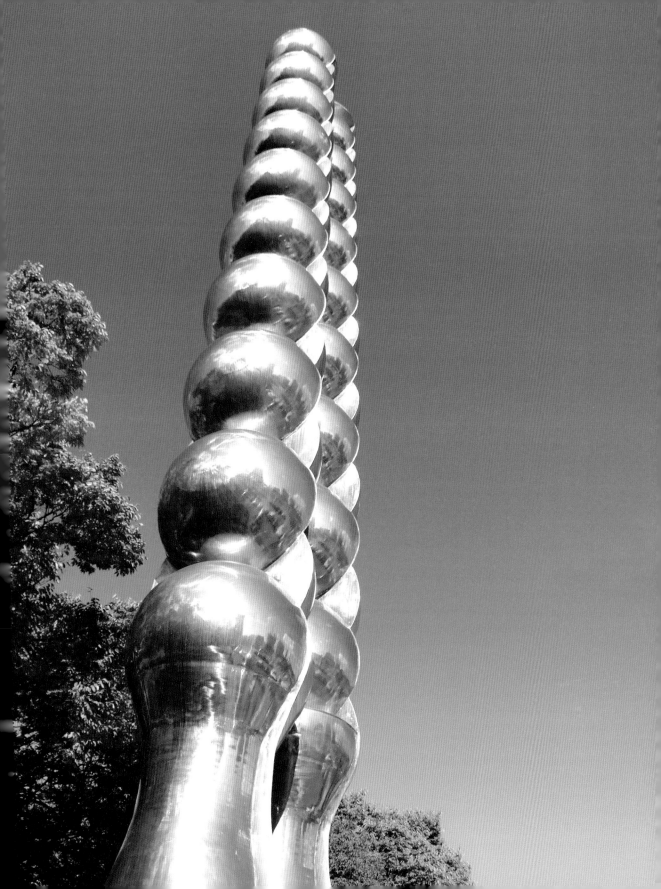

석고

전 세계가 공감하는 문신다움

프랑스 평론가 자크 도판느의 설명처럼 문신의 작품 앞에 서면 누구나 '이것이 문신이다'라고 생각하게 된다. 자연스러운 시머트리가 만들어내는 파레이돌리아와 역동하는 생명력, 그 안에 담긴 토테미즘과 마티에르까지 이 모든 것이 문신다움을 완성하기 때문이다. 그리하여 모방이 불가능하지만 그럼에도 문신은 신처럼 창조하길 원하며 석고 원형을 중요시했고 수많은 석고조각 작품을 남겼다.

조각가 문신에게 석고조각 작업은 원형을 토대로 나무, 청동, 스테인리스스틸 등 다양한 소재로 변화를 줄 수 있기 때문에 문신 예술의 뿌리라고 할 수 있다.

문신의 석고조각 작업은 1940년대 후반부터 1950년대 회화 작업 이외의 부조 조각이나 플라스틱 조각 등을 거쳐 부분적으로 보이기 시작했다. 이후 1차 도불 시기인 1961년 라브넬 고성을 수리하면서 본격적으로 창작 활동이 이루어졌다. 특히 라브넬 성에 머물던 시기에 석고

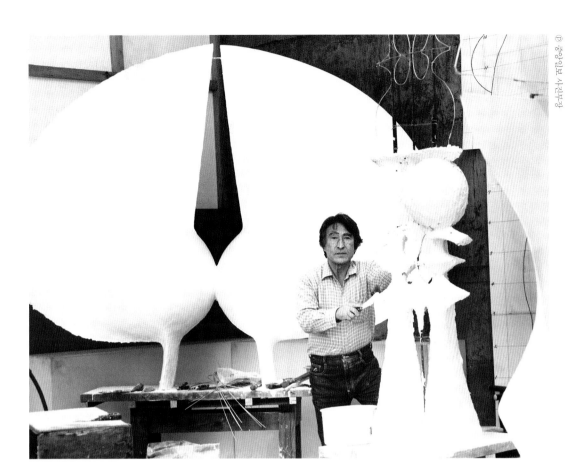

추산동 작업실에서 석고 원형 작
업을 하고 있는 문신(1984)

의 재질과 이를 다루는 작업에 필요한 테크닉을 터득하고 연마했다고
볼 수 있다.

　조각가에게 석고 작업은 회화 작업의 데생처럼 주재료로 작업하
기 전에 형태를 만들고 보완하는 일종의 '원형原型' 작업이 일반적이었
지만 문신은 원형 작업에 머물지 않고 석고를 독립적인 오리지널 조각
으로 승화했다고 할 수 있다.

　문신의 석고조각 작업은 철선鐵線으로 작품의 심봉心棒을 만들고 여
러 개의 가느다란 알루미늄 철망으로 형태를 씌워 기본 구조를 만든

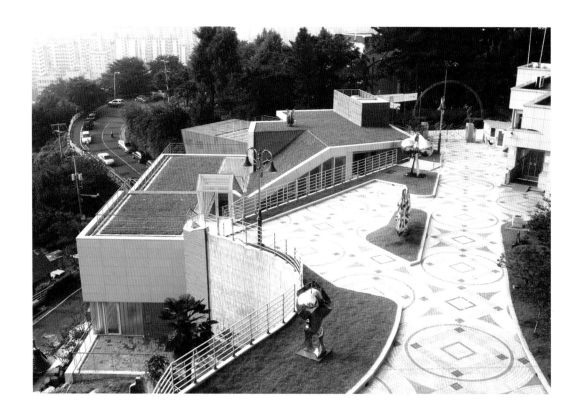

▲ 2010년 개관한 추산동 문신원
형미술관

다음 물에 갠 석고를 작품에 발라 1차로 완성한다. 그리고 석고가 굳으면 2차로 여러 번에 걸쳐 거친 표면을 갈고 다듬어 매끄럽고 윤기가 흐를 정도로 곱게 만들어야 해서 오랜 시간이 걸리는 작업이다.

2차 도불 시기인 1972년, 파리에서 열린 '살롱 드 마르스Salon de Mars 국제조각전'에 문신은 대형 조각작품 〈우주를 향하여〉를 출품하여 유럽 미술계에서 크게 주목받았다. 당시 문신의 작품이 전시회에서 센세이션을 일으키자 프랑스 3TV에서는 문신의 작품에 관한 방송을 30분간 내보내기도 했다.

문신은 석고에 매료된 이후 1995년 눈감을 때까지 석고조각에 커다란 애착을 보였다. 임종 직전 병상에 누워서도 '석고원형조각전'을

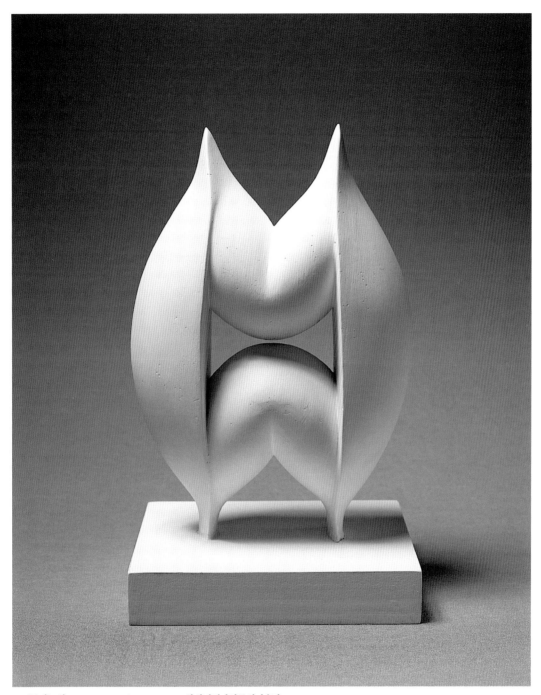

▲ 〈무제〉, 석고, 30×13.5×42.5cm, 1983, 창원시립마산문신미술관

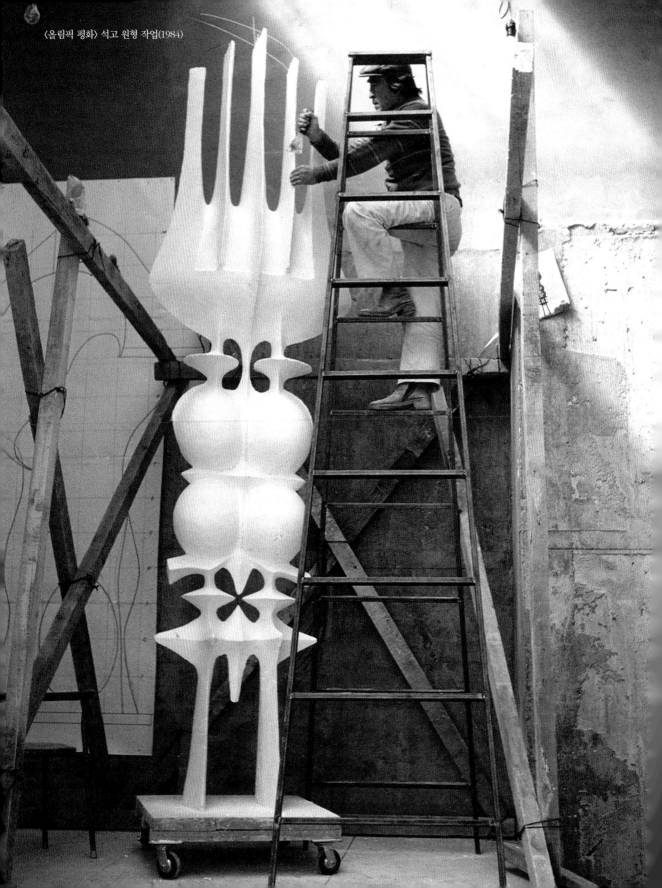

〈올림픽 평화〉 석고 원형 작업(1984)

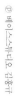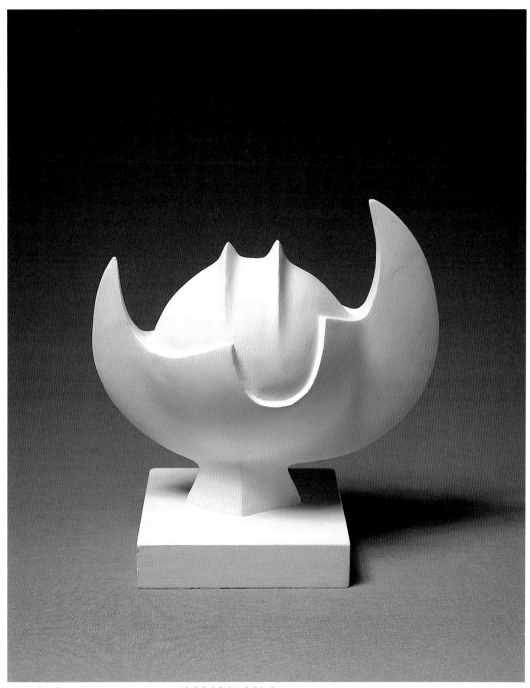

▲ 〈무제〉, 석고, 42×19.5×37.5cm, 1990, 창원시립마산문신미술관

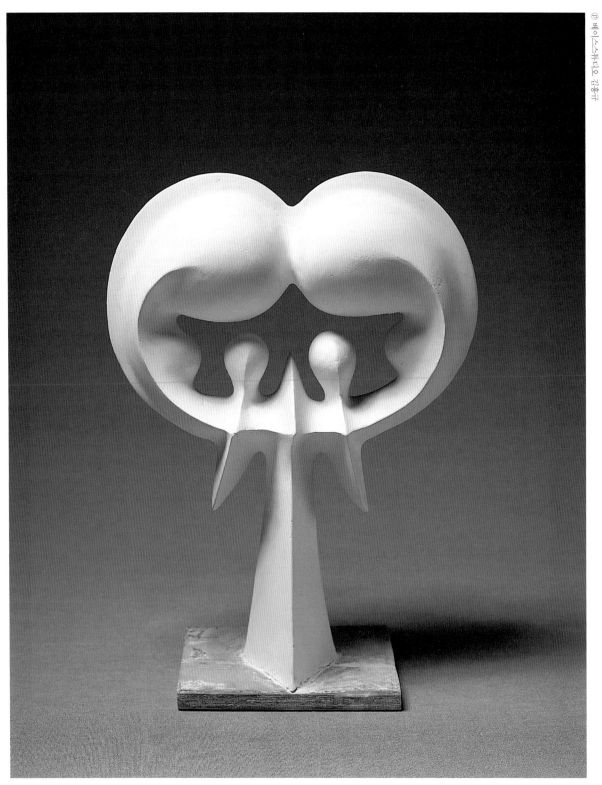

▲ 〈무제〉, 석고, 30×39×13.5cm, 1991, 개인 소장

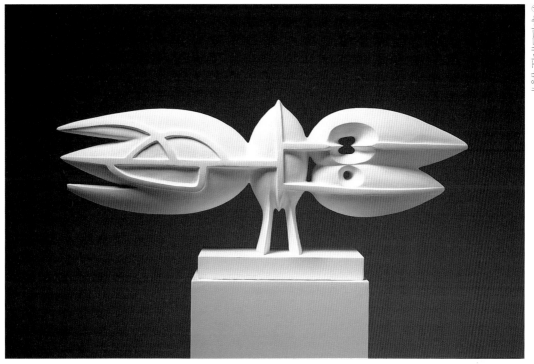

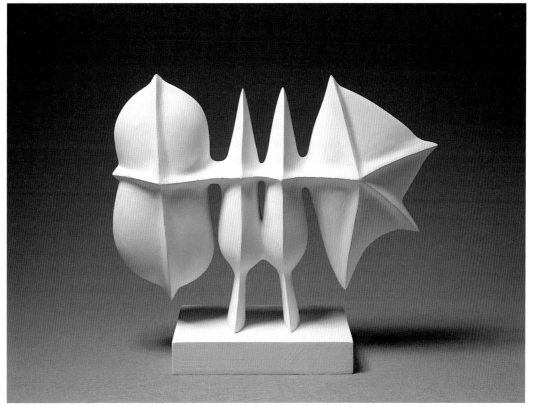

▲〈무제〉, 석고, 110×38.5×14.5cm, 1982 / ▼〈무제〉, 석고, 56×14×42cm, 1989, 창원시립마산문신미술관

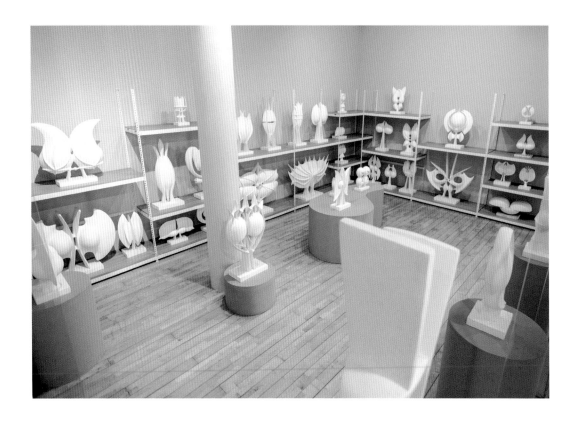

당부했고 석고원형미술관을 세워 자신의 석고 원형 조각이 보전되기를 바란다는 유언을 남겼다. 문신 타계 후 생전에 그토록 갈망했던 '석고원형조각전'은 1995년 6월부터 9월까지 창원시립마산문신미술관에서 열려 80점의 석고조각이 전시되었다.

2010년 창원시립마산문신미술관은 문신 타계 15주기를 맞아 문신원형미술관을 개관하고 최성숙 관장이 기증한 석고 원형(작품을 만들기 전 석고로 본을 만든 틀) 106점을 전시하기도 했다. 현재는 상설 전시장을 운영하며 문신 특유의 독창성과 아름다움을 보존하는 데 주력하고 있다. 이런 노력에 힘입어 문신의 석고 원형은 일반적으로 통용되는 의미의 원형이 아니라 작가의 독립적인 분야로 인정받고 있다.

문신원형미술관에 전시되어 있는 석고 원형 작품들

건축면적 858.79㎡ 규모의 문신원형미술관은 지상 3층으로 이루어져 있는데, 1층에는 수장고, 공조실, 소규모 공연과 학술세미나 등을 위한 홀이 있고 2층에는 원형전시실, 1·2 항온항습실이 있다. 3층에는 홀과 전망데크, 잔디마당이 들어섰다.

당시 박완수朴完洙 창원시장은 미술관 개관 인사말에서 "문신원형미술관은 세계 유수의 미술관 중에서도 유례를 찾기 힘든 특색 있는 미술관"이라며 "원형미술관 개관으로 창원시립마산문신미술관이 조각전문 미술관이라는 희소성 있는 미술관으로 발돋움하고 공연과 사회교육, 휴식 공간, 경치 감상을 즐길 수 있는 시민들의 복합문화공간 기능도 담당할 것"이라고 밝혔다.

불빛 조각
시공간을 초월한 불멸의 예술가

　　미술관 개관 직후 바로 인근에 고층아파트 건축공사가 허가돼 마산 시내와 바다가 내려다보이는 미술관을 짓고 싶었던 문신의 꿈은 산산조각이 났다. 조국을 향한 그리움을 원동력 삼아 고향 땅에 손수 지은 미술관이 개관했지만 부동산 개발과 서민을 위한 주택 보급이라는 미명하에 주변 환경을 고려하지 않은 고층아파트 건축은 미술관 주변에 높은 담장을 설치하는 격이었다. 아파트 공사에 앞서 발파 작업으로 미술관 담벽에 금이 가는 일이 벌어지기도 했다. 60여 개 시민단체로 구성된 '문신미술관보존대책협의회'가 발족되어 정부에 재고를 요청했지만 허사였다. 예술품 보존에 방해가 될 것을 고려해 미술관 주변의 소음 차단에 만전을 기울이는 프랑스와는 전혀 다른 모습이었다.

　　설상가상으로 장대비가 내리던 날, 특수 절도단이 미술관 창살을 뚫고 들어와 유화 9점을 포함해 작품 11점을 훔쳐 갔다. 깊은 슬픔과 상실감에 사로잡혀 있던 문신은 어느 날 문득 서울 청계천 전자상가를

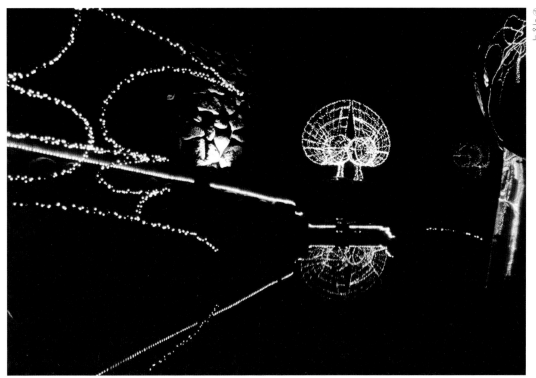

1994년 열린 문신미술관 불빛 조
각 전시 야경

찾아 전구를 둘러보기 시작했다. 도시의 네온사인을 물끄러미 바라보
는 시간도 잦아졌다.

"조각에 불빛을 달아 감상하면 답답한 마음이 좀 풀릴 것 같다."

미술관 마당에 산더미처럼 쌓인 철근을 살펴본 문신은 전구를 활
용한 새로운 작품 구상으로 울적한 마음을 달래고 기분 전환도 하고
싶어 했다. 이후 휠체어에 앉아 지팡이를 들고 인부들을 진두지휘했다.
하지만 병세가 악화되어 바닥난 체력은 '눈감는 순간까지 노예처럼 작
업하고 싶다'던 문신의 바람을 감당하기 어려웠다. 얼마 가지 못해 과
로로 쓰러지고 만다. 병원에 입원해 여러 가지 검사를 하고 잠복해 있
던 위암이 커져 앞으로 살날이 6개월뿐이라는 진단을 받는다. 그러나

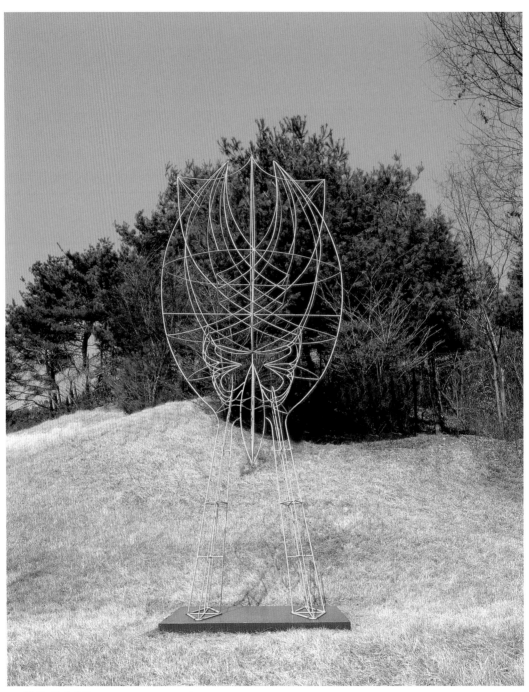

▲ 〈무제〉, 철에 채색, 190×100×512cm, 1994

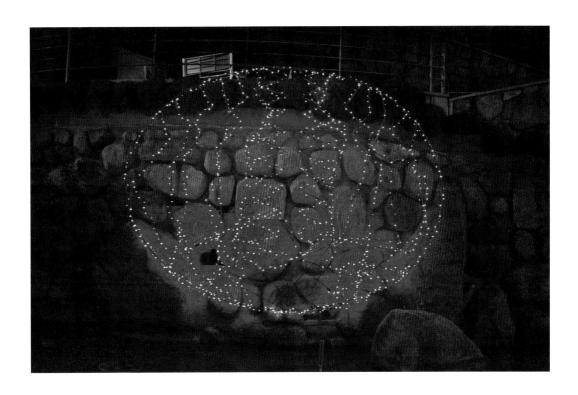

문신은 죽음을 눈앞에 두고도 별다른 동요 없이 "불빛조각전이 마지막
전시회가 될 것 같다"라며 담담하게 작업에 집중했다.

문신은 수백 미터에 달하는 대형 철선을 휘고 자르고 붙이고 채색
한 다음 그 위에 작은 전구를 붙여 어둠 속에서도 빛을 발하는 불빛 조
각을 만들어냈다. 그리고 1994년 12월 27일, 마침내 찬란하게 빛나는
불빛 조각 9개가 서서히 모습을 드러냈다.

최성숙 관장은《나는 처절한 예술의 노예–문신예술 실록》에서
"문신미술관을 불야성처럼 밝혀 영롱하게 불태우는 환상적인 불빛조
각축제의 메아리는 밖으로 울려 퍼졌다. 선생님의 생명은 서서히 타들
어갔고 나의 가슴속은 피멍으로 얼룩져갔다"라고 당시를 회고했다.

생의 마지막에 어둠을 밝히는 찬란한 불빛 조각을 제작했던 것은

문신에게 또 다른 의미의 토테미즘이었을지 모른다. 신앙에 따라 죽음 넘어 부활을 믿으며, 살아 있음에 감사하는 한편 담담하게 죽음을 받아들였기 때문이다.

그렇게 문신은 죽음이 자신을 향해 빠른 걸음으로 성큼성큼 다가오고 있다는 것을 모르는 사람처럼 새로운 전시를 꿈꾸며 생의 마지막 불꽃을 태웠다.

그로부터 30여 년이 흐른 2022년, 문신의 불빛 조각은 프랑스 남부 도시 발카레스 해안을 아름답게 수놓았다. '문신 탄생 100주년'을 기념해 대한민국과 프랑스가 공동으로 이루어낸 행사였다. 이 사업은 MBC방송국에서 촬영한 문신 탄생 100주년 특집 다큐 〈태양의 인간〉

에서 출발했다. 다큐멘터리 촬영을 위해 프랑스로 떠난 최성숙 관장에게 발카레스의 알랭 페랑Alain Ferrand 시장이 특별한 전시를 제안했다. 2022년 7월 29일, 유럽문화유산의 날에 맞춰 광활한 모래사장 위에 문신 조각 공원을 조성하자는 것이었다. 최성숙 관장은 특별한 전시를 제안해준 발카레스시에 감사하며, 전시가 끝난 뒤 작품을 기증하겠다고 약속했다. 발카레스 해안 모래사장에 문신의 작품이 영구 전시된다는 것은 프랑스에 또 다른 문신미술관이 설립된다는 것을 의미했다.

기념비적인 전시 계약을 체결하고 귀국한 최 관장은 문신의 불빛 조각을 그래픽 작업으로 재현하는 한편 작품들을 정리하는 등 전시회를 준비하며 바쁜 나날을 보냈다.

그 결과 7월 29일부터 9월까지 원과 선으로 이루어진 추상 형태이지만 돌고래 형상으로 변하는 불빛 조각 〈돌고래, Dauphin〉(2022), 문신 조각의 결정체이자 대표적인 시리즈 중 하나인 〈우주를 향하여, Vers le Cosmos〉(2022) 등이 발카레스 모래사장 위에 전시되었다. 한국작가전이 열린 리디아Lydia호 메종 다르Maison d'Art에서는 청동 조각 20점, 설치 디자인 20점, 연필·펜·잉크·파스텔 드로잉 20점과 최성숙 관장의 작품 50여 점도 함께 전시되었다.

거장의 작품이 국경을 초월해 유럽문화유산의 날을 축하한 것이다. 불빛 조각은 한국과 프랑스를 잇고, 과거와 현재, 미래를 이어주는 동시에 불멸의 예술가 문신이 우리 안에 영원히 살아갈 수 있는 토대를 마련했다.

생전에 바다가 보이는 미술관 건립을 꿈꿨던 문신, 그러나 고층아파트가 들어서면서 좌절되었던 거장의 꿈이 오랜 세월이 흐른 뒤 드넓은 바다를 유유히 흐르는 선상船上 미술관으로 새롭게 태어난 것이다.

"나의 생을 돌아보면 화살이 떠오른다.
화살은 휘어 날아가 어디엔가 콱 박히면 뽑아내지 않는 한 그 자리에 꽂혀 있다.
나는 파리로 날아가 20년간 박혀 있었고, 다시 마산으로 날아왔다.
나는 이곳에서 죽을 때까지 작품을 하고 미술관을 세우겠다."

– 문신

문신의 미술관

문신미술관

1980~1994

문신에게 미술관은 삶과 예술을 함축적으로 담아놓은 공간이자 오랫동안 정성을 다해 제작한 거대한 예술 작품이다. 프랑스 정부의 귀화 요청을 뒤로하고 마산 추산동 언덕배기 낡은 판잣집으로 터전을 옮긴 뒤 오랜 세월에 걸쳐 직접 산을 깎고 흙을 다진 뒤 벽돌을 쌓고, 나무를 심었기 때문이다.

그에 앞서 문신은 일본 유학 시절 목공, 정비, 간판 그리기 등 다양한 일을 해서 번 돈을 모아 아버지에게 보내 추산동 언덕배기 땅을 구입했다. 그 넓이가 무려 8,260㎡(2,500평)에 이르렀다. 화가가 되고 싶다는 꿈을 품은 뒤로 줄곧 고향에 미술관을 건립하고 작품을 국가에 기증해 마산이 예술의 도시로 거듭나길, 누구나 쉽게 예술 작품을 관람할 수 있는 환경을 조성하길 원했던 것이다. 오랜 시간 조국을 떠나 이국땅에서 이방인으로서 고독하고 절제된 삶을 살았지만 훗날 자신의 미술관을 건립하겠다는 꿈은 단 한 번도 흔들리지 않았다.

▲ 미술관 터다지기 공사(1985)

1978년, 문신은 갑작스런 사고로 남편을 잃고 고통스러워하던 삼십 대의 젊은 미망인 화가 최성숙을 만나 부부의 연을 맺게 된 뒤에야 비로소 미술관 건립을 위한 첫걸음을 뗄 수 있었다.

문신·최성숙 부부는 귀국과 동시에 추산동 언덕에 터전을 잡고 미술관 건립의 밑그림을 그렸다. 무성한 잡초를 뽑는 것부터 돌을 고르고 땅을 다지는 일까지 모든 게 부부의 몫이었다. 이듬해인 1981년 2월 미화랑을 운영하는 이난영 대표가 부부를 찾아와 아틀리에 건립을 위한 자금 200만 원을 지원했다. 이후 5월에 열린 미화랑 초대전에서 작품을 판매해 마련한 자금으로 황량한 야산에 은행나무를 심고, 옹벽 공사를 했다. 당시 지형은 불도저와 포클레인이 들어갈 수 없어 쌀가마니

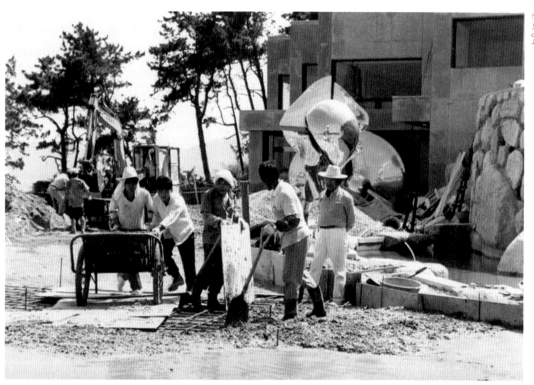

▲ 미술관 마당 공사를 하는 인부
들을 지켜보고 있는 문신(1989)

보다 큰 바위를 파내고 이를 다시 도르래로 들어 올려 옹벽을 쌓아야
했다. 공사 현장을 찾은 사람들은 이 모습을 보며 난색을 표했지만 문
신은 불철주야 작업하고 최성숙은 작품을 판매해 미술관 건립을 위한
자금을 준비했다.

작업밖에 몰랐던 문신은 늘 새벽 2시가 넘어야 잠자리에 들었다.
그 무렵 "나는 노예처럼 작업하고 나는 서민과 같이 생활하고 나는 신
처럼 창조한다"라는 좌우명을 공표했다.

이 시기에 문신은 중앙미술대전 심사위원장과 경상남도 미술대회
대회장을 역임했다. 미술관 건축을 위한 야외 기초공사도 본격화되었
다. 1986년 일신건축의 이용흠 회장의 협조 아래 마산시에 미술관 건

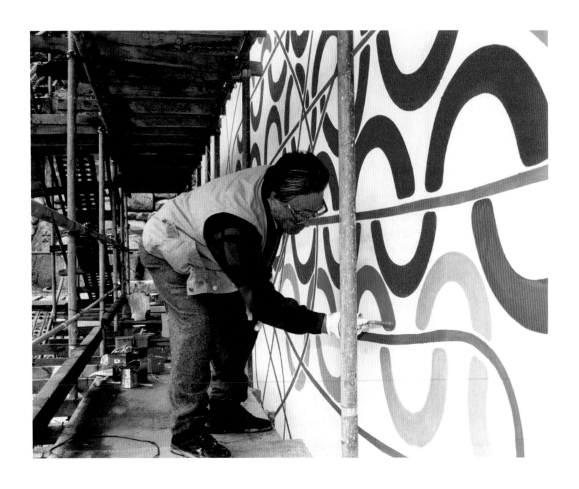

미술관 정면 벽화를 위해 천막 천에 작업 중인 문신(1994)

립 설계도를 제출했고 대한민국 관보 제52호에 따라 미술관 건립 허가를 받았다. 건축 시공은 동성종합건설에서 맡아 1987년 3월에 착공했다. 미술관은 지반 형태를 그대로 살려 암반 위에 2층 건물을 얹혀 놓았고 야외 전시장도 자연 지형을 최대한 활용했다. 실내 전시관은 2개 동으로 구성했는데 바닥에 대리석을 하나하나 잘라 붙여 하나의 작품처럼 보이게 했다. 문신미술관은 1994년 5월 27일 개관했으며 연면적은 약 1,155㎡(350평)이다.

추산동 언덕을 올라가 처음으로 만나는 미술관 정문은 선의 교차

가 만들어낸 불빛 조각을 응용했다. 바닥을 장식한 대리석은 거대한 시머트리가 만들어낸 아름다움을 연출하며 한 걸음, 한 걸음 내딛을 때마다 문신의 땀과 노력, 예술성을 전해준다.

제1전시관으로 가는 길목에서는 푸른 잔디 위에 세워진 스테인리스스틸 조각을 만날 수 있다. 제1전시관은 1층과 2층으로 나뉘어져 있으며 시의적절한 주제로 전시를 개최해 문신의 일대기와 다양한 작품을 만날 수 있다. 외벽은 전면을 유리로 마감해 미술관은 물론 마산 시내가 한눈에 들어온다. 밖으로 나와 제1전시관을 뒤로하고 걷다 보면 인공폭포와 분수, 잘 꾸며진 정원이 나온다. 아치형 구조로 만든 돌계단을 따라가면 마치 숲의 요정이 살고 있을 법한 꽃밭이 펼쳐진다. 계단 끝에는 문신의 묘가 있다.

제2전시관도 제1전시관과 마찬가지로 2층으로 이루어져 있다. 건축 당시에는 1층을 작업 공간으로, 2층은 문신이 상주하는 관장실로 사용했지만 지금은 다양한 상설 전시가 열린다. 1층과 2층을 이어주는 회전식 계단에서는 문신이 작품에서 표현하고자 했던 역동성이 느껴진다. 1991년 당시에는 2층 관장실에 창을 내어 1층과 소통할 수 있도록 설계했다. 또 훗날 각각의 공간을 전시장으로 사용할 수 있도록 가림막도 설치했다.

야외 조각 전시장은 크게 세 공간으로 나뉜다. 첫 번째는 미술관 정문에서 제1전시관까지 이어진 마당이다. 문신이 직접 자르고 붙여 완공한 대리석 바닥이 스테인리스스틸 작품의 예술적 가치를 더한다. 두 번째는 정문 오른쪽에 자리한 문신원형미술관의 옥상이다. 이곳에도 작품을 설치해 야외 조각 전시장으로 조성했다. 세 번째는 문신의 묘가 자리한 곳으로, 돌로 쌓은 석축 정원이다.

제1전시관과 이어진 계단을 내려오면 문신이 머물며 생활하던 공

간이자 최성숙 관장의 보금자리가 나온다. 작은 마당에는 상추, 가지,
고추 등 채소가 자라고, 뒤편에는 닭장이 있다. 지난날 허리 통증으로
괴로워하던 문신을 위해 최 관장은 오골계에 지네를 먹여 키웠다고 한
다. 당시 문신이 먹은 오골계가 백 마리가 넘었다고 하니, 문신의 건강
을 위해 최성숙 관장이 얼마나 지극정성으로 노력했는지 엿볼 수 있다.

▶ 1994년 5월 26일 미술관 개관
식 전야제에 참석한 문신

문신은 떠났지만 닭장에는 여전히 닭들이 살고 있다. 동양화가인
최성숙 관장이 즐겨 그리는 소재가 바로 닭이기 때문이다. 최 관장은
해외 출장길에도 닭들의 모이를 걱정할 만큼 아낀다고 한다.

마당 끝에 있는 돌계단을 따라 내려가면 작은 대문이 나온다. 이
작은 문을 통해 수많은 지인과 후원자들이 최 관장을 찾아와 교류하고
소통한다. 그런 의미에서 이 문은 시공간을 초월해 살아 있는 문신을
만날 수 있는 통로이자 최 관장과 세상을 이어주는 공간이다.

당연한 이야기지만 문신이 생활하던 자택은 처음에는 지금의 모
습이 아니었다. 자택은 문신이 12살부터 아버지와 함께 딸기를 키우며
살던 오래된 판잣집이었다. 그리고 일본 유학을 거쳐 프랑스에서 작가
활동을 하다 1981년에 고향으로 돌아와 다시 살게 된 집이다. 어렵게
재원을 마련해 차츰 미술관이 제 모습을 갖춰가기 시작할 무렵, 인부
들의 도움을 받아 낡은 판잣집을 도시형 주택으로 바꿨다. 연탄아궁이

1994년 5월 27일 개관식 날 얼굴에 미소를 지으며 미술관 정문을 걸어 나오는 문신

는 보일러로 교체했고, 재래식 화장실은 양변기와 샤워기가 있는 현대식 욕실로 새 단장을 했다. 더불어 문신은 집 안 곳곳에 문신다움을 채워 넣었다. 손수 벽화를 그렸을 뿐만 아니라 벽지, 화장실 타일에도 문신의 감각을 덧입혔다.

최성숙 관장의 하루도 숨 쉴 틈 없이 바빴다. 직접 키운 채소로 건강식을 만들었고 문신의 목욕물에 넣어줄 쑥을 캐는 등 안팎으로 분주한 나날을 보냈다. 문신은 오랜 시간 고된 작업을 하며 넘어지고 떨어져 몸이 성할 날이 없었기 때문이다.

최성숙 관장의 바쁜 나날은 문신이 타계한 후에도 변함이 없다. 미

술관 관장으로서 문신의 작품을 기록하고 보존하는 한편 전 세계에 선보이고 있다. 동시에 문신의 혼과 추억이 깃든 자택을 온전히 보존하기 위해서 노력을 아끼지 않는다. 장마철에는 집 안에 곰팡이가 피지 않도록 보일러를 켜 습기를 제거하고 화장실에도 사시사철 선풍기를 틀어 습도를 조절한다. 덕분에 세월의 흔적조차 살아 있는 역사가 되어 문신의 향기를 더한다. 최성숙 관장에게 이곳은 예나 지금이나 더없이 소중한 공간이다. 눈길 닿는 곳부터 발길 닿는 곳까지 문신의 흔적이 고스란히 살아 숨 쉬기 때문이다.

미술관을 온전하게 문신의 뜻에 따라 설계하고 나아가 고향 마산에 기증할 수 있었던 것은 처음부터 끝까지 오직 부부의 힘으로 지었기 때문이다. 많은 기업이 후원을 희망했지만 문신은 거절했다. 이유는 단 하나, 미술관을 대한민국, 즉 고향에 기증하기 위해서였다.

문신은 작업 노트에서 "이 공사는 돈으로 되는 것도 아니고 힘으로 되는 것도 아니다. 사람들은 공사를 지켜보면서 우리가 부자인 줄 알지만 작품을 하면서 일생을 살아온 내가 무슨 돈이 있겠는가. 작품 한 개가 팔리면 한 개 값을, 두 개가 팔리면 두 개 값을 이 공사에 쏟아부으며 지난 14년을 매달리다 보니 이 정도로 공사가 진행되었을 뿐 우리는 공사에 돈이 얼마나 들어갔는지 따져본 적도 없다"라고 밝혔다.

마산시립문신미술관

2004~2009

문신 타계 후 미술관은 고인의 유지에 따라 마산시에 기증하기 위해 준비 작업에 들어갔다. 평생에 걸쳐 제작한 작품을 국가에 기증한다는 것은 유의미한 일이지만 혹여 문신을 앞세워 혈세가 낭비될 수 있고, 성급한 행정으로 인해 문신 예술이 훼손되거나 저작권이 침해될 우려 또한 간과해서는 안 되기 때문에 철저히 준비해야 했다. 최성숙은 귀속 주체인 마산시에 바라는 사항을 정리하는 한편 기증 절차와 방법들을 숙고했다.

시의회의 승인과 의결, 협약서 체결, 건물과 작품 양도 등을 위해 대략 1년 6개월이 소요될 것이라 예상하고 2002년 2월 15일 문신미술관 기증을 제의했다. 그리고 5월 16일 마산시의 승인 아래 이를 공식 발표했다. 미술관 기증이 현실화됨에 따라 금호그룹 박성용朴晟容 부회장의 후원으로 2003년 3월 8일 '문신미술관 기증기념 피아노 3중주 연주회'가 마산MBC홀에서 개최되었다. 문신을 사랑하는 각계각층 지도

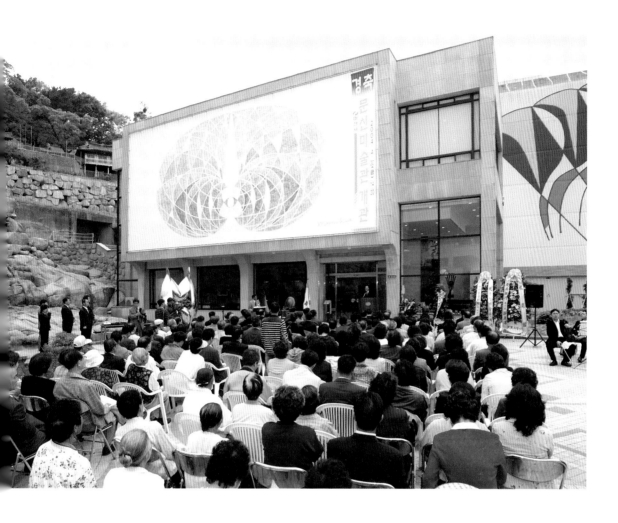

2004년 4월 30일 열린 마산시립문
신미술관 개관식

급 인사 400여 명이 참석한 가운데 문신 예술의 발전을 바라는 간절한
염원을 담아 '마산시에 바라는 요망사항 10개항'을 만장일치로 의결해
마산시에 정중히 제출했다.

결과적으로 문신의 유지에 따라 8,260㎡(2,500평)에 달하는 미술관과
조각작품 288점, 판화·드로잉 500점, 도자기·채화 등 262점을 추가
해 총 1,050점이 마산시에 귀속되었다. 그러자 국립현대미술관 측에서
도 작품을 기증해달라며 수시로 최성숙 관장을 찾아왔다. 국립현대미

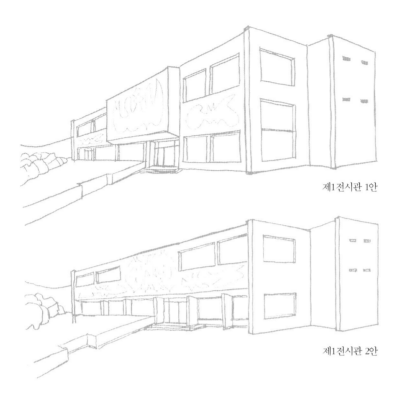

제1전시관 1안

제1전시관 2안

술관 관계자는 방 안에 펼쳐진 문신의 드로잉 작품을 보고 "여기서 살 겠다"라며 망부석이 된 듯 앉아 있기도 했다. 고민 끝에 최성숙 관장은 드로잉 400점과 채화 5점을 국립현대미술관에 기증했다.

모든 일이 마무리된 2004년, 드디어 문신미술관은 마산시립문신 미술관으로 새롭게 문을 열었다. 개관식에서 최성숙 관장은 '선생님, 지켜봐주세요'라고 다짐하며, 문신 예술의 보존은 이제부터 시작이라 고 스스로에게 되뇌었다.

숙명여자대학교문신미술관

2004~

　　최성숙 관장은 숙명여자대학교 이경숙李慶淑 총장과 만난 자리에서 "서울에 미술관을 짓고 문신 예술을 체계적으로 연구하고 싶다"라는 뜻을 전했다. 숙명여자대학교도 문신 예술을 지켜야 한다는 데 동의해 문신미술관과 협약을 체결했다. 그에 따라 1999년 숙명여자대학교 문신미술연구소가 개설되었다. 문신미술연구소는 방대한 자료를 분류하고 분석한 뒤 2000년 6월《문신예술목록자료집》을 발간했다. 5,000개 넘는 대용량 파일도 만들었다. 그 밖에도 작품을 모티브로 주얼리를 개발해 국내는 물론 홍콩 주얼리쇼, 라스베이거스 보석전 등에 참가했으며 정기적으로 미공개 드로잉전, 사진전 등을 개최했다.

　　미술관 공사는 2002년부터 본격화되었다. 주 전시장은 '문갤러리', 지하 1층부터 2층을 관통하는 원통형 투명유리 전시장은 '은하수갤러리', 아틀리에로 쓰일 전시장은 '무지개갤러리', 전문기획전시장은 '빛갤러리'로 명명하고 국립중앙박물관에 등록했다.

많은 사람이 정성과 노력을 들인 끝에 마침내 2003년 10월 30일 숙명여자대학교문신미술관이 준공되었다. 그에 맞춰 최성숙은 문신의 작품과 자료 1,800여 점을 기증했다. 이를 토대로 2004년 5월 10일 '문신, 드로잉과 조각전'과 '문신 아틀리에전'을 선보였다. 문신미술연구소는 미술관에 흡수되었고 최성숙은 종신 관장으로 추대되었다.

숙명여자대학교문신미술관은 2017년 리뉴얼을 거쳐 2019년 문갤러리, 은하수갤러리, 무지개갤러리로 재개관했다. 지하 1층 로비와 지하 2층 곳곳에 문신의 작품이 전시되어 있다. 은하수갤러리 원통형 성큰 가든Sunken garden에는 석고로 제작한 〈올림픽 평화〉, 〈하나가 되다〉, 〈우주를 향하여〉 등이 전시되어 있다. 입장료는 무료이다.

▲ 숙명여자대학교문신미술관 전경

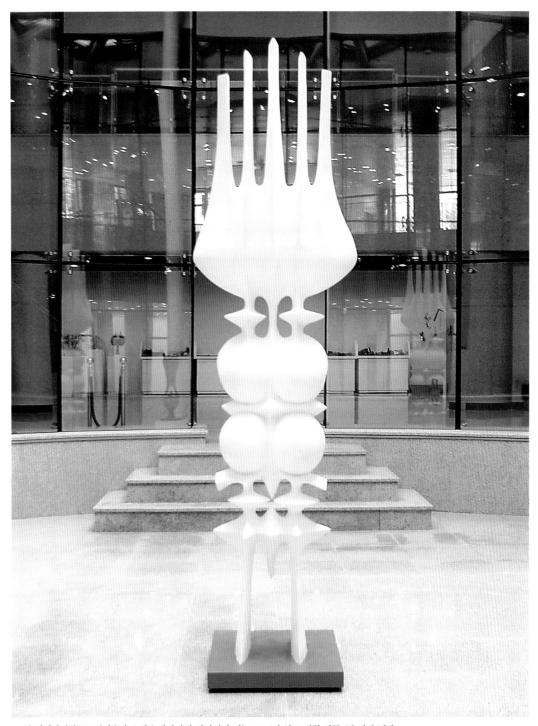

▲ 숙명여자대학교문신미술관 은하수갤러리에 전시되어 있는 1984년 석고 원형 작품 〈올림픽 평화〉

창원시립마산문신미술관

2010~

2010년 마산시와 진해시가 창원시에 흡수 통합되면서 마산시립문신미술관은 창원시립마산문신미술관으로 명칭이 바뀌었다. 그해 10월에는 문신의 작품 세계를 다양한 각도에서 선보이고자 문신원형미술관도 개관했다. 작가가 생활하던 자택을 포함해 미술관 전체가 문신에게는 거대한 예술 작품이라는 점을 염두에 두고 원형미술관 건립 시기존 미술관과 조화를 이룰 수 있도록 설계했다. 창원시립마산문신미술관 리플릿에는 '무학산과 회원현 성지, 마산만을 유기적으로 연결하여 도시의 산책길을 걷듯 외부 자연 풍경과 내부 공간을 동시에 체험하며 작품을 관람할 수 있게 설계되었다'라고 기록돼 있다.

오늘날 창원시립마산문신미술관은 제1전시관, 제2전시관, 야외조각전시장, 문신원형미술관으로 구성되어, 조각, 석고 원형, 유화, 채화, 드로잉, 유품, 공구 등 총 3,900여 점에 이르는 작품과 자료를 소장하고 있다. 미술 문화가 척박한 지방도시에 창원시립마산문신미술관이

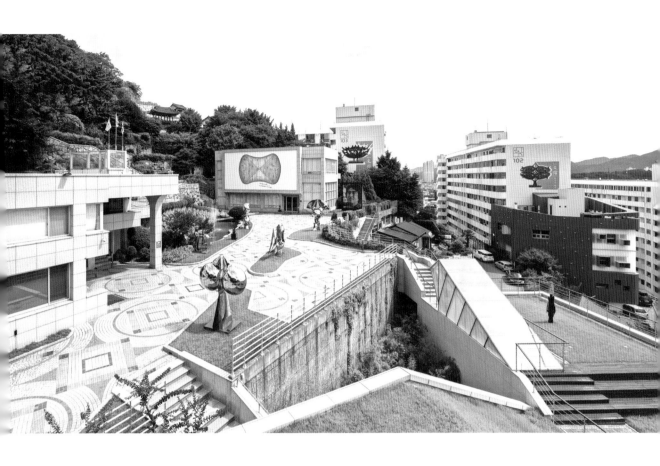

창원시립마산문신미술관 전경

자리하고 원활하게 운영 유지되는 것은 미술 문화 발전에 커다란 의의를 갖는다. 이로써 창원시는 대한민국을 대표하는 예술 도시로 자리매김했다. 창원시립마산문신미술관은 지역 주민들의 관심을 이끌어내기 위해 지속적으로 전시, 문화행사, 사회교육 프로그램을 기획해 선보인다. 1층 미술관 교육실에서는 미술을 배울 수 있는 아카데미 프로그램을 운영하고 학예사가 지도하는 어린이 미술 체험 등 다양한 프로그램 등도 진행한다. 2023년 현재 미술관 입장료는 성인 500원으로, 누구나 세계적 거장의 작품을 자유롭게 관람할 수 있게 했다.

발카레스 불빛조각공원

2022~2024

 1994년 12월 27일 문신은 처음으로 대형 불빛 조각을 제작해 세상에 선보였다. 미술관 연못, 새장, 대문, 전시관, 야외 전시장 등에 수십 미터가 넘는 대형 철선을 자르고 붙이고 채색한 뒤 작은 전구 수십만 개를 부착해 아름답고 영롱한 불빛 조각을 완성했다.

 2022년에는 문신 탄생 100주기와 유럽문화유산의 날을 기념하기 위한 '문신 불빛조각공원'이 〈태양의 인간〉이 세워져 있는 프랑스 항구 도시 발카레스에 조성되었다. '태양의 인간 초대전'에는 〈돌고래〉, 〈우주를 향하여〉 등 LED를 활용한 세계 최초의 불빛 조각 작품 5점이 전시되었는데 2024년까지 지속적으로 전시될 예정이다 .

 문신 탄생 100주년 기념 전시는 2022년 7월 29일부터 9월 18일까지 열렸고 최성숙 관장이 발카레스에 새로 기증한 문신 작품들은 1970년 〈태양의 인간〉 이후 발카레스를 예술 도시로 거듭나게 하는 새로운 상징물이 될 것이다.

발카레스에서 열린 문신 탄생 100주년 기념 전시 포스터(2022)

"언제까지나 독야청청하게 우리 곁에 남아 민족 예술계를 비추는 태양으로

영원히 존재하리라고 믿었던 당신마저 이승의 마지막 한의 가락을 접으면서

아름답고도 장렬하게 저편 서산을 넘어 북망산천의 그 머나먼 길을 홀로 가셨으니…

눈물은 옷자락을 잠기게 하며 이 나라 예술혼은 일제히

남도의 푸른 물결을 향하여 머리 숙여 사죄드렸습니다.

문신 선생이시여! 이제는 한을 풀고 우리 모두를 용서하고 편히 가소서!"

— 조경희(수필가, 제2대 예술의전당 이사장)

추모

문신을 기록하다

1995년 5월 23일 문신이 타계했다는 소식을 들은 대한민국 정부는 즉시 국무회의를 소집해 '금관문화훈장' 추서를 결정했다. 세계적인 예술가 문신의 족적을 높이 평가한다는 뜻이지만 최성숙 관장은 청와대 정무수석의 전화를 받고 깊은 고민에 잠겼다. 미술관을 건립하고 얼마 지나지 않아 미술관 옆에 고층아파트가 들어설 때, 수수방관하던 정부의 태도를 서운해했던 문신의 당부가 있었기 때문이다.

"내가 죽으면 정부에서 훈장을 보내준다 해도 받지 말게."

문신이 눈감기 전에 남긴 당부가 유언처럼 아내 최성숙 관장의 가슴속에 자리했던 것이다. 그러나 서운한 마음이 한평생 삶의 이정표였던 애국심을 뛰어넘을 수는 없으리라. 그렇게 생각한 최 관장은 "서운함이 한恨이 되었다면, 이제는 푸세요"라며 훈장을 받았다. 다만 정치인들의 조사弔詞는 단호히 거부했다. 고층아파트 공사가 문신에게 좌절과 절망을 주고 문신의 병이 깊어진 또 하나의 원인이었으니, 이를 방관한 정치권에 대한 유족의 항의였다. 영결식에서는 생전 문신의 정신

적 동지였던 당시 예술의전당 조경희 이사장의 애절한 조사가 낭독되었다.

"우리 곁에 살아 있는 전설, 당신의 임종 소식을 듣고 민족 예술의 마지막 조종弔鐘을 듣는 고통으로 심장은 터져버릴 것만 같았습니다. 언제까지나 독야청청하게 우리 곁에 남아 민족 예술계를 비추는 태양으로 영원히 존재하리라고 믿었던 당신마저 이승의 마지막 한의 가락을 접으면서 아름답고도 장렬하게 저편 서산을 넘어 북망산천의 그 머나먼 길을 홀로 가셨으니…. 눈물은 옷자락을 잠기게 하며 이 나라 예술혼은 일제히 남도의 푸른 물결을 향하여 머리 숙여 사죄드렸습니다. 문신 선생이시여! 이제는 한을 풀고 우리 모두를 용서하고 편히 가소서! 고통과 한은 우리 모두의 가슴에 빚으로 남겨두고 저 하늘의 찬란한 별이 되어 부활하소서! 그리하여 민족문화와 더불어 영생하소서."

영결식장은 울음바다가 되었다. 노제를 지낸 뒤 시신은 화장해 문신의 유언에 따라 미술관 뒷편 언덕에 안장했다.

평생 숙원이었던 미술관이 완공되고 얼마 지나지 않아 문신은 세상을 떠났다. 받아들일 수 없는 현실 앞에서 최성숙 관장은 모든 것이 무너져 내리는 듯했다. 그러나 언제까지 슬퍼하고 있을 수만은 없었다. 그에게는 문신의 예술을 기록해야 할 책임이 있었기 때문이다. 임종을 앞둔 문신이 병상에 누워 "석고원형조각전을 열어달라"라고 당부한 만큼, 슬픔을 추스르고 6월 3일부터 '문신 석고조각전'을 열었다. 뒤이어 8월 15일에는 광복 50주년을 기념해 '문신예술 50년' 멀티 영상쇼를 선보였다. 불빛 조각을 다시 밝히고 문신 작품을 일반인에게 공개한 것이다. 마산을 넘어 서울 예화랑에서도 '유작전'이 개최되었다. 문신미술관 사무국장은 문신의 장남이 맡았다. 이듬해인 1996년 문신미술관에서는 '문신 추모 1주년 흑단·친필 자료전'을 열었다. 마산MBC에서

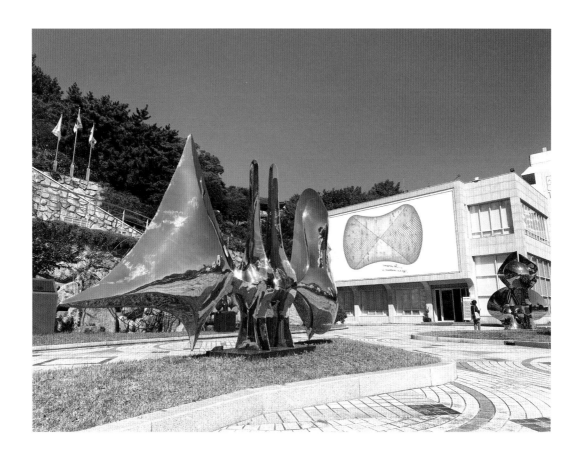

제1전시관 앞 중앙 마당에 세워져
있는 문신의 조각작품

도 초대 추모전이 개최되었다.

1997년에는 프랑스 파리 루브르박물관Louvre Museum 카루젤 샤를르
5세 홀에서 문신의 전시회가 열렸으며 서울시와 함께 '문신아트상품'
을 제작하기도 했다. 1998년에는 '문신, Wooden Symmetry'가 서울
가나아트갤러리에서 개최되었다.

더불어 1998년 최성숙 관장은 숙명여자대학교에 문신미술관 건립
을 위한 초석을 다졌다. 연구소 개설을 위해 대학에서 마련해준 집에
머물며, 파견 나온 연구 조교 2명과 함께 친필 원고, 중요 문서, 언론보
도 및 영상 자료 등 마산에서 가져온 방대한 자료를 정리하고 분류했

다. 당시 마산에서는 최 관장의 행보를 부정적으로 바라보는 여론이 조성되었다고 한다. 이에 대해 그는 저서《나는 처절한 예술의 노예–문신예술 실록》에서 "급기야 지역 언론에서 내가 미술관 작품을 빼돌려 야반도주를 할 것이라는 취지의 기사가 게재되기도 했다"라고 서술했다. 연구소 개소를 위한 그의 열정과 노력 끝에 1999년 문신 예술을 학술적으로 연구하고 발전시킬 연구소가 문을 열었다. 최성숙은 인사말에서 "다시 최초 개척자의 정신으로 되돌아가 숙명의 전당에서 세계로 비상하는 문신의 꿈을 펼칠 것입니다"라고 전했다.

▲ 2008년 발간한《나는 처절한 예술의 노예》도서 표지

연구소가 문을 연 덕분에 2000년에는 추모 사업이 더욱 활발하게 진행되었다. 80쪽에 달하는《문신예술목록자료집》이 발간되고 5,000개가 넘는 대용량 파일이 구축되었다.

미국 CNN에서 〈새천년 밀레니엄 행사〉를 제작해 전 세계 37개국에 문신 작품이 소개되었고 더 많은 사람이 문신의 조각을 감상할 수 있었나. 국립현내미술관에서는 '한국 현내미술의 시원'이 열렸고 가나아트갤러리에서는 '문신 타계 5주기전'이 개최되었다. 당시 가나아트갤러리의 이호재 대표는 전시에 출품된 문신의 모든 작품을 구입했다. 이렇게 마련된 재원은 다시금 추모 사업을 위해 사용되었다.

같은 해 '문신 스케치·드로잉 자료전'이 마산문신미술관과 숙명여대 문신아트갤러리에서 동시에 열렸다. 라인 드로잉은 주얼리로 제작되어 9월 홍콩 주얼리쇼, 10월 서울 극동갤러리, 11월 마산문신미술관과 라스베이거스 주얼리쇼에 전시되었다. 세종문화회관 아트노우 보석전시장은 상설 전시를 열어 더 많은 사람이 조각을 모티브로 제작한 주얼리를 소유할 수 있도록 지원했다.

2001년 숙명여자대학교 문신아트갤러리에서는 수시로 '미공개 드로잉전과 사진전'이 열렸고 계속해서 방대한 자료가 데이터베이스로

▲ 2018년 제17회, 2019년 제18회 문신미술상 공모 포스터

구축되었다. 정부도 문신 예술의 보전과 발전을 위해 2001년 7월부터 2002년 12월까지 대한민국 국정홍보처 해외 홍보관인 북경 한국문화원에서 상설 전시를 열었다.

창원시(당시 마산시)는 2002년 문신의 업적과 예술혼을 기리기 위해 '문신미술상'을 제정했다. 시상 부문은 입체 및 평면이며 문신미술상 운영위원회의 심사를 거쳐 본상과 청년작가상 각 1명을 선정한다. 본상 수상자에게는 창원시장 상패와 창작지원금 2,000만 원이 수여된다. 부상으로 초대전 개최와 작품 1점 구입 등 특전도 주어진다. 청년작가상 수상자에게는 창원시장 상패와 창작지원금 1,000만 원이 수여된다.

2003년은 문신미술관을 마산시에 기증한 역사적인 해였다. 동시

에 숙명여자대학교문신미술관은 준공을 마친 뒤 최성숙을 종신 관장
으로 추대하는 규정을 마련했다. 2004년에는 숙명여자대학교문신미술
관이 개관했는데 이는 순수 미술품만을 소장, 전시하는 대한민국 최초
의 대학미술관 탄생이었다. 미술관 개관을 기념하며 '문신, 드로잉과
조각전', '문신 아틀리에전'이 열렸고 도서 《Moon Shin Drawing &
Sculpture》도 발간했다. 각각의 전시는 마산시립문신미술관 재개관에
맞춰 다시금 마산에서도 열렸다. 그리고 이듬해인 2005년에는 숙명여
자대학교문신미술관에 문신의 작품을 기증하는 기증식 및 협약식을
가졌다.

▲ 숙명여자대학교 백주년 기념관
앞에 있는 문신의 1991년 스테
인리스스틸 작품 〈무제〉(2005)

▶ 숙명여자대학교문신미술관 전시실

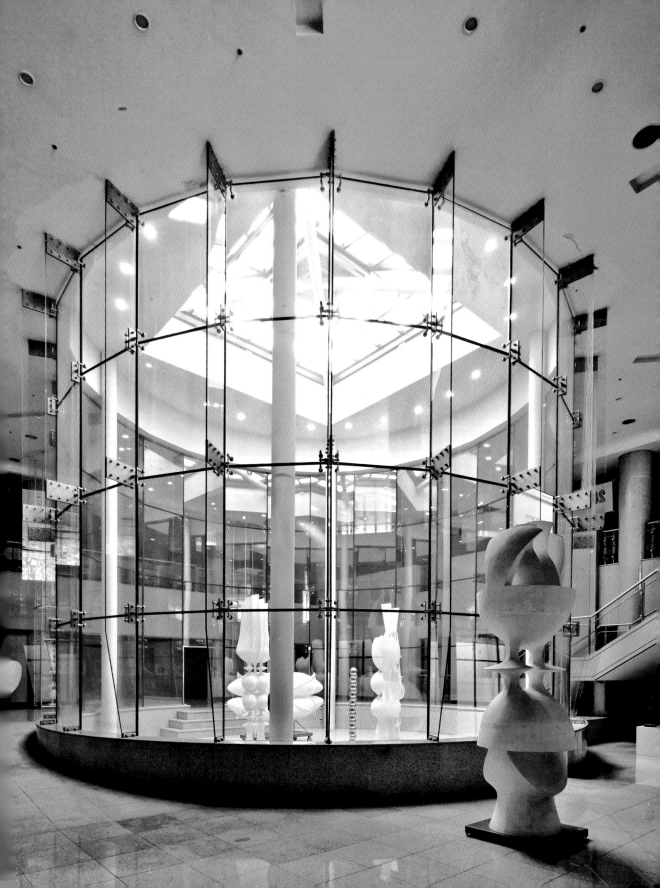

전 세계로 울려 퍼진 추모 물결

문신 타계 10주기를 맞이한 2005년, 마산시립문신미술관은 '문신 유화특별전'으로 새해의 시작을 알렸다. 숙명여자대학교문신미술관은 문신 타계 10주기와 미술관 개관 1주년을 기념해 '미공개 채화전'과 '문신판화전'을 성대하게 개최했다. 문신의 일생을 기록한 저서《소년에서 거장으로-자료로 본 문신의 일생》도 발간했다.

마산시립문신미술관, 숙명여자대학교문신미술관, 가나아트센터가 공동 주관해 대규모 문신 10주기전도 기획했다. 한 해 앞서 2004년부터 2006년까지는 뉴욕 주미 UN 한국대표부에서 전시가 열렸다. 전시 주제는 '한국의 빛'이었으며 약 1년간 이어졌다. 전시 기간이 끝나고 전시되었던 다른 작가의 작품은 철수되었지만 문신의 작품은 그곳에 남아 대한민국의 문화예술을 세계 외교사절들에게 알렸다. 외교부에서 문신의 작품을 계속 전시하고 싶다며 1년간 재연장을 요청했기 때문이다. 덧붙여 연장 전시에 따른 비용을 유족에게 지급하겠다는 의사를 밝혔으나 최성숙 관장은 기간을 연장하되, 무상으로 진행하겠다고

〈무제〉, 종이에 잉크, 24×32cm,
1991, 숙명여자대학교문신미술관

답했다. 예술가가 작품을 통해 국위선양에 앞장서는 일을 돈으로 환산하는 것은 옳지 않다고 판단했기 때문이다. 2006년 반기문潘基文 유엔사무총장은 문신의 조각작품을 뒤에 두고 기자회견을 진행해 문신 조각작품이 전 세계 매스컴을 타고 자연스럽게 조명되기도 했다.

이 뜻깊은 전시는 문신예술포럼 공동위원장이었던 금호그룹 박성용 명예회장의 제안에서 시작되었다. 박 회장은 유엔 한국 대표부에서 각국 외교사절들에게 한국 문화를 알리기 위한 전시를 추진하는데 문신의 작품이 있어야 한다며 출품해줄 것을 요청했다. 더불어 박 회장은 문신 미술과 윤이상尹伊桑 음악을 접목해 미국 주요 도시들의 순회전시

도 기획했다.

고향에서도 문신 타계 10주기를 기념하기 위한 다양한 행사가 진
행되었다. 마산시립문신미술관은 '문신 유화특별전'을 시작으로 '문신
일대기 사진전'과 '친필 원고전'을 열었다. '문신 학술 심포지엄'을 처
음으로 개최했으며 제4회 문신미술상 수상식과 전년도 수상 작가의 초
대전이 동시에 열렸다.

2005년 9월 23일부터 11월 30일까지 스페인 발렌시아Valencia에서
물Water을 주제로 열린 제3회 발렌시아 비엔날레 특별초대전에도 참가
했다. 세계적인 작가 3인의 초대전으로 베네수엘라의 헤수스 라파엘
소토Jesus Rafael Soto, 일본의 쿠사마 야요이草間彌生, 대한민국 문신의 전
시회였다. 이때 문신의 작품 18점이 '발렌시아 비엔날레 문신특별전

▲ 문신 서거 10주기 특별방송 촬영
을 위해 발카레스를 방문, 문신
조각 앞에 선 최성숙 관장(2005)

시'로 메인 홀에 전시되었는데 스페인 정부를 비롯해 수많은 예술가와
관람객들로부터 큰 관심을 받았다. 2005년 발렌시아 비엔날레는 전시
관람객이 100만 명을 넘기는 등 그야말로 문전성시를 이루자 한 달간
특별 연장전을 진행했다.

한편 마산MBC에서는 문신 서거 10주기 특별 다큐멘터리 〈거장
문신〉을 제작했다. 이를 위해 최성숙 관장은 MBC방송국, 마산시립문
신미술관, 숙명여자대학교문신미술관 큐레이터 일행과 함께 스페인
전시장을 방문했다. 전시가 끝난 뒤에는 다 함께 〈태양의 인간〉이 우
뚝 서 있는 프랑스 발카레스 해변으로 향했다. 이때 많은 사람이 문신

시메트리 (Symmetry)
좌우대칭으로 배치되어 생기는 균형, 일종의 밸런스를 의미

조각작품 앞에 모여 사진을 찍고 촬영을 하자, 발카레스 야외 미술관을 관리하는 관계자가 황급히 달려왔다고 한다. 혹여 작품이 손상될까 봐 염려했던 것이다. 최성숙 관장은 자신을 〈태양의 인간〉을 조각한 작가의 아내라 소개하며, 문신의 서거 10주기를 기념하기 위해 한국에서 여러 사람이 촬영을 나왔다고 설명했다. 그리고 얼마 지나지 않아 발카레스 부시장과 문화국장이 최성숙 관장 일행을 찾아왔다.

부시장은 "시장이 다른 지방으로 출장을 가서 대신 나왔다"며 〈태양의 인간〉이 표지를 장식한 발카레스시 홍보용 책자를 최성숙 관장에게 건넸다. 부시장은 "35년이 지났는데도 문신의 조각작품이 조금의 흔들림 없이 서 있는 것에 놀람과 감동을 느낀다"라며 "발카레스 시민들과 이곳을 방문한 관람객 모두 문신을 존경하고 〈태양의 인간〉을 사랑한다"라고 전했다.

시내 곳곳에 부착되어 있는 홍보 포스터도 〈태양의 인간〉으로 디

자인되어 있었다. 훗날 언론 인터뷰에서 최성숙 관장은 "문신 작품에 대한 발카레스 시민들의 사랑과 환대에 가슴이 따뜻해지는 한편 문신을 향한 그리움이 교차해 눈시울이 붉어졌다"라고 술회했다.

이때 제작한 다큐멘터리 〈거장 문신〉은 2005년 제19회 방송카메라기자 대상 수상작으로 선정되었다. 제작자는 마산MBC 카메라 팀장이자 영상 기자인 정건이다. 그는 문신을 향한 존경심으로 30년간 문신을 카메라에 담았다. 〈거장 문신〉은 마산MBC에서 1차 방영되었고 이후 서울MBC에서도 방영되었다. 이후 마산문신미술관과 MBC는 공동으로 문신예술특별전을 개최했다.

거장에게 바치는 교향곡

독일 바덴바덴Baden-Baden시 지그룬 랑Sigrun Lang 시장은 "피카소를 예우하듯 문신에게 세계 정상급 예우를 다하겠다. 제18회 독일 월드컵 경기가 열리는 기간인 6월 5일부터 폐막(7월 9일) 후 8월 31일까지 전시를 희망한다"라는 뜻을 밝히며 전시 유치에 강한 의지를 보였다.

그 결과 2006년 독일 월드컵 기념 '바덴바덴 특별초대전'이 마산시 주최로 열렸다. 전시 작품은 대형 스테인리스스틸 4점과 청동 6점 등 총 10점이었다. 작품이 부산항을 거쳐 독일 함부르크에 도착할 무렵 지그룬 랑 시장은 최성숙 관장에게 "높은 명성의 예술가 문신의 대형 작품들을 감상할 수 있어서 감사합니다. 예술과 문화의 도시 바덴바덴시는 이를 통해 한층 더 빛나게 될 것입니다. 문신의 작품들과 함께 아름답고 햇빛 찬란한 여름, 예술의 2006년이 되기를 기원합니다"라며 감사의 인사말을 전했다.

작품은 바덴바덴 진입로를 기점으로 레오폴트 광장, 리히텐탈러 알레 공원, 피서 다리 등 곳곳에 설치되었다. 작품이 현지에 도착한 뒤

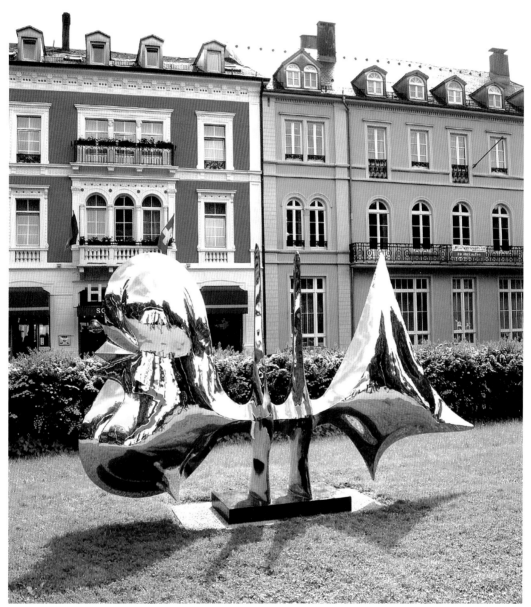

독일 월드컵 기념 '바덴바덴 특별초대전' 야외 전시장에 전시된 문신 조각(2006)

설치되는 과정이 언론에 집중 조명되면서 대중의 관심도 높아졌다. 그에 따라 전시 기간이 8월 31일에서 9월 10일로 연장되었다. 바덴바덴의 프리더부르다Frieder Burda 미술관은 문신 조각전을 전후해 파블로 피카소Pablo Picasso와 마르코 샤갈Marc Chagall의 작품전을 기획했다. 바덴바덴시와 미술관이 협업해 피카소, 문신, 샤갈 전을 순차적으로 기획한 것이다. 전시가 끝난 뒤에 지그룬 랑 시장은 "문신 작품 덕분에 생애 처음으로 조각을 사랑하게 되었다"라며 감사를 전했다.

전시가 순조롭게 준비되는 동안 또 다른 낭보가 들려왔다. 윤이상 악단을 초청해 개막 축하 음악회를 연다는 소식이었다. 문신과 윤이상, 대한민국이 낳은 두 거장이 만나는 감격적인 순간이었다. 초대전은 성공리에 끝났고 관람객들은 하나같이 약속이라도 한 듯이 "너무 아름답다"라며 찬사를 보냈다.

독일 현지 오케스트라에서 오보에 부수석을 맡은 한국인 연주자 이영구는 전시의 감동을 서신으로 전했다.

"여러 나라의 국기 속에서 자랑스러운 우리의 태극기와 한국의 조각가 문신 선생님의 작품은 커다란 흥분으로 이어졌습니다. 두 달간 이어진 열광적인 모습이 독일의 주요 신문, TV 방송을 통해 널리 알려졌습니다. 이로 인해 문신은 바덴바덴을 넘어 독일 전역에 알려져 대한민국과 문신을 모르는 독일인이 없을 정도가 되었습니다."

이 외에도 문신의 조각은 많은 음악인에게 영향을 끼쳤다. 150여 년 역사를 자랑하는 바덴바덴 필하모니의 수석 연주자들로 구성된 앙상블 바덴바덴은 '위대한 예술가 문신을 기리며'라는 주제로 문신 예술 세계를 추모하는 음악회를 필하모니 전용 연주장에서 열었다. 설립 이래 외국인 예술가를 추모하는 연주장으로는 허용된 적이 없었으니 문신에게 최고의 예우를 다한 것이다. 러시아 태생의 세계적인 작곡가 보

문신 조각작품 앞에 선 앙상블 바
덴바덴 연주자들과 바덴바덴 볼프
강 게르스트너 시장(2006)

리스 요페Boris Yoffe는 '화和'를 작곡해 헌정했다. 음악회를 위해 문신조
각전도 일주일간 특별 연장되었다.

독일 바덴바덴시에서 보여준 극진한 예우에 감동해 이주영李柱榮
국회의원, 마산시장, 마산시의회 의장도 추모 음악회에 참석하기 위해
바덴바덴을 찾았다. 앙상블 바덴바덴 단원들은 추모 음악회의 감동을
잊지 못해 국제문신음악단을 발족했다. 이듬해에는 바덴바덴에서 90
여 명에 이르는 필하모니 전체 단원이 모여 '한국의 영혼 문신- 생명,
조화, 선율의 위대한 열풍'이라는 주제로 문신미술영상음악축제를 개
최했다.

행사를 앞두고 새롭게 시장으로 선출된 볼프강 게르스트너Wolfgang
Gerstner 바덴바덴 시장은 "이러한 축제 콘체르트를 통한 한국과 바덴바

▲ 마산MBC 문신 다큐멘터리 영
상과 바덴바덴 필하모니 오케
스트라 연주가 함께한 '문신미
술영상음악축제'(2007)

덴시의 문화적 교류는 확실히 계속적으로 열매를 맺게 될 뿐만 아니라
우리의 문화적인 삶이 아주 특별한 방식으로 윤택해질 것이라고 믿습
니다"라고 선언했다.

지휘자 파벨 발레프Pavel Baleff는 이렇게 말했다.

"지난여름 문신의 작품들은 하나의 뜻깊은 메시지로서 우리 마음
속 깊이 자리 잡고 있었습니다. 우리는 문신을 통해 두 민족 간에 보이
지 않는 우정의 다리를 만들 것입니다. 국제적인 기획을 진행하면서 우

ⓟ 최성숙

리의 문화적 언어로 두 나라가 더욱 가까워지고 서로 간의 이해심이 깊어질 것을 크게 기대해봅니다."

마침내 2007년 8월 11일 바덴바덴 쿠르하우스 베나제트홀에서 '문신미술영상음악축제'가 열렸다. 154년 전통의 바덴바덴 필하모니가 상임지휘자 파벨 발레프의 지휘로 거장 문신을 위한 오케스트라 곡 '문신교향곡Eleonthit'을 세계 초연했다. 작곡은 바덴뷔르템베르크 주립영화음악대 강사이자 드레스덴 국립극장 전속 작곡가 안드레아스 케르슈팅Andreas Kersting이 맡았다. 케르슈팅은 '2006 바덴바덴 문신조각전'에 전시된 〈Unity 3〉에서 영감을 얻었다고 전했다.

영상과 음악이 결합된 '문신교향곡은 'Moonshin 1923~1995'라는 자막으로 시작된다. 곧이어 문신의 초상과 태극기가 교차하며 조각작품이 소개된다. 어둡고 불안한 첫 음이 지나가면 낮은음이 느리게 흐르면서 강렬한 트럼펫 음조로 바뀐다. 영상은 문신 서거 10주기 기념 다큐멘터리를 제작했던 마산MBC 정견 기자의 작품이다.

최성숙 관장은 저서 《나는 처절한 예술의 노예》에서 "현대음악의 세계 초연은 쉽지 않다. 작곡가는 연습 기간 내내 연주를 듣고 오케스

▲ 마산MBC 다큐멘터리 촬영팀의 독일 바덴바덴 쿠르하우스 취재 장면(2007)

트라 단원들의 의견을 들으면서 수없이 고쳤다고 한다. 세계 초연이니 다른 연주를 참고할 수도 없다. 곡 해석도 쉽지 않고 연주 시간도 25분이니 대작에 속한다"라고 서술했다.

'문신미술영상음악축제'를 관람한 인스토리의 정혜자 대표는 "케르슈팅은 한국이라는 국지성에서 벗어나 세계성을 본능적으로 체득하고 시대를 앞서간 거장 문신의 예술을 탁월한 감성으로 인식했고 그것을 음악이라는 다른 언어로 바꾸어 새로운 예술로 환생시켰다"라며 "미술에서 음악이라는 전혀 다른 장르로 환치될 수 있는 문신 예술의 무한한 포용력과 깊이를 우리가 채 인식하기 전에 독일 청년 예술가가 먼저 간파했다"라고 전했다.

추모 음악제의 열기는 바덴바덴에서 한국으로 이어졌다. 8월 29일 마산MBC홀에서는 '달의 하나됨과 외로움'이라는 주제의 문신 악보가 세계 최초로 연주되었다. 뒤이어 30일 마산시립미술관, 9월 1일 장흥아트파크, 3일 숙명여자대학교문신미술관에서 성황리에 연주를 마쳤다. 장흥아트파크에서는 바덴바덴 필하모니의 국내 순회 연주에 앞서 '문신흑단조각특별전'을 개최해 즐거움을 더했다.

2008년에는 마산 3·15아트센터에서 바덴바덴 필하모니 상임지휘자의 지휘와 마산시립교향악단의 연주로 문신교향곡을 한국 초연했다. 2009년에는 뮌헨 필하모니 수석 등 저명한 음악인 8명이 문신 예술을 세계에 알리기 위한 국제적 연주단체 '앙상블 시머트리'를 발족해 내한 공연을 펼쳤다. 2011년에는 문신을 위한 창작무용 '달의 사나이'가 마산 3·15아트센터에서 상영되었다.

▶ 〈무제〉, 흑단, 29×23×100cm, 개인 소장

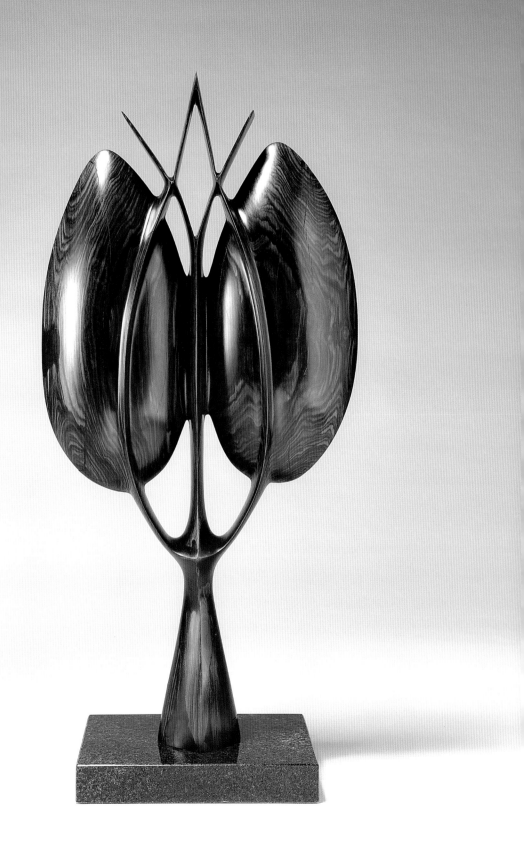

문신의 예술을 논하다

학술 심포지엄

 문신을 위한 추모는 전시와 음악 축제뿐 아니라 심포지엄에서도 기록되고 발전되었다. 2007년 서울 국회 의원회관 대회의실에서 처음으로 열린 심포지엄은 이주영 국회의원과 마산시립문신미술관, 숙명여자대학교문신미술관이 공동 주최했다.

 '세계적 조각가 문신의 예술과 국가문화산업 발전전략'이라는 주제로 열린 심포지엄에는 국회의원 80여 명 등 1,000여 명이 운집해 예술가로서 문신의 위상을 실감케 했다. 박래부 한국일보 논설위원실장이 '문신의 삶과 예술이 우리에게 남긴 것'이라는 주제 발표를 했으며 염재호 고려대 교수의 발표 주제는 '문신 예술 세계화를 통한 국가문화산업 발전전략'이었다. 뒤이어 도영심 유엔세계관광기구 STEP 재단 이사장, 허정도 경남도민일보 사장, 정혜자 상임연구위원, 김상철 월간 〈미술세계〉 주간이 발표자로 참여했다.

 11월 13일과 16일에 열린 제2회 문신미술관 학술 심포지엄의 주제는 '추상미술과 문신예술의 조형적 특성연구'였다. 13일 마산시립문

마산시립문신미술관 1전시실에서
열린 제2회 문신미술관 학술 심포
지엄(2007)

신미술관 1전시실에서는 프랑스 몽펠리에Montpellier 국립현대미술관 베르나르 휘실Bernard Fauchill 관장이 '기화추상미술과 서정추상미술'을 주제로 발표를 진행했다. 뒤이어 박은주 경남도립미술관장이 '문신, 그 예술의 조형적 특성'에 대해 발표했다. 16일 심포지엄은 서울 숙명여자대학교에서 진행되었다. 베르나르 휘실 관장과 중앙대 김영호 교수의 '예술가 문신의 초상'에 대한 주제 발표에 이어 단국대 하계훈 교수와 파리1대학 조형예술학과 이봉순 박사가 패널로 참여했다.

2015년에는 문신 서거 20주기를 맞이해 '문신 예술정신 계승 예작藝作의 성과와 한계'라는 주제로 특별 세미나를 개최했다. 주임환 전 마산MBC 국장은 '문신의 생애와 예술', 장석용 한국예술평론가협의회 회장은 '남겨진 자들의 20년의 노력과 정성에 대한 인상', 나진희 숙명

제20회 문신미술상 시상식 및 문
신예술 벽화 제막식(2021)

여자대학교문신미술관 학예사는 '국내외 단일작가 뮤지엄의 사례들과 문신미술관의 나아갈 방향 모색'을 발표했다.

　문신의 일대기를 반영한 작품들을 시대적으로 분류한 특별전은 4월부터 7월까지 열렸다. 문신의 예술 세계와 화가에서 조각가로 이어지는 작품의 변화를 한눈에 감상할 수 있도록 구성했다. 나아가 석고 원형, 유품, 판화, 유화, 드로잉, 흑단 조각 등 230여 점을 선보여 문신 예술 70년을 조명했다.

　이 외에도 역대 문신미술상 수상작 전시, 관람객과 함께하는 문신 조각 사진 콘테스트, 시민과 함께하는 체험 프로그램 등 다양한 행사를 추진했다. 문신의 기념 동상을 제작해 야외 전시장에 세웠다.

　2019년에는 문신 탄생 100주년 기념사업을 위한 TF팀을 구성했

으며 2020년에는 문신 탄생 100주년 기념사업을 공식 선포했다.

구체적으로 살펴보면 문신 예술 국제 심포지엄 개최, 100주년 기념 문신학술상 시상, 국내외 문신 조각 특별기획 전시회, 문신과 함께하는 2022년 창원조각비엔날레, 문신 예술 벽화사업, 문신 예술 전집 및 문신 동화·만화책 제작, 문신아트창작센터 운영, 100주년 기념 지역 작가 작품 판매 전시회, 문신 예술 중고등학교 교과서 등재, 문신 헌정 음악회 개최, 문신 다큐멘터리 제작 및 전국 TV 방영, 문신 작품 해설 투어, 문신 작품 미니어처 관광 기념품 개발, 문신 예술주간·예술축제 등 시민 참여 프로그램을 운영해 문신 예술을 조명하고 선양하기 위한 홍보 사업 등 기념사업과 문신 예술의 거리 조성 등 연계사업으로 구성되었다. 이는 2018년부터 지역 문화예술인들의 의견을 적극적으로 수렴한 결과이다.

허성무 창원시장은 "도시는 그 도시의 인물과 전통을 이어갈 때 자존감이 높아지고 영원한 생명력을 가질 수 있다"라며 "문신 탄생 100주년 기념사업이 선생의 예술 세계와 업적을 국내외에 새롭게 널리 알리는 계기가 되고, 창원문화관광의 잠재력을 키워 시민들이 예술로 일상이 행복한 도시 창원이 되기를 소망한다"라고 밝혔다.

이에 대해 최성숙 관장도 "문신 예술을 지키는 사람으로서 탄생 100주년 기념사업 추진에 감사드리며 선생의 마지막 유언을 실천하게 됐다"라며 화답했다.

문신 탄생 100주년 기념사업

한국 조각의 지평 - 창원으로부터

　문신 탄생 100주년 기념사업 선포식에 따라 2021년 11월 5일, 창원 성산아트홀 전시관에서 창원시립마산문신미술관과 숙명여자대학교문신미술관이 공동 기획한 '창원조각거장전'이 개최되었다. 문신을 포함해 한국 미술과 조각계를 대표하는 창원 출신 거장들을 한자리에 만날 수 있도록 구성해 문화예술도시 창원의 가치를 공고히 했다.

　'창원조각거장전' 참여 작가는 문신 외에 김종영, 박종배, 박석원,

▼ 창원 출신 조각가 5명의 작품을
조명한 '창원조각거장전' 배너

▶ 문신 탄생 100주년 기념 특별전
'창원조각거장전' 포스터(2021)

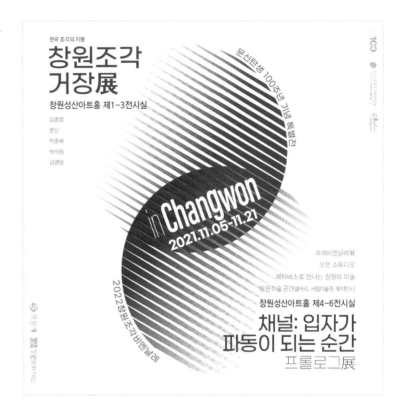

김영원 등 일제강점기와 한국전쟁이라는 굴곡진 역사 속에서도 독창적인 예술 세계를 구축한 거장들이다.

조각을 한 듯 안 한 듯 보이는 불각不刻의 미로 대변되는 김종영은 한국 추상 조각의 선구자로서 조선의 선비 정신을 추구했다. 박종배는 1965년 국전에 '역사의 원'을 출품해 한국 미술사에서 조각작품 최초로 최고상인 대통령상을 수상했다. 추상 조각의 미학적 아름다움이 비로소 한국 화단에서 인정받기 시작했음을 뜻한다. 반면에 박석원은 인체 조각으로 예술 세계를 발전시켜온 구상 조각의 거장이다. 적積과 적의積意 연작을 제작해 '자연의 몸짓'을 아름답게 표현했다. 홍익대학교 교수인 김영원은 2008년 문신미술상 대상을 수상했다.

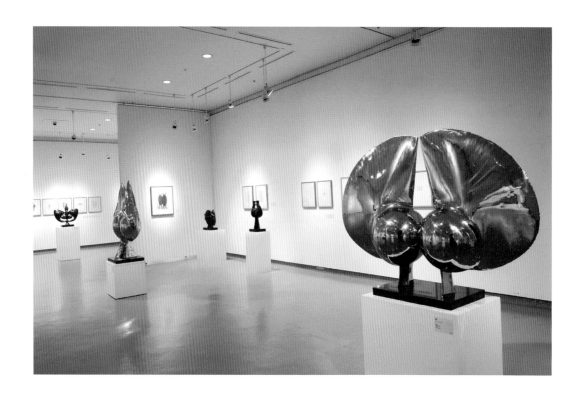

'창원조각거장전'에 전시된 문신의
조각과 드로잉 작품(2021)

　　조각 거장전이지만 조각작품뿐 아니라 드로잉과 평면 작품을 함
께 선보임으로써 장르를 초월하며 회화와 조각의 경계를 허문 문신의
예술혼을 은유적으로 재조명했다.

　　문신탄생100주년기념사업추진단은 "문신 탄생 100년을 기념해
개최되는 '창원조각거장전'은 창원 출신인 조각 거장들을 시민들에게
알리고 함께 조명하는 계기가 되었다"라며 창원의 문화예술 역량과 자
긍심을 느낄 수 있는 의미 있는 전시라고 덧붙였다.

문신 탄생 100주년 기념사업
기념 음악회-문신의 시간

전시뿐 아니라 음악도 문신의 추모 사업에서 빼놓을 수 없다. 창원시와 창원문화재단은 2022년 1월 16일 3·15아트센터에서 세계적인 조각가 문신의 탄생 100년을 맞아 기념 음악회를 개최했다. 거장의 예술혼과 예술 세계, 그 업적들을 시민들과 함께 나누기 위해 기념행사를 최소화하는 대신 문신 탄생 100주년의 의미를 되새기는 기념 음악회를 연 것이다.

기념 음악회가 더욱 특별한 것은 시민들과 함께 문신을 기리는 노래를 만들었다는 점이다. '문신의 시간'이라는 이름으로 열린 음악회는 문신의 예술 세계를 되돌아볼 수 있는 영상과 전통악기 해금의 아름다운 선율로 구성되었다. 뒤이어 세계적인 보이스 오케스트라 이마에스트리의 웅장한 합창이 창원시 전역에 울려 퍼졌다.

주요 인사들의 영상 축하 메시지도 이어졌다.

황희 문화체육관광부장관은 "문신은 프랑스에서 열린 세계 3대 조각 거장전, 동유럽 순회전 등을 통해 한국 미술의 우수성을 세계에 전

문신
탄생 **100** 주년 기념

미래세대가 기억해야 할
세계적인 거장

문신 탄생
100 주년
기념음악회

2022. 1. 16.(일) 3:00ᴾᴹ
3·15 아트센터 대극장

한국 최고 성악가들의 하모니
세계적인 Voice Orchestra
이 마에스트리_I Maestri 축하공연

지휘 양재무

전석 무료 1인당 최대 4매 **방역패스 의무적용** 만18세 이상 미접종자 관람 제한
공연문의 055)268-7984
인터넷 예약 창원문화재단 홈페이지 www.cwcf.or.kr 🔍
전화 예매 055)268-7984

 창원시
CHANGWON CITY

 창원문화재단
Changwon Cultural Foundation

문신 탄생 100주년 기념음악회 포스터(2022)

파했고, 1995년 대한민국 금관문화훈장이 추서된 우리나라 대표 예술가"라며 문신의 업적을 높이 평가했다.

윤범모 국립현대미술관장은 "7월에 국립현대미술관 덕수궁에서 문신 탄생 100주년을 기념하는 대대적인 회고전을 개최할 예정"이라며 "이를 계기로 문신의 예술 세계가 국민과 가까워지고 재조명되기를 바란다"라고 전했다.

박종훈 경남도교육감, 박완수·최형두 국회의원, 김하용 경상남도의회 의장, 이치우 창원시의회 의장도 영상으로 문신 탄생 100주년 축하를 갈음했다.

허성무 창원시장은 인사말에서 "거장 문신은 한국 문화예술의 우수성을 전 세계에 알리며 국위를 선양했고, 자신이 평생 쌓은 경험과 소중한 자산들을 온전히 사랑하는 조국과 고향 창원에 남겼으며, 시대를 초월하여 변하지 않는 정신과 가치들을 세대와 세대를 이어 영원히 전하고자 했던 위대한 예술가"라며 "탄생 100주년을 맞는 문신을 우리가 오래도록 기억해야 하고 그가 남긴 소중한 자산과 정신을 함께 되새겨봐야 하는 이유가 바로 여기에 있다"라고 전했다.

최성숙 관장도 문신의 예술을 기록하고 보존하겠다던 약속과 다짐을 지켜나갈 수 있다는 사실에 감사를 표했다.

문신 탄생 100주년 기념사업

동화와 만화 공모·다큐멘터리 제작

2020년 창원시와 창원문화재단은 문신 탄생 100주년을 기념해 문신의 생애와 예술 세계를 좀 더 쉽게 알리고 교육 현장에서 활용할 수 있도록 콘텐츠 발굴을 위한 공모전을 추진했다. 문신은 조각 거장으로서 전 세계가 사랑하는 예술가이지만 국내에서는 홍보할 콘텐츠가 많이 부족한 현실이었다. 이에 문신의 탄생부터 타계에 이르는 전 생애를 시기별, 주요 장면별로 기술하고 국내외적으로 문신의 예술적 업적과 성취를 주요 작품과 함께 소개할 수 있는 공모전의 구체적인 주제가 제시되었다.

2020년 12월 '문신 예술 동화 및 만화 공모전'은 동화 1편과 만화 1편에 각각 1,000만 원씩 총 2,000만 원의 상금을 걸고 작품을 모집했다. 2021년 공모전 심사 결과, 동화 부문에는 손상민 작가의 《세계에 우뚝 선 조각가 문신文信》, 만화 부문에는 김아라 작가의 《세계적인 조각의 거장 문신》이 각각 선정되었다. 창원시는 문신의 일대기를 조명한 공모전 수상 동화책과 만화책을 제작해 창원시와 경남 초등학교,

'문신 예술 동화 및 만화 공모전'에서 수상한 동화와 만화 표지(2021)

전국 국공립 도서관 등 900여 곳에 배포했다.

문신 탄생 100주년 기념 다큐멘터리도 제작되었다. MBC 〈다큐프라임〉에서는 세계적인 조각가 문신의 삶과 예술 세계를 조명하기 위해 프랑스, 독일 등 문신의 예술적 자취가 생생히 남아 있는 도시를 찾아 직접 취재했다. 문신의 반려자이자 동지였던 최성숙 관장이 MBC 방송팀과 동행해 깊이 있고 감동적인 다큐멘터리가 완성되었다. 무거운 전기톱과 조각 망치로 사투를 벌이듯 제작한 문신 최고의 걸작 〈태양의 인간〉을 비롯해 수많은 작품을 만날 수 있는 MBC 〈다큐프라임〉은 2022년 4월 3일 방영되었다.

문신 탄생 100주년 기념사업

헌정 음악회 - 문신교향곡

시민들과 함께 만든 음악회 '문신의 시간'이 2021년 새해의 시작을 알렸다면, 헌정 음악회는 창원의 가을을 아름다운 선율로 수놓았다. 2021년 10월 19일 성산아트홀 대극장에서 열린 헌정 음악회의 주제는 '거장과 거장의 어울림'이었다.

문신 탄생 100주년을 1년 앞두고 열린 이 음악회는 2007년 독일 바덴바덴에서 열렸던 '문신미술영상음악축제'를 작가의 고향 창원에서 14년 만에 새롭게 재현, 문신의 예술 세계의 가치와 우수성을 재조명하기 위해 기획했다. 이날 음악회에는 오케스트라 단원들이 연주하는 동안 공연장 무대 뒷편에 문신의 작품과 추모 영상이 상영되어 관람객들은 음악과 함께 문신의 예술과 생애를 동시에 감상할 수 있었다.

헌정 음악회는 안드레아스 케르슈팅의 '문신교향곡Eleonthit'과 보리스 요페가 작곡한 '달의 하나됨과 외로움'을 창원시립교향악단이 연주했으며 지휘는 객원지휘자 이동신이 맡았다. 특히 문신이 생전에 각별

창원시립교향악단과 피아니스트 백건우 공연(2021)

한 사이였던 피아니스트 거장 백건우가 협연해 탄생 100주년을 기리는 의미가 더욱 특별해졌다. 뒤이어 차이콥스키 '호두까기 인형 모음곡', 모차르트 '피아노 협주곡 24번'을 연주했다.

안드레아스 케르슈팅를 비롯한 독일 음악가들이 작곡한 문신 헌정곡은 독일 월드컵을 기념하기 위해 바덴바덴에서 열렸던 2006년 문신의 초대전 작품에서 영감을 받아 작곡, 문신에게 헌정한 곡들이다. 세계 음악의 중심지 독일에서 한국 예술가를 기리기 위해 교향곡을 헌정한다는 것은 문신 예술의 가치와 우수성이 얼마나 뛰어난지 말해주는 대표적인 사례이다. 문신 한 사람을 위해 헌정곡을 작곡하고 필하모니 오케스트라가 연주하는 것은 유

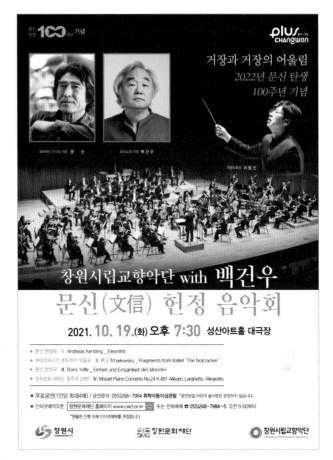

▲ 문신 헌정 음악회 공연 포스터

례를 찾아보기 어려운 일이다. 문신의 작품 앞에 서면 섬세함 속에 깃든 강렬한 생명력에 압도당하며, 문신이 그러했듯 창조적 에너지가 솟구치기 때문일 것이다.

문신 탄생 100주년 기념 헌정 음악회는 시민들을 위한 무료 공연으로 진행되어 더 많은 시민이 문신의 예술을 느낄 수 있었다.

▶ 마산 추산동 작품 앞에서(1989)
(사진 | 이중식)

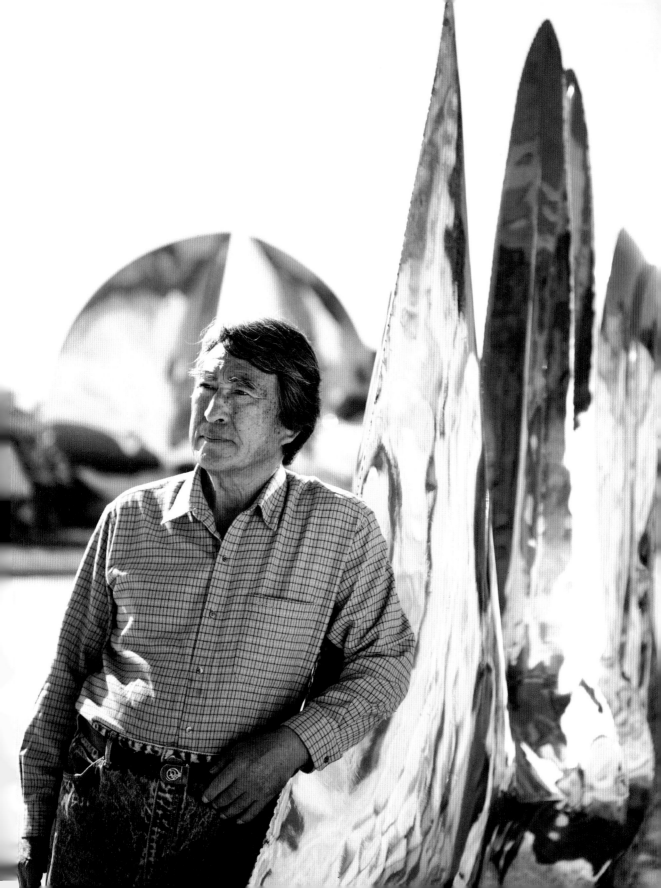

문신 탄생 100주년 기념사업

국립현대미술관 특별전, 문신 - 우주를 향하여

세계적인 예술전시 전문 매체 〈아트뉴스ArtNews〉는 특집기사 '2022 년을 대표한 전시회The Defining Exhibitions of 2022'에서 주목해야 할 전시 25 개를 선정했다. 그 가운데 서울 국립현대미술관 덕수궁관에서 열린 '문신 탄생 100주년 기념전-문신: 우주를 향하여'는 12위에 이름을 올 렸다.

〈아트뉴스〉는 "문신은 매우 안타깝게도 덜 알려진 예술가"라고 평 가하며 "탄생 100주년을 기념하는 특별전은 회화에서 시작해 조각, 나 중에는 기념비적인 설치예술과 건축으로 이어진다"라고 설명했다.

'문신 탄생 100주년 기념전'은 창원시와 국립현대미술관이 공동 주최해 2022년 9월 1일부터 2023년 1월 29일까지 열렸다. 부제 '문신: 우주를 향하여'는 문신이 작품에 즐겨 사용했던 제목이다. 우주는 문신 의 사유가 머물고 확장되어갔던 공간이다. 작업 노트에 "인간은 현실 에 살면서 보이지 않는 미래(우주)에 대한 꿈을 그리고 있다"라고 기록한

국립현대미술관 〈문신: 우주를 향하여〉 전시 포스터(2022)

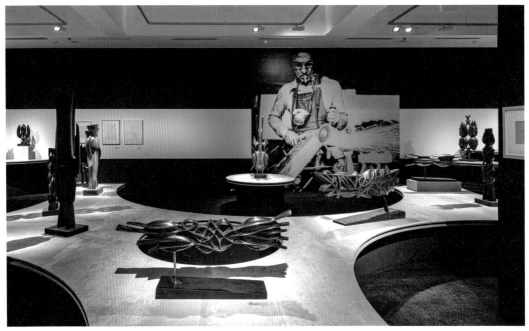

국립현대미술관 제2전시실 〈형태의 삶: 생명의 리듬〉 전시 장면(2022)

문신은 언제나 끝없는 우주를 향한 살망 속에서 생명의 근원과 창조적 에너지를 찾았다.

　김영호 중앙대학교 교수는 특별전의 소견에서 "문신에게 우주란 대자연의 영역을 포괄하는 개념이었고 그 안에서 자신이 찾은 조형 원리로서 시머트리의 질서가 숨 쉬는 곳이었다"라고 정의했다.

　부제에서 유추할 수 있듯 특별전은 작품을 보여주는 데 머물지 않았다. 문신의 예술이 어떻게 여러 장르를 넘나들며 발전해왔는지 가시적으로 드러날 수 있도록 전시되었다. 연대기적 접근 대신 1부 파노라마 속으로, 2부 형태의 삶: 생명의 리듬, 3부 생각하는 손: 장인정신, 4부 도시와 조각으로 구성했지만 각각의 전시실은 부드럽게 이어진다. 드로잉이 매개체가 되어 회화와 조각으로 이어지고 건축과 도시를 '문신다움'으로 연결한 것이다.

'문신다움'은 비단 드로잉에만 머물지 않는다. 시머트리와 파레이돌리아, 마티에르가 곧 문신을 상징하기 때문이다.

전시장에 들어서면 가장 먼저 만나는 1부 〈파노라마 속으로〉는 문신 예술의 시작인 회화를 다룬다. 사조에 얽매이지 않고 자신만의 기법을 만들어나갔던 구상 회화가 어느 순간 생명의 본질을 추구하는 추상 회화로 변화되는 것을 목도할 수 있다. 그 모습이 마치 파노라마처럼 펼쳐진다. 특별전을 공동 주최한 국립현대미술관은 "50여 년에 걸쳐 제작된 문신의 회화는 작가를 대표하는 조각과 별개로 아름다운 조형미와 높은 완성도를 보여준다"라고 평가했다.

2부 〈형태의 삶: 생명의 리듬〉에서는 도불 후의 문신을 만날 수 있다. 문신에게 목신이라는 칭호를 선사해준 나무 조각이 중심을 이룬다. 바라보는 사람에 따라 개미, 곤충, 새 등으로 보이지만 이는 수많은 드로잉 과정에서 완성된 추상 조각이다. 이렇듯 2부에서는 시머트리와 파레이돌리아가 만들어낸 생명이 리드미컬하게 펼쳐진다. 작품 안에 담긴 토테미즘도 약동하는 생명력을 상징한다. 종족의 안녕을 기원하며 상징물을 세워놓는 행위가 곧 영원한 생명을 갈망하는 모습이기 때문이다. 전시를 관람할 때 추상 조각이라는 점을 염두에 두고 자신만의 시각으로 작품을 바라본다면 문신을 이해하는 폭이 훨씬 넓어진다.

3부 〈생각하는 손: 장인정신〉에서는 청동을 소재로 한 작품들을 만날 수 있다. 청동의 단단한 표면이 거울처럼 반짝인다. 문신은 작업 노트에 "작품의 본질과 그에 따른 생명력을 표현하기 위해 마티에르, 즉 질감을 완전히 제거"라고 기록했지만 역설적이게도 끌 자국 하나 남지 않은 매끈한 표면이 문신만의 고유하고 독특한 마티에르를 만들어냈다.

나무와 청동 등 그 어떤 소재를 사용한다 해도 능숙하게 다루는 것

▲ 국립현대미술관 제4전시실 〈도
시와 조각〉 전시 장면(2022)

도 문신다움이다. 부단한 노동의 흔적이자 "노예처럼 작업하고 신처럼
창조한다"라는 좌우명대로 일상을 살아냈다는 증거이다.

　　4부 〈도시와 조각〉에서는 장르를 초월한 문신의 예술 세계를 감상
할 수 있다. 조각을 통해 어번 디자이너 문신을 조명한 것이다. 문신은
〈태양의 인간〉을 제작할 때 관람객이 멀리서도 작품을 감상할 수 있도
록 하는 데 집중했다. 나무의 본래 형체를 없애고 환조 형식을 취함으
로써 주위 환경과 조화를 이루도록 한 것이다. 사진과 드로잉을 토대로
〈인간이 살 수 있는 조각〉을 VR로 재현했으며, '공원 조형물 모형'은
3D 프린팅으로 구현했다.

▶ 2022년 〈문신(文信): 우주를 향하여〉 전시도록 표지. 문신의 전시 작품과 함께 전문가들의 깊이 있는 코멘터리가 실려 있다.

　　문신과 그의 아내 최성숙이 직접 산을 깎고 돌을 옮겨 쌓아 올린 창원시립마산문신미술관은 문신의 예술 세계가 함축적으로 담긴 거대한 예술 작품인 만큼 미술관 건축을 위한 드로잉과 영상도 함께 선보였다.

　　2022년 8월 31일 열린 개막식에 참석한 윤범모 국립현대미술관장은 "국립현대미술관과 창원특례시가 공동 주최하고 여러 기관과 연구자, 소장자의 적극적인 협조로 만들어진 대규모 전시"라며 "이번 전시가 문신만의 독창성에도 불구하고 대중에게 잘 알려지지 않은 작가의 삶과 예술에 대한 관심이 촉발되고, 삶과 예술이 지닌 동시대적 의미를 재고하는 계기가 되기를 기대한다"라고 전했다.

　　조명래 창원시장은 "이번 전시는 한국 미술을 대표하는 국립현대미술관의 체계적 연구와 객관적 고증을 거쳐 탄생 100주년을 맞는 문신의 국내외적 평가와 위상을 새롭게 정립하고 창원시립마산문신미술관과 문신의 소중한 자산들을 간직한 창원특례시의 문화적 위상도 함께 높아지는 계기가 될 것이다"라며 전시의 특별한 의미를 밝혔다.

특별전에 앞서 2022년 4월 23일 국립현대미술관에서는 문신 탄생 100 주년 특별 심포지엄이 개최되었다.

국립현대미술관 서울 멀티프로젝 트홀에서 열린 특별 심포지엄은 전문 가 6명이 참여하여 문신의 삶과 다양 한 예술 세계에 대해 발표하고 이를 동영상으로도 제작하여 국립현대미 술관 유튜브(www.youtube.com/MMCAKorea) 채널에서 누구나 언제든지 시청할 수 있도록 했다.

1부에서는 영남대학교 인문과학 연구소 연구원 김지영 박사가 문신 일

국립현대미술관
미술사연구회 2022년 봄

**문신 (文信)
탄생 100주년 기념
특별 심포지엄**

2022.4.23.(토)
11:00~17:30
국립현대미술관 서울
B1, 멀티프로젝트홀

▲ 문신 탄생 100주년 기념 특별 심 포지엄 행사 포스터(2022)

본 유학 시기(1938~45)를 단시로 초기 작품 세계에 대해 발표했다. 한국국 제교류재단 큐레이터 박신영 박사는 비교문화적 시각에서 전후戰後 파 리에 체재한 외국인 미술가들(누벨 에콜 드 파리Nouvelle Ecole de Paris)이라는 맥 락 속에서 문신의 예술 세계를 조명했다.

2부에서는 미술사연구회 이윤수가 숙명여자대학교문신미술관 아 카이브 자료를 토대로 문신의 조형관을 정리했다. 성신여자대학교 미 술대학 강사 이상윤 박사는 주변인으로서 문신의 정체성에 주목해 문 신 조각의 원시주의와 내재적 충동에 대해 발표했다. 뒤이어 한국교원 대학교 미술교육과 정은영 교수가 문신 드로잉이 지닌 선의 미학과 거 기에 내포된 생의 찬미에 대해, 국민대학교 건축대학 박미예 교수는 조각과 건축 등 장르를 아우르는 문신 예술의 특징을 부분과 전체의 복합적 위계와 상호성으로 보고 발표를 이어나갔다.

문신(文信) 탄생 100주년 기념
특별 심포지엄

문신, 부분과 전체의 복합적 위계와 상호성

2부

도 6.
문신, <Untitled> 1972 중국잉크 41x31cm

도 6.
문신, 창원시립마산문신미술관
제2전시관 평면도 스케치,
1980년대 후반으로 추정
(자료: 창원시립마산문신미술관)

박미예
국민대학교

이런 것을 보면 이 두 개의 언어를 사용해서 무언가
또 새로운 것들을 만들고 싶으셨다는 것을 읽을 수 있습니다

▲ 특별 심포지엄 2부 국민대학교
박미예 교수의 발표 영상 화면

이처럼 다각도에서 추모 사업을 진행하고 있지만 그럼에도 문신은 국내에서 잘 알려지지 않은 작가에 속한다. 일본에서 수학하고 오랜 시간 프랑스에 머물렀으며, 국전 등에 출품하기보다는 자신만의 예술 세계를 구축해왔기 때문이다. 이에 창원시를 비롯해 우리 정부가 더욱더 활발하게 추모 사업을 전개해야 한다는 것이 심포지엄 발제자들의 공통된 의견이었다.

"나에게 문신은 남편이자 살아 있는 예술론이었다.

나의 삶을 온전히 바쳐 작가 문신을 보필했으며,

타계 이후에도 문신의 예술을 기록하는 일을 멈추지 않고 있다.

대한민국을 넘어 전 세계가 문신의 예술을 만나고 더욱 깊이 이해할 수 있도록

앞으로도 쉬지 않고 힘을 다할 것이다.

문신 탄생 100주년을 기리며 그간의 소회를 조금이나 밝힌다."

— 최성숙(창원시립마산문신미술관 명예 관장)

최성숙, 문신을 기리다

내 생의 좌표, 문신

문신이라는 이름의 십자가

그대가 곁에 있어 행복하오!

늙은 아내가 세상 떠난 영감을 만날 수 있는 곳

마담 문, 그리고 화가 최성숙

내 생의 좌표, 문신

문신의 삶에서 예술은 99%를 차지한다. 나머지 1% 안에 세상이 있고, 가족이 있고, 내가 있다. 반면에 내 삶은 99%가 문신으로 채워져 있다. 인간적인 행복과 기쁨은 1%에 지나지 않기 때문에 거장을 세파로부터 지킬 수 있었고, 타계 후 지금까지 작품을 보존하고 기록하는 데 헌신할 수 있다. 외롭고 힘든 날도 있었지만 문신의 작품 앞에 서 있노라면 존경심과 함께 숙연함이 밀려온다. 거장을 받들어 모실 수 있다는 사실만으로도 가슴이 벅차오르는 것이다.

내가 문신과 결혼한 것은 우연이자 운명이고, 영광이자 고통의 십자가다. 실제로 나는 끝없는 절망 중에 문신을 만났고, 결혼에 이르렀다. 하루아침에 교통사고로 남편을 잃은 미망인이었기 때문이다.

전 남편은 서울대학교 동기생이었다. 서로에게 첫사랑이었던 우리는 함께 예술을 이야기하고 서로의 꿈을 응원했다. 그 끝에서 영원히 함께하기로 약속하며 부부의 연을 맺었지만 그는 끝내 약속을 지키지 못했다. 전 남편의 갑작스러운 죽음 앞에서 내 영혼은 산산조각이 나버렸다. 혼자라는 외로움보다 더 힘들었던 것은 이 좋은 세상에서 그에게 허락된 게 아무것도 없다는 사실이었다.

빌카레스 해변에 세워진 〈태양의 인간〉 작품 하단에 새겨져 있는 문신의 영문 이름

친정어머니의 가슴도 새까맣게 타 들어갔다. 젊은 나이에 허망하게 떠난 사위가 불쌍하고 혼자 남은 딸이 걱정되었다. 동시에 내가 전 남편을 따라가지나 않을까 불안해했다. 여전히 사위가 그립지만 딸의 재혼을 서두를 수밖에 없었던 이유이다. 그 모습이 내게는 형용할 수 없는 슬픔으로 다가왔다.

전 남편을 잊지 않기 위해서라도 나는 더는 행복하면 안 된다는 생각마저 들었다. 행복하다는 것은 그를 잊었다는 것을 의미하기 때문이다. 혼담이 오갈 수 없도록 한국을 떠나독일 유학길에 올랐던 배경이다. 결혼을 피해 유학길에 올랐던 내가 문신을 만남으로써 예상하지도 못한 결혼을 했으니 우리 만남은 필시 운명이었을 것이다. 어쩌면 우리의 깊은 슬픔을 위로하시고자 했던 하느님의 선물이었는지도 모른다.

문신이라는 이름의 십자가

 결혼은 우연에서 비롯되었다. 1978년 남편과 사별하고 고통스러운 현실에서 벗어나고자 개인전을 연이어 두 번 열었다. 그때 현대화랑에서 보낸 전시회 카탈로그를 보고 오신 평론가 오광수 선생과 운보 김기창 선생을 뵈었는데, 그 자리에 동석한 문신을 만났다. 그때만 해도 문신과 결혼을 하게 될 것이라고는 상상도 하지 못했다. 무엇보다 나이 차이가 너무 컸다. 당시 문신과 비슷한 연배의 화가가 내게 '경제적으로 모든 지원을 하겠다'는 제안을 했다. 빙빙 돌려 말했지만 요지는 결혼하자는 것이었다. 그 자리에서 나는 얼굴을 붉히며 불편한 심정을 내비쳤다. 미망인이 되었다는 것도 감당하기 어려운 슬픔인데 아버지 연배의 남자가 청혼을 했으니, 비통함마저 느꼈던 것이다.

 게다가 문신에게는 10여 년을 함께 살아온 동거녀가 있었다. 두 사람이 결혼 대신 동거를 선택한 것은 동거녀인 리아 그랑빌러의 뜻이었다. 그들이 처음 만난 1969년, 문신은 세계가 주목하는 작가임에 틀림없지만 거장의 반열에는 오르지 않았다. 그 사실이 결혼하는 데 걸림돌이 되었던 것이다. 거장이 된 뒤에는 결혼에 대한 문신의 생각이 미온적으로 바뀌었다. 조국을 그리워하는 마음이 점점 커져간 결과였다. 리아 그랑빌러와 애틋한 관계였지만 조국에 미술관을 짓고 작품을 기증하고 싶다는 바람을 이뤄줄 적임자는 아니라고 판단

했던 것이다.

자신의 작품 앞에서 경외감을 느끼는 내 모습을 보며, 아마도 적임자가 나타났다고 생각했으리라. 그럼에도 불구하고 당시 문신의 작업실이 깨끗하게 정돈되어 있었다면, 문신의 건강이 대작을 무리 없이 제작할 만큼 좋아 보였다면 아마도 나는 결혼을 결심하지 않았을 것이다. 세계적인 거장의 작품들이 쓰레기 더미 속에 방치되어 있는 현장에서 눈시울이 붉어지고 콧잔등이 시큰해졌기 때문이다. 평소에도 가엾은 이를 보고 그냥 지나치지 못하는 성격이었으니, 거장의 초라한 현실 앞에서 모성 본능이 발동한 것이리라 생각한다.

그러나 그 이면에는 나의 끝없는 슬픔이 깃들어 있었다. 사람의 온기가 느껴지지 않아 스산하기까지 했던 문신의 아틀리에가, 남편을 떠나보내고 철저히 혼자가 된 내 모습과 너무나 닮아 있었기 때문이다. 내가 혼자였듯 문신도 철저히 혼자였던 것이다.

문신의 아내로 살아온 것을 영광으로 생각하지만 동시에 문신을 가리켜 십자가라고 말하는 까닭이다. 평생 동안 짊어져야 하는 버거운 멍에지만, 그로 인해 어둠이 아닌 빛을 향해 나아갈 수 있었다. 그런 의미에서 나와 문신이 짊어진 고통은 새로운 인생을 열어주는 신비의 통로였다.

동거녀가 있었던 문신이 스무 살 넘는 나이 차이를 뛰어넘어, 내게 연서를 보낼 수 있었던 연유도 이 때문이었으리라 생각한다. 그가 왜 나와 리아 그랑빌러를 두고 고민하지 않았겠는가. 10여 년을 함께 살아온 여인을 두고 떠나는 것이 왜 마음 아프지 않았겠는가. 그럼에도 고향에 미술관을 짓고 이를 조국에 기증하는 것 이외에는 모든 것을 사사로운 감정의 사치로 여겼으니, 문신의 삶에서 99%가 예술이라 말하는 것이다. 그 마음이 내게 온전히 전해져왔으니 세계적 거장을 보필하는 삶, 곧 십자가를 짊어지는 용기를 낼 수 있었다.

'뼈가 가루가 되는 한이 있더라도 문신 예술의 모든 것을 보관하고 정리하여 역사로 남길 것이다. 이것이 내 생에 주어진 사명이다.'

그러나 우리의 결혼은 호사가들의 입에 자주 오르내렸다. 세기의 로맨스라 칭하는 이들이 있는가 하면, 거장 문신의 명예를 원한 결혼이었다고 평가하는 이들도 있다. 결혼을 결심하기까지 우리가 느꼈던 고통의 크기를 모르는 상태에서 하는 이야기였으니 일고의 가

서거 20주년을 기념해 2015년 창원시립마산문신미술관 마당에 세워진 문신 동상

치조차 없다.

훗날 문신 타계 후 언론은 내게 "문신과 함께하는 동안 예술가로서 그리고 여자로서 행복했습니까?"라고 물었다. 거장의 아내로서 기꺼이 그림자가 되는 삶을 선택했기 때문이다. 그럴 때면 나는 한결같이 이렇게 대답했다.

"문신은 살아 있는 예술론입니다. 그분을 모실 수 있었던 시간은 제게 크나큰 영광이었습니다. 덕분에 행복했습니다."

그러자 여자로서 행복했는지 다시 물었다. 그럴 때면 나는 손사래를 쳤다. 여자로서 누리는 행복은 전 남편이 죽은 순간, 함께 묻었기 때문이다. 그것이 내가 전 남편을 잊지 않고 애도하는 방법이자 문신을 한결같은 마음으로 보필할 수 있었던 원동력이었다.

그대가 곁에 있어 행복하오!

문신에게 예술은 삶 그 자체였다. 그렇다 보니 예술 이외의 일에는 무심한 편이었다. 작업만 할 수 있다면 열악한 환경 따위는 아랑곳하지 않았다. 재물을 욕심 내지 않았고 명예를 바라지도 않았다. 육신의 건강에도 무관심했다. 대관절 잠은 언제 주무시나 걱정될 정도로 작업만 했기 때문이다.

그 모습이 다소 괴팍해 보일 때도 있었다. 작업에 몰입할 때는 말을 건넬 수도 없었다. 자칫 몰입에 방해라도 되면 불같이 화를 냈다. 그렇다고 해서 차갑고 모진 사람은 아니었다. 언젠가 내가 전염성이 강한 유사 장티푸스에 걸렸던 적이 있었는데 한사코 옆에서 간호를 하겠다고 고집을 피웠다. 의사가 격리하지 않으면 얼마 지나지 않아 전염될 거라고 만류했지만 끝까지 내 옆을 지켰다.

가끔 "당신은 참 착한 사람이오"라고 다정한 말을 건네기도 했다. 그럼에도 여전히 문신은 내게는 모셔야 할 어른이었으니 "선생님의 예술에 방해가 된다면 언제든지 떠날 것을 명령하십시오"라고 말했다. 진심으로 문신의 예술에 방해가 되고 싶지 않았기 때문이다.

위대한 예술가를 향한 존경의 표현이었지만, 문신은 그런 내가 언젠가부터 못마땅했던 모양이다. 미간에 주름을 잡는 날이 많아지더니 급기야 "쓸데없는 소리 하지 말라"라며 버

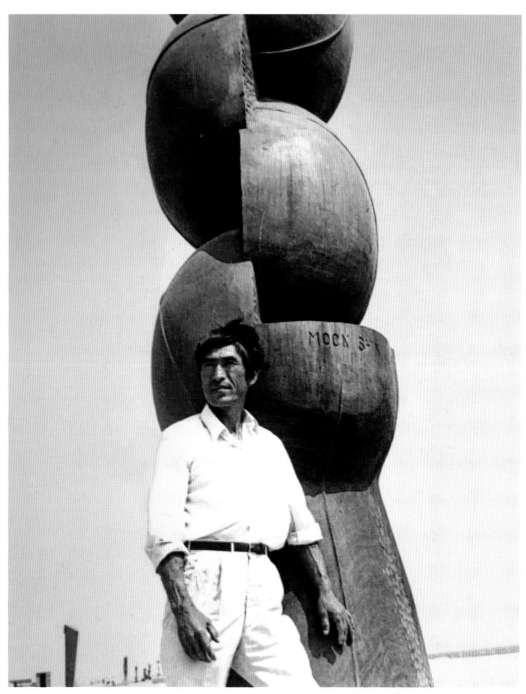

〈태양의 인간〉 작품 앞에 선 문신(1970)

력 소리를 질렀다. 이는 받들어 모시는 스승과 제자에서 한곳을 바라보는 부부가 되었음을 뜻한다. 인간의 감정을 불필요한 사치라 여겼던 문신의 세상이 나로 인해 아주 조금 넓어진 것이라 생각한다.

어머니로서 문신의 아픈 딸을 돌보고, 할머니로서 젖먹이 손자들을 키웠다. 동반자를 넘어 진짜 아내가 된 것이다. 호칭도 '선생님'에서 '영감'으로 바뀌었다. 훗날 문신은 임종을 앞두고 내게 "진심으로 사랑했다"라며 눈시울을 붉혔다.

"미안하오. 살아오는 동안 문자적 언어이든지 육체적 언어이든지 심정을 거의 표현하지 못했소. 그러나 당신을 사랑한 것은 사실이오. 지나간 여성들은 내 예술을 이해하지 않았고 이해하려고도 하지 않았소. 그래서 스스로 떠나갔지만 당신은 언제나 내 곁에서 나를 지켜주고, 예술을 이해해주었소."

눈물이 흘렀다. 나 역시 말하지 않았지만, 표현하지 않았지만 진심으로 문신을 사랑한다. 삶의 의미를 잃어버렸던 내게 살아갈 힘이 되어주어서 고마웠다. 다만 우리에게 허락된 시간이 이토록 짧을 줄 알았다면 조금 더 마음을 표현할 것을, 함께여서 행복했다고, 사랑한다고 말할 것을….

지금도 나는 문신의 예술을 보존하고 기록하며 행복한 하루하루를 살아간다. 문신의 작품 앞에 서면 여전히 벅찬 감동을 느낀다. 문신을 만나고 결혼하기까지의 과정이 십자가임에 틀림없지만 그로 인해 어둠이 아닌 빛을, 죽음이 아닌 생명을 향해 나아갈 수 있었으니, 그를 만나 함께할 수 있었던 모든 시간에 감사한다.

늙은 아내가 세상 떠난 영감을
만날 수 있는 곳

결혼 후 문신과 함께 찾은 고향은 말 그대로 황무지였다. 우리에게 허락된 가구는 고작 해야 벽돌을 쌓고 그 위에 베니어판을 깔아놓은 침대가 전부였다. 전기는 고사하고 물도 나오지 않았다. 쌀을 씻어 밥을 지으려면 물동이를 머리에 이고 언덕길을 내려가야 했다.

판자로 얼기설기 지은 집은 계절이 바뀔 때마다 혹독한 시련으로 다가왔다. 장마철에는 빗물이 뚝뚝 떨어졌고, 겨울에는 살을 에는 듯한 칼바람에 사시나무처럼 떨어야 했다.

열악한 환경이었지만 우리는 흙을 다지고 벽돌을 쌓고, 나무를 심는 등 미술관 건립을 위해 우리가 해야 할 일을 묵묵히 했다. 여러 기업이 후원하겠다는 뜻을 밝혔지만 정중히 거절했다. 미술관을 대한민국에 기증하기 위해서였다.

문신은 노예처럼 작업했고, 나는 전국 방방곡곡을 다니며 작품을 판매했다. 마산 돝섬, 경상남도청, 한일그룹 본사, 부산일보 본사 등에 작품이 설치되고 미술관도 축대를 쌓고 기초공사를 마쳤다. 문신의 고백처럼 작품 하나 팔아 축대 하나 쌓는 격이었다.

그러니 미술관은 우리 부부가 함께 이룬 삶의 터전이자 부부의 연을 맺은 뒤 얻은 자식과도 같은 소중한 존재이다. 부부가 갓난아기의 옹알이를 보며 기뻐하듯 우리 부부도 조금씩 제 모습을 찾아가는 미술관을 보며 행복해했다. 이 때문에 기쁜 마음으로 미술관을 기증

마산 추산동 자택 언덕 위 마당에서(1991)

할 수 있었고, 예나 지금이나 내 바람은 오직 미술관의 영구적인 발전뿐이다.

국립현대미술관 관계자들이 작품을 기증해달라고 찾아와 망부석처럼 앉아 있을 때도 기쁜 마음으로 드로잉을 건넸다. 내 손을 떠나 국립현대미술관에 소장되어 있을 때, 문신의 작품이 영구적으로 보존되며, 길이 빛날 수 있다고 확신했기 때문이다. 문신이 작품 판매를 최소화했던 이유도 여기에 있다. 작품이 나라의 자산이 되어 더 많은 사람이 감상할 수 있게 하는 것이 바로 문신의 간절한 바람이었다.

호사가들에게는 문신의 그림자로 살아온 내 삶도, 전 세계가 주목하는 거장의 작품을 조건 없이 기증하는 것도 이해할 수 없는 일이었다. 어쩌면 처음부터 세상에 이해를 구할 수 없는 선택이었으니 당연한 일인지도 모른다.

다만 문신 탄생 100주년 기념사업으로 공표한 '문신 자택 매입, 기념관 조성'은 시기상

조이다. 문신의 자택을 기념관으로 조성해야 함은 마땅하지만 아직은 내가 살고 있는 삶의 터전이라는 사실 또한 간과해서는 안 된다. 팔순을 바라보는 내가 다른 곳으로 이주하는 것은 수월한 일이 아니기 때문이다. 더욱이 함께 생활하던 자택은 늙은 아내가 세상을 떠난 영감을 만날 수 있는 공간이자 내가 눈감는 순간까지 기거해야 하는 소중한 보금자리이다.

저작권도 나에게는 살아 있는 문신이다. 국가와 지자체가 예술가의 저작권을 소유하게 되면 자칫 행정절차가 작품 가치를 앞설 수 있다. 경제적 가치가 우선시되어 작품 가치가 훼손될 수도 있다. 따라서 예술가의 저작권은 통상적으로 유족이 소유한다. 창원시와 우리 정부가 그 마음을 이해해주길 부탁한다. 하늘에 있는 문신도 그것을 원할 것이다. 그의 마음이 곧 내 마음이고, 내 마음이 곧 그의 마음이다.

마담 문, 그리고 화가 최성숙

2022년은 문신 탄생 100주년 기념사업이 활발하게 이뤄진 의미 있는 해였다. 창원시가 중심이 되어 다양한 전시를 개최했고, 기념 음악회도 열어 더 많은 사람이 문신의 예술 세계를 직간접적으로 만났다. 세계가 인정하는 조각 거장이지만 우리나라에서는 덜 알려졌던 문신을 대한민국에 깊이 알릴 수 있는 유의미한 시간이었다.

특히 발카레스 해안에서 2022년 7월에 열린 불빛 조각전을 통해 문신의 작품이 시공간을 초월해 사랑받고 있음을 느꼈다. 동시에 폐선幣船 리디아호를 활용해 만든 리디아미술관에서는 문신 청동 조각전과 한국 작가전이 열렸다. 발카레스 선상 전시회에 참가한 작가들의 벅찬 미소가 내게 큰 기쁨을 안겨주었다. 발카레스시의 알랭 페랑 시장도 "문신에 대해 존경과 추앙의 전시가 될 것"이라며 기대를 감추지 못했다. 메종 다르에서는 문신과 나의 회화전이 열렸다. 알랭 페랑 시장과 부시장 마담 듀포Madam Duffaud, 시의장 마리 엘렌Marie Helene, 문화부장 쥘리앵 아놀드Julien Arnold의 적극적인 도움 덕분이었다.

세월이 흘렀지만 여전히 문신을 사랑하고 존경하는 발카레스시 관계자들을 보며, 위대한 예술가는 나라와 국민이 함께 만들어간다는 사실을 다시금 깨달았다. "예술가는 오직 작품으로만 평가되어야 한다"라고 말했던 문신의 철학이 의미하는 바가 바로 이것이었다.

알랭 페랑 발카레스 시장과 함께(2022)

그들이 나를 부를 때 사용하는 '마담 문Madame MOON'이라는 호칭도 정겹다. 오랜 시간을 '최성숙'이 아닌 '문신의 아내'로 살아왔으니 어쩌면 당연한 감정일지도 모른다.

'마담 문'으로 살아오는 동안 가난은 벗이었고 노동은 삶이었다. 큰 수술을 두 번이나 하며 죽음의 문턱을 오갔으니, 고단한 삶이었던 것은 틀림없다. 그럼에도 나는 매일 저녁, 기쁜 마음으로 새로운 내일을 기다린다. 하느님 보시기에 선하게 살고자 노력했으니, 삶이 허락되는 한 좋은 것만 주시리라 믿는다.

창원시립마산문신미술관과 숙명여자대학교문신미술관도 내게는 든든한 울타리이자 버팀목이다. 세대를 넘어 문신의 예술을 기록하고 보존할 테니 '모국에서는 덜 알려진 예술 가'라는 수식어도 언젠가는 '대한민국이 사랑하는 예술가'가 될 것이라 믿는다. 세계인들도 프랑스 남부 발카레스 해안을 지키고 있는 작품들을 통해 살아 있는 문신을 만날 수 있을

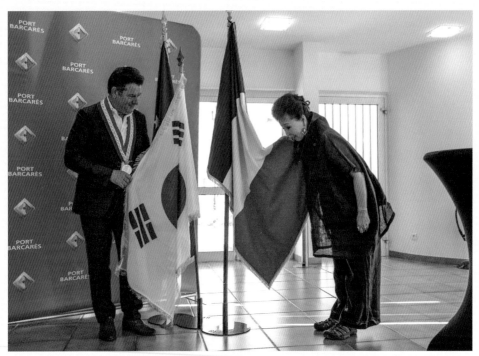

문신의 고향 창원시와 〈태양의 인간〉이 상설 전시되어 있는 빌카레스는 도시 간의 자매결연을 맺었다(2022).

테니, 이 역시 감사한 일이다.

그러니 이제 내가 해야 할 일은 주어진 하루를 기쁘게 살아가는 것 말고 뭐가 있겠는가. 뒷마당에서 쉬지 않고 조잘거리는 '꼬꼬'들과 아름다운 꽃과 나비를 화폭에 담으며 '마담 문'이자 화가 최성숙으로서 최선을 다할 것이다.

대한민국이 지금보다 더 문신을 사랑하게 되는 날, 새로운 꿈도 이루어질 것이라 기대한다.

작가 주요 연보

1922	1월 16일 일본 규슈 사가현 다케오에서 출생
1928	귀향(모래조각 연습, 1930년부터 페인트 그림 연습)
	1934~1936 극장 간판 그리던 시절(화방 운영)
1938~1945	일본에서 유학 생활, 동경 일본미술학교 양화과 졸업
1943	〈자화상〉 창작
1945	해방과 함께 귀국
1946	〈고기잡이〉 목조각 창작, 마산다방에서 개인전
1945~1947	귀국 후 마산, 부산, 대구 등지에서 '회화와 부조 전시회'
1948	제1회 개인전, 동화화랑(현 신세계백화점), 서울: 1944~48년 작품 100점 전시
	(마산의 세 다방에서 작품전: 마산에서 열린 최초의 서양화 개인전으로 기록)
1949	제2회 개인전, 동화화랑, 서울(부산 재전시)
1953	제3회 문신 양화전, 부산(르네상스다방), 대구, 마산(비너스다방)
1957	박고석과 모던아트협회 창립에 참여
1957~1959	한묵, 박고석, 유영국 등과 모던아트협회 활동(제2~5회전 참여)
1960	도불기념 소품전: 1944년 9월부터 제작한 작품들을 모아 미우만백화점 화랑에서
	전시(문신 활동상 극장 〈대한뉴스〉 방영)
1961	1차 도불, 프랑스 파리에 거주하며 추상화 창작에 몰두
1962	추상 조각 창작 시작(회화의 모방에 대한 충격)
1965	귀국
1965~1966	홍익대학교 미술대학에서 강의
1966	르몽드 아프레 빌딩Le Monde après Buildings 출품, 파리
1967	'도불 작품전', '재도불전', 신세계화랑(유화 32점, 합성수지 입체작품 7점 출품)
	이후 2차 도불

1968	파리에 정착해 본격적으로 추상 조각 창작(〈개미〉 등 제작)
1970	발카레스항에서 열린 국제 조각 심포지엄 '사장미술관Allee des Arts'에 13m 높이
	나무 조각 〈태양의 인간〉 출품(세계적인 조각가로 부상)
	'삶과 조각'展, 함부르크 반데르호 화랑, 독일
	'예술과 마티에르'展, 트로이, 프랑스
1971~1972	바젤아트페어 참여, 세계 최초로 지하철전에 대형 백색 조각 출품
	(프랑스 현지 언론으로부터 극찬)
	아르콩탁트Art-Contacts 개설 기념전에 조각가 6명과 참여, 파리
	살롱 아르 사크레Art Sacres에 참여, 파리
	현대조각 그룹전, 테레즈루셀Therese Roussel 화랑, 페르피냥, 파리
1973	2회 살롱 드 마르스, 메트로 생 오귀스탱, 파리
	살롱 드 메Salon de mai, 파리 현대미술관, 파리
	포름 에 비Forme et vie 회원전, 파리
	'조각작품에서 나무의 역할'展, 파리조각센터, 파리
	살롱 콩파레종Salon Comparaison, 그랑 팔레, 파리
	목조각 7인전, 파리조각센터, 파리
	'엘리제궁 현대미술제' 참가 작가 그룹전, 알파인트르 내셔널, 파리
	페스티벌 드 라 로셀르, 국제 현대미술교류전, 생제르맹앙레, 프랑스
	피카소 추념 조각 출품(살롱 드 메, 이후 특별회원으로 활동)
1974	포름 에 비 그룹전(도시 미술을 위한 전시), 마르크 앙 발웰, 프랑스
	살롱 드 메, 파리
	살롱 콩파레종, 그랑 팔레, 파리
	살롱 그랑 에 쥔느 도주르디Grands et Jeunes d'Aujourd'hui, 그랑 팔레, 파리
1975	'조각과 데생' 개인전, 멘슈 화랑, 함부르크, 독일
	메아라 데팡스, 파리
	국제 현대조각야외전, 이탈리아
	살롱 드 메, 파리 현대미술관, 파리
	살롱 그랑 에 쥔느 도주르디, 파리
	'조각 75년'展, 살롱 스컬처Salon de Sculptures, 파리

1976	살롱 드 메, 라데팡스, 파리
	포름 에 비 그룹전, 스트라포 갤러리, 파리
	한국현대회화전, 테헤란, 이란
	귀국 개인전, 진화랑, 서울
1977	마산에서 귀향전
	살롱 드 메, 라데팡스, 파리
	살롱 그랑 에 쥔느 도주르디, 그랑 팔레, 파리
	살롱 스컬처, 퐁 드니 수르 부아Point-Denis sur Bois, 프랑스
	'아르 콩당 뽀렝'展, 오뗄 드 빌, 파리
	'현대조각 77년'展, 현대조각센터, 파리
	조각 12인전, 살롱 스컬처, 파리
	페스티벌 다알 콩당 뽀렝(국제예술제), 프랑스
1978	살롱 콩파레죵, 그랑 팔레, 파리
	포름 에 비 그룹전, 파리
	살롱 드 메, 라데팡스, 파리
	살롱 그랑 에 쥔느 도주르디, 그랑 팔레, 파리
	투르 예술 페스티벌, 투르, 프랑스
1979	최성숙(숙명여자대학교문신미술관 관장·마산시립문신미술관 명예관장)과 결혼
	투르 예술 페스티벌Tour Multiple, 투르, 프랑스 메트로 알베르 화랑 그룹전, 파리
	살롱 그랑 에 쥔느 도주르디, 그랑 팔레, 파리
	포름 에 비 그룹전, 파리
	그룹전, 메트로 알베르 화랑, 파리
	개인전, 오를리 쉬드 국제공항 화랑(1968~1979년 작 출품), 프랑스
	국제조각전-Le Vaudreuil Ville Nouvelle, 프랑스 / 현대화랑, 서울
1980	영구 귀국(1961~80년까지 150여 회 각종 국제전 초대 출품)
	마산에 문신미술관 건립 착수, 국내 최초로 조각 공원 조성
	개인전, 수로화랑, 국제화랑, 부산
1981	개인전, 미화랑, 서울
	개인전, 현대화랑, 서울

1983	개인전, 신세계화랑, 서울
1984	경상남도 문화상 수상
	경남도청·진주 남강대교 조형물 작품 제작
1985	'85 현대작가 초대전', 국립현대미술관
	한일그룹·부산일보 사옥 조형물 제작
1986	개인전, 예화랑, 서울
	중앙일보 미술대전 심사위원장
	경상남도 미술대전 대회장
1987	개인전, '채화전', 한국화랑
	제일은행 본점 사옥 조형물 제작
	재단법인 문신미술관 이사장 취임
	대한민국 미술대전 심사위원
	서울올림픽 세계미술제 국내 운영위원
1988	서울올림픽 국제야외조각 초대전
	25m 높이의 스테인리스스틸 대형 조각 〈올림픽 1988〉 제작
1989	라파엘 소토, 대니 카라반, 데니스 오펜하임, 마우로 스타치올리 등과 함께
	파리아트센터에서 개최한 '프랑스혁명 200주년 기념 24인전'에 한국 대표로 참여
	마산 시정자문위원
	개인전, 예화랑, 서울
1990	개인전, 그로리치화랑, 빈켈화랑, 서울
	개인전, J&C화랑, 서울
	유럽 순회 회고전:파리아트센터, 파리
	자그레브 국립현대미술관, 유고슬라비아
	사라예보 시립현대미술관
1991	개인전, 빈켈화랑, 서울
	개인전, 송하갤러리, 마산
	부다페스트 국립역사박물관 초대전, 헝가리
1992	살롱 드 메 초대 출품, 파리
	살롱 데 레알리테 누벨 초대 출품, 파리

1992	파리 시립현대미술관, 파리
	살롱 그랑 에 쿤느 도주르디 초대 출품, 파리
	프랑스 예술문학 영주장 수여
	제11회 대한민국 세종문화상 문화부문 수상
1993	중앙일보 미술대전 운영위원
1994	조선일보사–문화방송 공동 주최 '문신예술 50년'展
	문신미술관 개관, 마산
	불빛 조각 창작
1995	경남대학교 명예 문학박사 학위
	'문신 원형작품전' 구상 중 5월 24일 지병으로 타계
	대한민국 금관문화훈장 추서
	'광복 50년 기념 문신 예술 50년 멀티영상쇼', 문신미술관, 마산
	유작전, 예화랑, 서울
1996	'문신 추모 1주년 흑단–친필 자료전', 문신미술관, 마산
	마산MBC 초대 추모전
1997	'3인의 한국 예술가', 카루젤 드 루브르, 파리
1998	'문신, Wooden Symmetry', 가나아트갤러리, 서울
1999	숙명여자대학교 문신미술연구소 개소
2000	새천년 밀레니엄 행사: 조각 카퍼레이드 참가(CNN 37개국 동시 위성중계)
	'한국 현대미술의 시원', 국립현대미술관
	'문신 타계 5주기전', 가나아트갤러리, 서울
	'문신 스케치-드로잉 자료전', '문신 언론 보도자료전'
	마산 문신미술관, 숙명여자대학교 문신아트갤러리
	'홍콩·미국 세계 보석전'
2001	대한민국 국정홍보처 해외 홍보관 상설 전시(북경 한국문화원, 2001년 7월 10일 ~2002년 12월)
2003	문신예술포럼 발족
	숙명여자대학교문신미술관 준공
	문신미술관 협약서 체결

2004	마산시립미술관 개관(4월 30일), 개관전 '건축드로잉'展
	숙명여자대학교문신미술관 개관(5월 10일)
	문신미술관 개관전 '문신, 드로잉과 조각', '문신 아뜰리에'
	'A Reflection of Korea', 뉴욕 주미 UN 한국대표부 전시(2004~2006)
2005	마산시립문신미술관, 숙명여자대학교문신미술관, 가나아트센터 공동 주관
	'문신 10주기 기념전', 가나아트센터, 서울
	숙명여자대학교문신미술관 개관 1주년 기념전 '소년에서 거장으로, 자료로 본 문신
	의 일생'展, '문신채화전', 숙명여자대학교문신미술관
	제3회 스페인 발렌시아 비엔날레 특별초대전 출품
	문신 학술 심포지엄
	문신 서거 10주기 특별 다큐멘터리 〈거장 문신〉
	마산MBC 방영(2005년 방송카메라기자 대상 수상: 정견)
2006	'독일 월드컵 기념 문신 초대전' 독일 바덴바덴(피카소·샤갈과 동시 전시)
	독일 바덴바덴 필하모니 '영예의 전당'에서 '문신추모음악회·문신악보창작'
	'문신소품조각전', 마산시립문신미술관
	'문신 불빛 조각전', 장흥아트파크
2007	'문신 종합예술 세계 탄생, 정비'(각종 기관, 음악, 섬유, 한복, 보석 등)
	독일 바덴바덴 필하모니 문신미술영상음악축제, 문신국제앙상블 발족/문신 토털
	아트 특별전/문신 국제 학술 심포지엄, 국회 심포지엄 및 종합예술전, 문신 전기
	및 영상 발표
	'언론보도 기사전', 숙명여자대학교문신미술관
2008	문신-닥센 시머트리 전시관 개관, 문신예술종합영상자료집 발간
	'화가 문신전', 고양 어울림미술관
	문신저술상 제정, 문신미술연구소 등 관련 기관 본격 활동
	《문신의 약속》, 《문신의 삶과 예술세계 평론집》 발간
	미공개 드로잉 보석전, 에로스 드로잉전, 구상 드로잉전
	문신 예술 60년 여정 특별전(I.II.III), 《나는 처절한 예술의 노예》 발간
2008	〈올림픽 1988〉 20주년 특별전-〈태양의 인간〉에서 〈올림픽 1988〉까지, 숙명여자
	대학교문신미술관

2008	고독&우정사진 특별전(Ⅲ), 문신 예술 특별 좌담회
	문신국제음악단(앙상블 시머트리) 내한 공연, 문신미술영상음악제 국내 공연
	문신예술을 노래하는 시인의 밤, 문신저술상 및 심포지엄
2009	Remember 2008 문신예술 'symmetry 무한질주', 숙명여자대학교문신미술관
	문신 미공개 펜드로잉전, 문신초기유화전, 문신 미공개 도자특별전, 만남&약속사
	진 특별전
	세계적 조각가 문신_국가브랜드화를 위한 국회 특별전 및 세미나
	양주시립 문신아틀리에 미술관 협약식(양주시–문신미술관–가나아트)
	숙명여자대학교 문신예술 10년 대축제_'자연과 생명의 빛'
	• 축하음악회, 시인의 향기, 국가브랜드화 정착을 위한 특별 심포지엄
	〈우주를 향하여〉 드로잉 특별전, '문신의 약속' 종합예술 특별전
	숙명여자대학교 문신예술 10년 대축제 '융합미학의 신화'
	• 문신예술 기념 음악회, 시인의 향기, 분수&탁자·의자 드로잉 특별전
	비상사진 제1부 특별전, 도록(테마드로잉&문신도자) 출간기념회
	앙상블 시머트리 내한 연주회
	귄터 슈바르츠의 창작곡 '조각가 문신에 대한 대칭음악'
	숙명여자대학교 문신예술 10년 대축제_ '시머트리의 환생'
	2009 제2회 문신저술상 시상식 및 심포지엄
	문신예술을 노래하는 시인의 향기, 문신 가곡의 밤
	미공개 드로잉(시머트리의 환상) 특별전
2010	Remember 2009 문신예술 'symmetry 질풍노도', 숙명여자대학교문신미술관
	문신의 삶과 예술론, 시인의 향기, symmetry 질풍노도, 채화예술 특별전
	거장의 운명전(1940~1950년대 문신 활동전)
	미공개 드로잉전(시머트리의 마법), 문신예술을 노래하는 시인의 향기
	문신 15주기 기념 특별전
	'symmetry 생명창조'(1960년대 문신 활동전)
	Remember 1970 Barcarès, 고독과 신비의 판타지아(미공개 채화전)
2010	시향으로 묻어나는 문신예술, symmetry '열풍–변주(MOONSHIN MUSIC)
	제1회 문신국제조각심포지엄 개최, 창원시립 문신원형미술관 개관

2010	문신 영구귀국 30주년 기념 '거장(巨匠)의 유럽 시대' 전(1970년대 문신 활동전),
	타계 15주년 기념 송년 대축제
2011	예술한국의 새로운 빛(MOONSHIN: 1980년대 활동전)
	불멸의 거장 문신_세계의 빛이 되다(1990~1995)
	문신의 약속-문화국가 가치 창조전(1996~2005)
	《거장 문신 예술 한국 천년의 빛》 발간
	제1회 문신미술관 기획초대 〈현대조각의 중심의 흐름〉
	'문신·이응노의 아름다운 동행', 창원시·대전광역시 공동 주최
2012	기획드로잉전, 문신 〈선, 구_생성되다〉
	제2회 문신미술관 기획초대 〈박종배〉
	제3회 문신미술관 기획초대 〈신미식〉
	장 프루베 가구전
2013	'문신의 선[Line], 球구[Sphere] 생성되다 성장하다 태어나다'
	'문신의 개미', '아틀리에 문신'
	유럽현대미술동향전 '가을 L'AUTOMNE'
	문신미술상 수상 작가 초대전 '김재관 Geo, Optical Works_New Series'
2014	2014 숙명여자대학교문신미술관 소장품전
2015	문신 서거 20주기 행사-특별 세미나, 문신 동상 제막식,
	문신예술 70년 회고전, 창원시립마산문신미술관
	2015 숙명여자대학교문신미술관 소장품전
2016	'기억의 조각', 창원시립마산문신미술관
	'MOON SHIN 1923-1995', 숙명여자대학교문신미술관
2017	'MOON SHIN 1960s', 창원시립마산문신미술관
	'모던아트협회, 아방가르드를 꽃피우다', 창원시립마산문신미술관
2018-19	문신과 최성숙이 함께한 40년: '예술과 일상' 전, 창원시립마산문신미술관
	'소년에서 거장으로'展, 숙명여자대학교문신미술관
2020	문신 탄생 100주년 기념사업 선포식, 창원시
	창원시립마산문신미술관&숙명여자대학교문신미술관 공동 기획,
	'당신이 남은 자리'展, 창원시립마산문신미술관

2020	문신 탄생 100주년 기념 '문신, 100년의 유산전', 경남 창원 창동예술촌
	문신 탄생 100주년 기념 '2020 대작'展, - '자연적 접근', 창원시립마산문신미술관
	문신 탄생 100주년 기념 '2020 대작'展, - '익어가는 색의 향연', 창원시립마산문신미술관
2021	'연속적 언어: 문신 모뉴먼트'展, 창원시립마산문신미술관
	문신 탄생 100주년 기념 '문신 조각 원형전', 경남 창원 창동예술촌
	국공립미술관 네트워크 구축 기획전시 '표현의 간격'展, 창원시립마산문신미술관
2022	문신 탄생 100주년 초대전 '태양의 인간, Homme du Soleil', 발카레스
	문신 탄생 100주년 특별전 '우주를 향하여', 국립현대미술관, 덕수궁
	문신 탄생 100주년 특별전 '조각의 모든 방법'展, 창원시립마산문신미술관
	문신 탄생 100주년 특별전 '조각가의 혼: Soul of Sculpture'展, 창원시립마산문신미술관
	'MOONSHIN 1992-1995'展, 창원시립마산문신미술관
	'거장의 다이어리'展, 숙명여자대학교문신미술관
2023	상설전 '조각가의 혼: Soul of Sculpture'展, 창원시립마산문신미술관
	'시메트리: 생명의 예술가, 문신'展, 숙명여자대학교문신미술관
	'문신, 유럽 순회 회고전', 숙명여자대학교문신미술관
	'문신 모노그래프: 비상'展, 창원시립마산문신미술관

문신의 삶과 예술

초판 인쇄 2024년 3월 20일
초판 발행 2024년 3월 25일

지은이 최성숙
펴낸이 이혜숙
펴낸곳 (주)스타리치북스

출판 감수 이은희
출판 책임 권대홍
출판 진행 이은정 · 한송이
원고 정리 한경아
원고 감수 문신&최성숙예술연구소
자료 감수 김성현
본문 교정 황인순
편집디자인 권대홍

등록 2013년 6월 12일 제2013-000172호
주소 서울시 강남구 강남대로62길 3 한진빌딩 2~8층
전화 02-6969-8955

홈페이지 www.starrichbooks.co.kr
스타리치북스 블로그 www.blog.naver.com/books_han
스타리치TV www.youtube.com/@starrichTV
글로벌기업가정신협회 www.epsa.or.kr

값 35,000원
ISBN 979-11-85982-80-9 03600